두 번째 오페라 산책

오페라, 미술을 만나다

| 만든 사람들 |
기획 인문·예술기획부 | **진행** 한윤지 | **집필** 한형철 | **책임편집** D.J.I books design studio
표지디자인 D.J.I books design studio 원은영 | **편집디자인** 류혜경

| 책 내용 문의 |
도서 내용에 대해 궁금한 사항이 있으시면
저자의 홈페이지나 J&jj 홈페이지의 게시판을 통해서 해결하실 수 있습니다.
제이앤제이제이 홈페이지 www.jnjj.co.kr
디지털북스 페이스북 www.facebook.com/ithinkbook
디지털북스 인스타그램 instagram.com/dji_books_design_studio
디지털북스 이메일 djibooks@naver.com
디지털북스 유튜브 유튜브에서 [디지털북스] 검색
저자 홈페이지 https://donham21.modoo.at/

| 각종 문의 |
영업관련 dji_digitalbooks@naver.com
기획관련 djibooks@naver.com
전화번호 (02) 447-3157~8

두 번째 오페라 산책

오페라,
미술을 만나다

한형철 저

알리는 말씀

◆ 맞춤법과 외래어표기는 국립국어원의 용례를 따르되, 널리 퍼진 고유명사 등 일부
는 그대로 표기함. 또한 독자와 대화하는 느낌을 살리기 위해 '~구요' 등 일부 구어체
표현을 사용함.

◆ 신분 표기는 남녀 구분을 하지 않았으며, 특정 경우에는 '性'을 드러냄(예 : 사제의
경우 남녀 구분없이 '사제'로 표현하되, 그 뜻이 '여인'일 경우에는 '여사제'로 표기함)

◆ 독자가 오페라와 미술 작품의 시간적 흐름에 따른 특성을 파악하기 쉽도록, 작곡
가와 화가 등 인물과 작품 연대를 최대한 표기함.

내 생을 이처럼 아름답게 비춘 나의 하니에게 드립니다.

산책을 시작하며

음악과 미술 등의 예술이 지금 우리에게 무엇을 해줄 수 있을까? 코로나19로 일상을 빼앗기고 사람과의 관계가 실종된 상황에서, 원초적 질문에 빠졌습니다. 앰프가 설치된 강의실 현장에서의 강좌를 고집하다가 큰 기대 없이 시작한 온라인 실시간 강좌에서, 많은 분이 조그만 휴대폰을 통해 오페라를 감상하면서 즐거워하고 행복해하심을 느끼게 되었지요. 결국 예술은 고상한 이념이나 이상적인 환경에서가 아니라, 매일매일의 일상에서 우리에게 기분 좋은 느낌과 행복감을 느끼게 해 주어야 한다는 사실을 깨달았습니다.

전작《운동화 신고 오페라 산책》은 오페라를 어렵게 생각하거나 특별한 사람이 즐기는 것이라는 선입견을 가진 입문자에게 가이드 역할을 자처했습니다. 이 책은 일상 속에서 오페라를 재미있게 즐김으로써, 열심히 살아가는 여러분의 인생을 더욱 풍요롭게 가꾸어 보자고 손을 내미는 책입니다. 2019년부터 시작한 클래식동호회 무지크바움의 미술사 발표와 중앙일보 칼럼이 이 책의 시작이자 줄기가 되었지요.

독자들이 작품에 쉽게 다가갈 수 있도록, 오페라 해설은 물론 각 작품마다 배경설명과 등장인물 설명을 자세히 했답니다. 각 막幕 별로 제목을 달아 핵심 스토리를 쉬이 이해할 수 있으며, 작품해설 끝 부분에 저자의 코멘트를 달았구요. 이를 통해 독자가 작품을 감상하고 그 느낌을 현재의 일상에 돌이켜 생각해 볼 기회도 가질 수 있을거예요. 오페라 해설과 함께 QR코드를 제공하여, 엄선한 해당 영상을 바로 즐길 수 있습니다. 다만 저

작권 문제로 유튜브의 영상을 활용하다 보니, 자막을 비롯한 아쉬움은 여전히 남네요. 사정상 QR코드를 제공하지 못한 경우에는 유튜브에서 찾아보실 수 있도록 제목을 표기했습니다. QR코드의 영상을 감상한 뒤, 연결 제시되는 다른 가수의 영상과 비교해보시면 더욱 풍성한 경험을 하실 수 있답니다.

사람은 대체로 자신이 속한 시대와 환경의 영향을 받게 됩니다. 음악가도 자신이 존재한 시대를 반영하여 창작활동을 하기 마련이구요. 그래서 시대를 특징지어 바로크니 인상주의니 하는 흐름(사조)으로 묶어서 표현하곤 하지요. 역사의 흐름 속에서 예술의 두 축인 음악(오페라)과 미술도, 앞서거니 뒤서거니 다소 차이가 있을 뿐 함께 발전해왔답니다.

이 책에서는 오페라와 미술의 융합Convergence을 시도하되 양자 간의 시대를 살짝 비틀었습니다. 음악과 미술의 사조를 딱 맞추기보다는, 오페라를 감상하다가 연상되는 화가나 미술작품을 선정했거든요. 이전 책에서 재미있는 이야기를 모았던 '알쓸신상'을 미술작품으로 특화한 셈이지요. 미술 파트가 너무 과하지 않도록 오페라 작품마다 명작 2점을 감상하는 것을 원칙으로 했습니다. 오페라와 미술의 연결고리는 각 장마다 '로즈먼 브릿지'에서 설명 드렸는데, 오페라에서 모티브를 얻었답니다. 오페라에서 '진주목걸이'가 나오면 진주목걸이를 그린 화가를, 그리고 '별'을 노래하면 또 별을 그린 작품들을 감상하는 식이지요. 미술사의 흐름에 맞추어 오페라 작품을 배열하긴 했지만, 그에 얽매이지 않고 오페라와 연결된 미술작품을 즐기시길 희망합니다.

저는 여전히 이 책이 컵라면 덮개로라도 쓰이기를 바랍니다. 굳이 처음부터 작정하지 않아도, 독자들이 컵라면 먹다가라도 책을 펴서 쓰윽 한번 보고 QR코드로 아리아를 즐기시기를! 또 역사적인 화가의 그림을 상세한 해설과 함께 보시면서 '재미있네'라고 느낀다면 더 좋겠네요. 그러다 보면

독자들의 인생이 더욱 풍요로워질 것이라고 믿기 때문입니다.

　　제게 빈 공간을 채울 수 있는 희미한 빛이라도 있다면, 그리고 오늘 글 한 줄 적을 힘이 있다면, 그것은 모두 외숙모님 덕분입니다. 같이 원고를 윤독하며 내용을 다듬은 신현옥·김희선 님, 김효신 박사 그리고 오페라해설반의 이은희·정희선·최성채 님의 도움으로 이 책이 훨씬 더 근사해졌음을 밝힙니다. 무지크바움(광장클럽)의 장희정·송재규 선생님의 세심한 도움도 감사드리구요. 공연 이미지를 제공해주신 국립오페라단의 배려, 오페라산책의 시작부터 마무리까지 예쁘게 책을 꾸미느라 애쓴 센스쟁이 한윤지 팀장의 수고도 기억합니다.

목차

1부

실제처럼 3D로 대상을 재현한
미술을 만나다

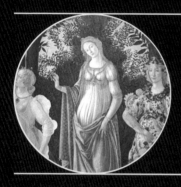

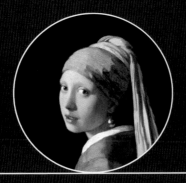

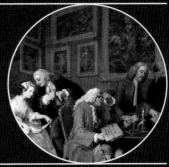

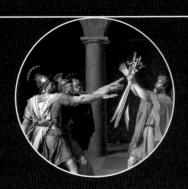

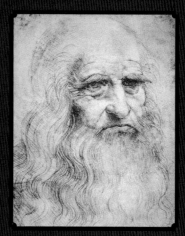

자코모 푸치니 레오나르도 다 빈치

1장 르네상스 화가와 함께, 푸치니의 〈잔니 스키키〉

주요등장인물

잔니 스키키	미워할 수 없는 법꾸라지	바리톤
라우레타	사랑에 빠진 잔니 스키키의 딸	소프라노
리누치오	치타의 조카, 라우레타의 연인	테너
치타	대부호 부오소의 사촌	콘트랄토
시모네	대부호 부오소의 사촌, 촌장	베이스

1절 : 꼼수, 그 묘한 카타르시스를 주는 오페라

1918년 자코모 푸치니Giacomo Puccini(1858~1924)가 발표한 〈잔니 스키키〉는 13세기 피렌체를 배경으로 하여, 대부호의 유산상속과 관련한 유족들의 탐욕을 블랙코미디 형식으로 풀어낸 1막짜리 오페라랍니다. 이 작품은 독립적인 작품이기는 하나 다른 단막극인 〈외투〉, 〈수녀 안젤리카〉와 함께 엮은 3부작 〈일 트리티코 il trittico〉 중 하나인데, 그중 초연 때부터 지금까지 가장 인기가 높습니다.

〈일 트리티코〉는 센강을 터전으로 살아가는 뱃사공의 애증을 다룬 〈외투〉라는 비극과, 사생아를 낳은 뒤 자살하게 되는 수녀 이야기를 다룬 〈수

녀 안젤리카〉라는 비극에 이어 희극인 〈잔니 스키키〉로 마무리된답니다. 먹방식으로 표현하자면, 매운 파스타와 짠 스테이크를 먹은 뒤에 잔니 스키키라는 달콤한 디저트를 먹게 되는 식이지요. 조금은 달콤 쌉싸름한 디저트…

이런 3부작 구성은 피렌체 출신 작가인 단테의 《신곡》에서 아이디어를 얻었다고 합니다. 《신곡》은 총 100곡으로 이루어져 있는데, 상상 기행문형식으로 기독교 문명을 총 정리한 작품입니다. 작가 스스로 여행자가 되어 등장하는데, 그는 죽은 자의 세계 즉 지옥(34곡)에서 여행을 시작하여 연옥(33곡)을 거쳐 빛으로 가득한 하늘인 천국(33곡) 등에서 보고 들은 이야기를 서술해 가지요. 그가 평생을 가슴에 품었던 연인, 베아트리체를 만나기도 하구요. 사기죄로 지옥에 갔다는 잔니 스키키란 인물은 지옥편 '30곡'에 나오는데, '잔혹하고 미친 망령'으로 묘사되고 있답니다.

단막인 이 오페라는 크게 전·후반부로 나뉘는데, 전반부에는 이야기 도입과 함께 리누치오와 라우레타 커플의 아름다운 아리아가 우리의 귀를 사로잡고, 후반부에는 본격적인 잔니 스키키의 '썰전'이 펼쳐진답니다.

뉴스 또는 드라마나 영화 속에서 유산을 두고 유족들이 보이는 탐욕의 모습을 종종 보곤 합니다. 사람들의 탐욕스러움에 불편한 마음이 들어 인상을 찌푸릴 수도 있고 그런 상황이 부러울 수도 있지요. 혹은 '싸울 상속 재산이라도 있었으면 좋겠다…'라는 생각이 들 수도 있구요. 이 오페라에서는 유산을 둘러 싼 탐욕과 진흙탕 투쟁들이 우리를 불편하게 만들기도 하지만, 기막힌 반전으로 아느 정도 통쾌함을 주기도 한답니다.

그래서인지 관객들은 단테의 《신곡》에 나온 것과는 달리, 잔니 스키키를 지옥에 보내지는 않으려 할 것 같기도 합니다. 수많은 상속인들을 적절히 어르기도 하면서 정작 마지막에 뒤집기 한 판을 보여주는 그의 모습을 잘 지켜 보자구요.

2절 : 주요등장인물

오페라를 감상하기 전에 주요등장인물을 살펴보는 것이 꽤 중요하답니다. 주인공 이름도 모르면 아무리 공연 또는 해설을 봐도 뭔 소리인지 이해하기 어렵거든요. 제가 2절을 따로 구성하여 설명해드리는 이유랍니다.

이 작품에는 자본의 노예, 황금만능 시대의 캐릭터들이 많이 나옵니다. 모두 돈에 환장해 유산을 쟁탈하려는 낯뜨거운 물질적 욕망을 드러내고 있지요. 망자의 친척들은 한 푼이라도 더 값나가는 유산을 챙기려고 혈안이 되어 있으면서도 어느 누구도 그것을 부끄러워하지는 않는답니다.

잔니 스키키는 누가 자신보다 상황을 더 잘 해결할 수 있느냐며 뻔뻔하게 나오고, 젊은 두 커플도 영악하고 계산 빠른 모습을 보여주지요. 모두들 유산을 챙기고, 더 큰 유산을 욕심 내고 있답니다. 그래서인지 잔꾀 부리는 사기꾼 잔니 스키키에게서 오히려 관객들은 묘한 카타르시스를 느끼기도 하는 것이겠지요.

잔니 스키키는 외지에서 들어와 피렌체에서 어느 정도 성공한 인물입니다. 정착지인 피렌체의 법과 규약을 꿰차고 해결사로서 마을에 이름을 날리고 있는 사람이에요. 죽은 자를 대신하려고 변장을 하고 침대에 누워서 극을 진행할 뿐, 뚜렷한 아리아를 부르지는 않아요. 대신 말하는 것과 노래하는 것의 중간 정도의 음을 타는 대사로 목소리 연기를 계속 한답니다. 특히 거짓 유언을 하면서 제일 값나가는 재산을 배분할 때 외치는 "잔니 스키키!"는 목소리 연기의 백미랍니다.

라우레타는 잔니 스키키의 딸이며, 연인 리누치오와 결혼하고 싶어 안달이 났습니다. 연인이 속히 상속을 받아 결혼반지를 사고 결혼할 수 있도록 아버지를 은근 협박(?)까지 하지요.

리누치오는 상속재산으로 라우레타와 꽃피는 봄에 결혼하려는 욕망

때문에, 빨리 상속 분쟁을 해결하고자 하는 피렌체 청년입니다. 잔니 스키키와 같은 외지 사람에게 적대적인 기성세대와는 달리, 능력이 있다면 출신 성분은 개의치 않는 열린 마음을 갖고 있네요.

치타는 잔니 스키키와 같은 근본도 모르는 천한 사람과는 상종도 할 수 없다는 생각으로 조카 리누치오와 라우레타의 결혼을 반대합니다. 그런데도 유산 취득을 위해서라면 "악마의 딸과 결혼해도 좋다"고 할 정도로 황금의 늪에 빠진 인물이지요

시모네는 촌장을 역임한 마을 원로이자 상속인들 중 연장자랍니다. 그역시 제일 값나가는 유산을 자신이 가져야 한다며 재물 앞에선 체면도 명예도 내팽개칩니다.

그 외에도 이 단막극에는 친척, 의사, 공증인 등 많은 가수가 출연합니다.

3절 : 오페라 속으로

탐욕을 응징한 통쾌한 꼼수

막이 오르면 이미 부호 부오소는 사망했고 친척들이 모여 고인을 애도하는데, 그들의 얼굴에는 슬픔보단 왠지 긴장의 기운이 맴돌고 있답니다. 자신들에게 배분될 유산이 적혀있을 유언장 내용이 궁금한 거지요. 유족 중 한 사람이 고인이 전 재산을 수도원에 기부했을지도 모른다는 말을 합니다. 이에 모두 놀라 유언장을 찾고자 집안 곳곳을 뒤지고 한바탕 소란이 일어나네요.

라우레타와의 결혼을 허락하면 유언장을 드릴게요 사진 : 위키미디어커먼스

　　유언장을 발견한 리누치오에게 모두 몰려드는데, 그는 라우레타와 결혼을 승낙해 주어야 유언장을 공개하겠다고 합니다. 고모인 치타는 "그것만 내놓으면 악마의 딸과 결혼해도 좋다"고 건성으로 허락하고 유언장을 채가지요.

　　유언장을 보니 정말 모든 유산을 수도원에 기부한다고 되어있습니다. 친척들은 모두 실망하여 수도원은 좋겠다며 비아냥하고 욕하다가, 유언장을 바꿀 계략을 짜자고 하는데 누가 나설까요? 문제는 고양이 목에 방울 달 사람이 없다는 거지요!

https://youtu.be/QKzdeDPtzBc

QR코드를 휴대폰으로 찍어 보세요. 해당 동영상을 바로 확인할 수 있습니다.

　　이때 리누치오가 법을 잘 아는 잔니 스키키에게 맡기자고 합니다. 어른들이 외지 사람인 잔니 스키키에 대해 적대감을 보이자, 리누치오는 능력

있으면 '오케이'지 딴 곳에서 온 시골출신이면 어떠냐며 유명한 아리아 *'피렌체는 꽃피는 나무와 같아'*를 부른답니다. 찬란한 피렌체를 일군 메디치 家 등 피렌체의 위인들을 찬양하며, 모두의 꿈이 꽃피는 열린 도시인 피렌체를 칭송하지요. 노래 중간에 라우레타의 아리아 *'오, 나의 사랑하는 아버지'* 선율이 살짝 연주되어 둘의 관계를 엮어주기도 합니다.

> *피렌체는 꽃피는 나무와 같아*
> *그 뿌리는 비옥한 계곡에서 새로운 기운을 빨아들이지요*
> *아르노 강물은 산타크로체 광장에 입맞추며 노래하고*
> *예술가와 과학자들이 모여들어*
> *피렌체를 풍성하고 아름답게 만들지요*
> *엘자의 계곡에서 건축가 아르놀포가*
> *위대한 조토는 숲에서 왔고*
> *용기있는 장사꾼 메디치도 왔어요*
> *속 좁은 적대감은 그만두세요*
> *이주자들과 잔니 스키키 만세!*

어렵사리 잔니 스키키를 불러 왔는데, 치타가 지참금도 없는 시골뜨기에겐 조카를 줄 수 없다며 시비를 걸어 잠시 충돌이 일었답니다. 리누치오와 사람들이 나서서 유언장 위조를 도와달라고 간청을 해도, 피렌체법상 불법이라며 그것을 거부하는 잔니 스키키. 이때 그의 딸인 라우레타가 나서서 연인인 리누치오를 도와달라며 아리아 *'오, 나의 사랑하는 아버지'*를 부르지요. 이 아리아는 아름다운 선율과 간절함이 정말 유명한 곡으로, 많이들 들어봤을 거에요. 그런데 가사를 보면 사랑에 빠져 아빠를 협박하는 철없는 딸의 노래랍니다. 가사를 볼까요?

오, 나의 사랑하는 아버지

저는 그를 좋아해요. 그는 정말 잘생겼지요.

나는 결혼반지를 사러 가고 싶어요. 예, 그래요

만약 그를 사랑하는 것이 헛되어진다면(결혼하지 못한다면)

베키오 다리에 가서 아르노 강에 몸을 던지겠어요.

고통스러워요. 오, 주여! 저는 죽을거에요.

아버지! 저를 불쌍히 여겨 주세요

https://youtu.be/eubPRmL2Twk
QR코드를 휴대폰으로 찍어 보세요. 해당 동영상을 바로 확인할 수 있습니다.

아~ 이렇게 아름다운 선율로 간청하는데, 거부할 수 있는 아빠가 있을까요? 결국 유족들을 도와주기로 하고 유언장을 본 잔니 스키키. 좋은 계책이 떠올랐지만 딸은 밖으로 심부름 내보냅니다. 아빠가 불법을 저지르는 그런 상황을 딸에게는 보이고 싶지 않은 것이겠지요? 그것 역시 아빠의 마음이랍니다.

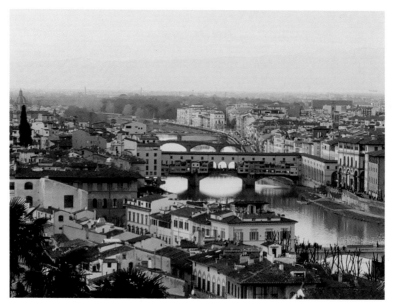

베키오 다리 아래로 흐르는 아르노 강을 품은 피렌체 전경 사진 : 한형철

 딸이 나가고 부오소의 죽음을 유족들만 알고 있음을 확인한 잔니 스키키는 작전을 성공시키기 위해 필요한 내용을 꼼꼼히 지시하지요. 잔니 스키키는 부오소가 죽지 않은 것처럼 침대에 누워 그의 흉내를 내어 왕진 온 의사를 돌려보내기도 하고, 다시 유언장을 작성하도록 공증인을 호출하라고도 합니다.

 잔니 스키키의 유언장 재작성 작전을 눈치챈 유족들은 잔니 스키키에게 자신이 원하는 유산을 말하는데, 저택과 방앗간 그리고 노새 등 제일 값나가는 재산은 자신이 가져야 한다고 모두들 우기고 있네요. 서로가 우기고 다투다가, 어쩔 수 없이 그것들의 최종 배분을 잔니 스키키에게 맡기기로 합니다. 그리고는 각각 그에게 다가와 원하는 그 유산들을 자신에게 주면 많은 대가를 주겠다고 흥정까지 하지요. 망자에 대한 슬픔은 없이 유산만 탐내고, 게다가 자신의 욕심을 채우기 위해 뇌물성 흥정까지! 참, 탐욕

들이 대단하지요?

　잔니 스키키는 유언장의 위조범과 공범은 모두 손목이 잘린 뒤 추방된다는 피렌체법 내용을 유족들에게 알려주고, 부오소로 변장을 한 채 공증인을 기다립니다.

잘 들으시오, 내 작전은 어쩌구 저쩌구…　　　　　　　　　　사진 : 위키미디어커먼스

　공증인이 오자 잔니 스키키는 유언을 다시 하겠다며, 부오소의 땅과 밭, 목장과 집들을 골고루 나누어 주도록 유언장을 재작성하게 합니다. 나름 재산을 배당 받은 유족들은 모두들 기뻐하지요. 이제 세 가지 제일 값나가는 재산을 배분할 차례. 모두들 자신에게 상속되기를 기대하며 귀를 쫑긋 세우고 기다립니다. 하지만, 기대와 달리 잔니 스키키는 귀한 노새부터 "나의 친구 잔니 스키키"에게 준다고 공증하도록 하더니, 하나 하나 결국 모두를 가로채 버렸답니다. 유족 모두가 놀라면서 화를 내는 것은 당연하겠죠? 그때마다 그는 손목이 절단되는 시늉을 하여 법의 처벌을 상기시킴으로써 사람들을 꼼짝 못하게 하지요. 유언을 마친 잔니 스키키는 공증인

과 증인에게도 두둑한 금화를 주어 뒷마무리도 확실히 하고요.

https://youtu.be/YhnT7NdUb48
QR코드를 휴대폰으로 찍어 보세요. 해당 동영상을 바로 확인할 수 있습니다.

공증인이 돌아간 뒤 제일 값나가는 재산을 독차지하였다며 잔니 스키키에게 항의하는 유족들을 그는 냉정하게 저택에서 내쫓아 버리지요. 소동이 가라앉은 뒤 발코니엔 라우레타 커플이 나타나 피렌체와 사랑을 찬미하며 노래하고, 잔니 스키키는 무대 앞으로 나와 관객들에게 인사를 한답니다. "자, 여러분! 더 좋은 유산처리 방법이 있을까요? 유족은 몰라도 관객들께서 재미있으셨다면 위대한 단테 선생도 저를 용서해 주실 겁니다"라며 막을 내립니다.

단테는《신곡》의 '지옥편'과 '연옥편' 모두를 마칠 때마다 '별을 보았다'거나 '별에게 올라갈 열망을 가다듬었다'고 하였고, 마지막 '천국편'에서는 '내 소망은 이미 별을 움직이는 사랑이 이끌었다'며 별을 바라보듯 마무리 합니다. 그에게 별은 어두움 속에서 자신을 이끌어주는 절대자였으며 희망이었던 것이지요.

작곡가 푸치니는 이 오페라에서《신곡》'지옥편'을 상기하면서, 상속재산에 대한 유족들의 탐욕을 통쾌하게 농락하는 장면을 보여주며 우리네 물욕이 부질없는 것임을 깨우치도록 교훈을 주고 있답니다.

우리는 이따금 재활용품 수집으로 돈을 모은 할아버지나 김밥할머니의 각별한 사연을 듣곤 하지요. 안 입고 안 먹으며 평생을 아껴 모은 전 재산을 장학금으로 써달라고 기증한, 코끝이 찡하게 감동적인 소식 말이에요. 대전의 모 대학에도 각종 공연이 가능한 '정심화 국제문화회관'이 있

답니다. 역시 김밥을 팔아 평생 모은 50여억 원을 기증하고 떠나신 고 이복순 여사를 기리는 건물이지요.

이 같은 소식을 들을 때면 오히려 마음이 조금 짠하답니다. 물론 기부는 아름다운 것이지요. 그렇더라도 평생을 어렵게 번 돈을, 아끼고 아껴 모아서 몽땅 기부하지는 말았으면, 열심히 살아오신 만큼 맛난 것 드시고 예쁜 옷도 입으시고 행복하게 사시다가 가실 때 남은 것만 이웃에게 베푸신다면 좋겠어요. 그러면 애틋한 마음으로 기부하신 소식을 들으면서 가슴이 먹먹하지는 않을 듯 합니다.

로즈먼 브릿지◆
르네상스의 본고장 피렌체의 '메디치 家'

이 오페라의 원전인 《신곡》의 저자 단테도 초기 르네상스Rinascimento 를 구현한 인물로 알려져 있으며, 그 역시 피렌체 출신이랍니다. 위에 소개한 리누치오의 아리아 '*피렌체는 꽃피는 나무와 같아*'에서 피렌체를 빛낸 예술가의 이름들이 언급됩니다. 위대한 건축가와 화가는 물론 권력자인 메디치 가문도 등장하지요.

피렌체 북부의 시골마을에서 약藥 사업으로 돈을 벌고 금융업으로 경제력을 키워 피렌체의 권력까지 장악한 메디치 가家는 세 명의 교황(레오 10세, 클레멘스 7세와 레오 11세)을 배출하고 여러 나라 왕비를 배출한 대단한 가문이거든요. 그중에서 으뜸은 역시 르네상스의 열렬한 후원자로서 이 가문의 강력한 실력자였던 로렌초 데 메디치Lorenzo de' Medici(1449~1492) 랍니다.

'위대한 로렌초'로 알려진 로렌초 데 메디치가 예술가와 여러 분야의 학자들을 적극 후원해 주어서 르네상스가 절정을 이루었지요. 사실 악보가 전해지는 첫 '오페라'도 메디치 가문의 결혼 축하연을 위해 만들어진 작품이랍니다. 이렇게 미술은 물론 오페라까지, 르네상스 예술은 피렌체 그리고 메디치 가문과 뗄 수 없는 관계랍니다. 메디치가 적극 후원한 보티첼리와 미켈란젤로 그리고 메디치와 각별한 관계였던 레오나르도 다 빈치의 미술을 만나러 갑니다.

◆ 로즈먼 브릿지 : 인생을 바꾼 4일간의 사랑을 다룬 영화 <매디슨카운티의 다리>에 나오는 지붕이 있는 다리로 남녀 주인공을 운명적으로 이어주는 모티브이며, 이 책에서는 오페라와 미술을 잇는 다리를 상징함.

#1 보티첼리와 레오나르도, 미켈란젤로

㉮ 신화를 아름답게 표현한, 보티첼리

메디치 가문 중 특히 철학 등 인문학과 예술을 적극 후원한 로렌초 데 메디치는 그 자신도 시를 짓고 고대 예술품을 수집하는 등 예술 감각이 뛰어난 사람이었습니다. 예술을 통해 그리스 플라톤 철학의 이상을 구현하려고 했다네요. 산드로 보티첼리 Sandro Botticelli(1445?~1510)는 그의 적극적인 지원 하에 메디치 가의 철학을 표현하려 했답니다.

신화적 스토리가 살아있는 작품 '봄'은 그의 대표작입니다. 그의 작품 중 가장 유명한 작품으로 꼽히는 '비너스의 탄생'보다도 더 그림 속 이야기가 생생하지요. 봄을 통해 사랑이 꽃핌을 상징적으로 표현하고 있답니다.

'봄(Primavera)' (1478경) 보티첼리

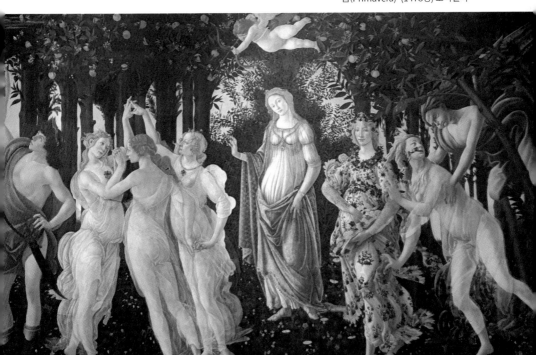

어두컴컴하게 그려진 깊은 숲 속을 배경으로 모두 9명이 등장하는데, 그 중심인물은 역시 사랑의 신 비너스인데, 아들 큐피트가 머리 위를 날고 있답니다. 주연답게 그녀의 머리 뒤에는 나뭇가지 사이로 밝은 아치가 그려져 그녀를 돋보이게 하지요.

화면 왼쪽에는 속살이 손에 닿을 듯하게 드레스가 하늘거리는 모습으로 우리의 시선을 훔치는 모습의 매력적인 세 명의 여신이 있습니다. 그들은 각자 다른 표정으로 서로 손을 잡고 우아하게 봄의 왈츠를 즐기고 있는 것 같네요

그림의 핵심 스토리는 오른쪽의 세 사람에게 있습니다. 그들은 꽃의 여신 플로라와 님프 클로리스 그리고 서풍 제피로스이지요. 순수한 처녀인 님프 클로리스는 왠지 두렵고 공포에 질린듯한 표정으로 바람둥이 서풍 제피로스의 손길에서 벗어나려 하고 있답니다. 제피로스는 나신이 거의 드러난 클로리스에게 강한 바람을 불어 버릴 듯 볼이 한껏 부풀어져 있는데요, 보티첼리의 후속작인 '비너스의 탄생'에도 같은 모습으로 등장하지요.

하지만, 만물의 이치는 어쩔 수 없는 것! 결국 제피로스의 유혹에 넘어간 클로리스가 사랑의 꽃을 피우는 모습이 그림에 나타나는데, 둘의 연결고리 즉 사랑의 상징은 클로리스가 물고 있는 꽃입니다. 이것이 플로라에게 전해지게 되는데요, 결국 순백의 처녀 님프 클로리스가 꽃의 여신 플로라로 다시 태어나게 된 것입니다. 말하자면, 그림 속의 머리에 화관을 쓴 채 꽃 목걸이를 한 화려한 여신 플로라와 그 옆의 님프 클로리스는 한 몸이고 같은 인물인 것이죠.

그러고 보니, 어두컴컴하게 그려졌다 생각하고 지나쳤던 배경에도 위아래 모두 화려한 오렌지와 아름다운 꽃들로 뒤덮여 있군요. 결국 보티첼리는 여러 가지 상징을 그림으로써, 봄은 사랑을 이루고 아름다운 만물을 키워내는 원천임을 표현하고 있습니다.

⑭ 원근법을 활용한, 레오나르도 다 빈치

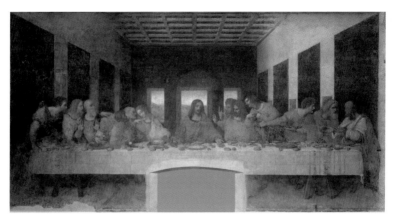

'최후의 만찬' (1497경) 레오나르도 다 빈치

레오나르도 다 빈치(1452~1519)는 르네상스기의 대표적인 인물로 화가이자 조각가, 건축가, 해부전문가, 천문지리학자에 발명가 등 본업이 무엇인지 헷갈릴 정도로 다방면에서 능력을 발휘한 만능인이지요. 그는 혼외자로 태어났지만 '사랑으로 잉태된' 아이였고, 가족과 이웃의 축복 속에 당당히 세례도 받았답니다. 그의 예술적 재능을 알아본 아버지가 피렌체의 공방에서 그림을 배우게 해주었구요. 메디치 가를 위해 일하던 그는 로렌초의 심부름차 들렀던 밀라노에서 밀라노 공작 루도비코 스포르차의 강력한 후원을 받아 여러 가지 명작을 완성하게 되지요.

밀라노의 산타마리아 델레 그라치에 성당에 그려진 레오나르도의 '최후의 만찬'은 완벽한 원근법을 적용하여 그려진 작품입니다. 예수가 수난 당하시기 전날인 '성 목요일'에 제자들과의 만찬자리에서, "너희 중 하나가 나를 팔리라."라고 말씀하시는 장면이지요. 그 말을 들은 제자들의 표정이 제각각입니다. 열 두 제자가 세 명씩 모둠으로 그려져 있는데, 그들은 "아니, 누가 그런 짓을?"이라거나 "설마 그럴 리가?" 또는 "나는 절대 아

니에요!"라고 하는 듯 충격과 의심의 표정을 짓고 있지요. 이 와중에 유다 (그림 왼쪽에서 네 번째)는 자신의 배신을 들킨 듯 놀라면서 황금(또는 은)이 든 지갑을 꽉 움켜쥐고 있답니다. 창밖 배경을 후광 삼아 센터에 그려진 이 그림 속의 예수님의 표정은 고독하고 착잡한 인간의 모습으로 표현되어 있군요.

이 그림은 예수의 얼굴 중 이마를 소실점으로 하여 식탁과 양측 벽 기둥선 그리고 천장 배열선을 잇고 있고, 예수 뒤의 후경까지 모두 정교하게 원근법에 의해 그려졌음을 알 수 있지요. 실제 현장에서 보면, 이 그림이 그려진 공간의 벽면 너머에 실제 창문이 있는 듯한 착각이 들 정도랍니다. 그는 이렇게 생생한 느낌을 줄 정도로 완벽한 원근법을 활용했으며, 이처럼 당시의 원근법은 아마도 지금의 인공지능AI이나 사물인터넷IoT처럼 가장 핫한 방식이었던거에요.

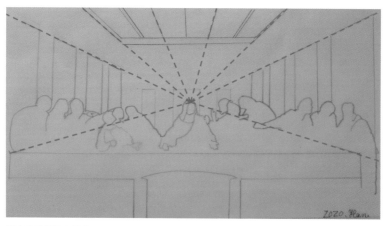

'최후의 만찬'의 소실점 그림 : 한형철

㉯ 인체 구조에 해박했던, 미켈란젤로

로렌초 데 메디치가 특히 애정을 갖고 열렬히 후원한 예술가는 미켈란젤로(1475~1564)였답니다. 어린 그의 재능을 일찌감치 알아 본 로렌초는 그를 자신의 궁전으로 데려가 철학가와 문학가 등 당시 인문학의 대가들과 함께 생활하며 공부하도록 했지요. 그 덕택에 미켈란젤로는 미술을 포함한 인문학 전반에 대한 폭넓은 지식을 갖추게 된답니다.

그는 인체 해부를 통해 수많은 인체 해부도를 남긴 레오나르도보다 더 많은 시체를 다루며 해부학에 열심이었다고 전해지고 있습니다. 그가 남긴 인체 해부 드로잉을 보면 그가 인간의 뼈와 인대 그리고 근육에 얼마나 많은 관심을 가졌는지와 함께, 실제로도 상당히 많은 지식을 습득했음을 알 수 있답니다.

우리가 처음 그림을 배우게 되면 아그리파나 비너스 등 석고상을 모델 삼아 연습하곤 하는데, 선생님들이 대개 소실점과 함께 그러데이션 Gradation을 가르쳐 주지요. 명암을 달리하여 칠함으로써 입체감을 드러내고 대상을 보다 생생하게 표현하는 데생(선묘)의 핵심기법이거든요. 해부학적 지식을 완비한 미켈란젤로도 조각을 하기 전에 정교한 데생을 수없이 반복함으로써 완벽하고 아름다운 인체를 표현하려 애썼답니다. 해부학 지식과 정밀한 데생을 바탕으로 한 그의 대표적인 작품을 살펴볼까요?

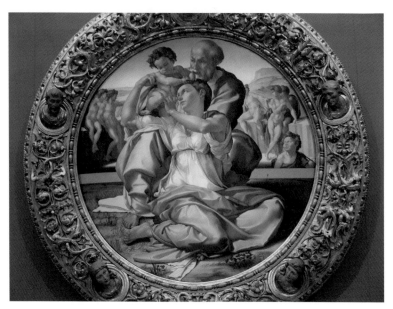

'성 가족(톤도 도니)' (1506경) 미켈란젤로

　'성 가족'으로 알려진 원형의 이 그림에는 성모와 함께 예수와 아버지 요셉이 등장합니다. 그런데 요셉에 비해 성모는 아주 앳된 모습이지요? 아마도 젊음으로 성모의 순결함을 고양시키려 의도한 것으로 보입니다.

　얼굴보다 눈에 띄는 것은 바로 성모와 예수의 근육이랍니다. 가녀린 성모의 얼굴과는 대비될 만큼 아기 예수를 들어올리는 그녀의 팔과 아기 예수의 팔 다리에는 뼈마디와 근육이 강조되어 있잖아요. 가녀린 성모의 팔뚝에 알통 근육이라니! 미켈란젤로는 이상적인 아름다움이 바로 완벽한 인체를 강조함에 있다고 믿었음이 분명하다니까요.

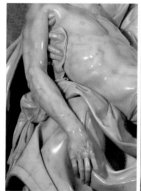

'Pietà' (부분, 1499경) 미켈란젤로

완벽한 인체 표현과 함께 정교한 데생에 기초한 표현기법을, 그는 로마 베드로 성당에 있는 '피에타Pietà'에서 이미 보여주고 있답니다. '피에타' 중 특히 예수의 팔 다리 근육은 물론 핏줄까지 표현하고 있으며, 예수와 그의 몸을 감싼 성모의 손가락 등의 표현은 감탄을 금치 못하게 하지요. 세상에, 이것이 진짜 대리석을 조각해 만든 작품일까요! 다시 보아도 가슴이 뛰고, 믿기지 않습니다. 돌을 떡 주무르듯이 할 수 있었던 신이 내린 능력으로, 그는 후에 또 다른 걸작 '다비드'(1504)에서 인체가 지닌 아름다움의 극치를 표현하게 됩니다.

이렇듯이 메디치 가의 적극적인 지원 하에 문학과 철학 등의 인문학과 함께 르네상스 미술은 화려하게 꽃을 피웁니다. 당대에 가장 핫한 회화기법으로 자리잡은 원근법, 해부학에 근거한 정밀한 데생에다 플랑드르 지방에서 전해진 유화기법까지 더해지면서 유럽 고전미술의 기준을 수립하게 되지요. 그리고 그 기준은 수백 년 동안이나 확고하게 유럽 미술가를 지배한답니다.

#2 새로운 미술의 기준을 완성한 르네상스Renaissance 미술

오직 신의 뜻에 따라 생명의 기원과 세상의 진리가 결정되고 아름다움의 판단도 신의 영역이었던 중세기가 15~16세기를 거치면서 막을 내리게 됩니다. 중세의 종말은 새로운 시기 즉 그리스와 로마의 문명을 되살리며 인간중심의 세상을 깨닫고자 한 르네상스에 의해 시작되었습니다. 그리고 종교개혁(1517) 등을 거치며 과학과 기술발전을 꽃피우는 근대로 이어지게 되지요.

셰익스피어(1564~1616)의 〈햄릿〉 대사 중 "죽느냐 사느냐, 그것이 문제로다"는 이성의 발견과 존재의 문제에 대한 자문自問으로 유명하지만, 중세에는 그런 걱정이 필요 없었답니다. 신이 인간의 생사를 결정한다고 믿었기 때문이지요. 또한, 데카르트(1596~1650)의 "나는 생각한다, 고로 나는 존재한다"에서 '생각'은 '이성적 사고'를 하는 유일한 존재인 인간 중시의 역사적인 발언으로 인정받고 있지만, 중세기의 인간들은 생각할 필요가 없었지요. 신께서 인간을 존재하도록 하셨다고 믿었거든요.

허나, 이제는 인간이 스스로 생각함으로써 존재하고, 동시에 죽고 사는 문제를 결정해야만 하는 시대를 살게 된 것입니다. 지금은 너무나도 당연한 사실이지만, 당시로서는 어마어마한 변화의 물결이 밀려온 것이지요. 종교의 시녀 역할을 했던 미술도, 이제 인간의 미술로 돌아왔답니다.

중세의 미술이 평면적이고 이차원적으로 표현되었다면, 르네상스기의 미술은 회화의 대상을 입체적으로 재현하려 했다는 특징이 있답니다. 미술가들은 인간의 얼굴에 희로애락의 다양한 감성을 담았고, 인체의 아름다움을 표현했습니다. 그리고 자연의 모습을 실제처럼 정확히 묘사하게 되지요.

정확한 묘사와 현실감을 느낄 수 있도록 하기 위해 새로운 기법이 발전하였는데, 바로 원근법과 해부학 지식까지 더해진 정밀한 데생기법이에

요. 이런 기법의 적용으로 입체감을 갖게 된 르네상스 그림은 중세의 미술과는 확연히 다르게, 더욱 생생한 모습으로 우리에게 다가옵니다. 밋밋했던 2D 그림이 마치 3D처럼 눈앞에 펼쳐진 거지요. 이전 시대에 단순하게 종교적인 상징을 그렸던 회화가 이제는 실제 눈앞에서 대상을 보는 것처럼 그림 속 대상을 완벽하게 재현하게 되지요. 바로 피렌체에서 말이에요.

현재의 우리에겐 너무나 당연하고 익숙한 원근법 등의 기법들은 그러나 단숨에 완성된 것은 아니랍니다. 오랫동안의 시도와 착오를 거치며 그 노하우가 축적되었고, 마침내 완성된 이런 기법들은 이후 19세기말 경까지 수백 년 동안 화가들이 꼭 지켜야 할 유럽회화의 기준이 되었습니다. 이런 점이 르네상스 미술의 특징이랍니다.

원근법을 완성한 사람은 마사초(1401~1428)인데, 그는 피렌체의 산타마리아 델 카르미네 성당의 '성전 세'와 산타마리아 노벨라 성당의 '성 삼위일체' 등을 그렸답니다. 이를 통해 정교하게 구성된 원근법을 보여주지요.

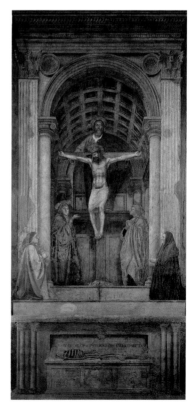

'성 삼위일체' (1428경) 마사초

위 그림은 산타마리아 노벨라 성당의 벽면을 가득 채우고 있는데요, 높이가 667㎝에 폭이 317㎝인 커다란 작품입니다. 그래서 이 그림에 다가서면 관객의 시점은 예수의 발 밑 바닥선에 머물게 됩니다. 바로 이 부분이 소실점이며, 성자와 성령 그리고 성부가 중심축을 이루고, 개선문 형태의 회랑이 정밀한 원근법으로 그려졌습니다. 덕분에 관객들은 예수의 발 밑 바닥선부터 서서히 고개를 들어 올려다 보면서 평면에서 입체적인 느낌을 받게 되는 것이구요. 당시 이 그림을 처음 본 이들의 탄성이 들리는 듯 합니다.

"아니, 저것은? 마사초가 벽을 뚫어 터널을 만들고 그림을 그렸나 봐"
"그게 아닌데! 벽이 멀쩡해. 세상에, 이게 정말 벽에 그린 거야? (성호를 그으며) 오~ 주여!"

그림 기부자의 모습(좌우에 빨강과 파랑 옷 입은 자) 아래의 석관에는 아담의 유골이 그려져 있고 문장도 쓰여져 있습니다. '나의 어제는 그대의 오늘, 나의 오늘은 그대의 내일' 이라 표현했는데, 누구도 피할 수 없는 영원한 죽음을 암시합니다. 항상 죽음을 기억하고(Mement Mori), 겸허하게 살라는 교훈을 담고있는 것이라고 생각합니다.

https://blog.naver.com/donham21/222163668327
QR코드를 휴대폰으로 찍어 보세요. 해당 그림과 소실점을 바로 확인할 수 있습니다.

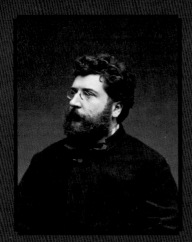

조르쥬 비제

요하네스 페르메이르

2장 페르메이르와 함께, 비제의 <진주조개잡이>

주요등장인물

레일라	사제, 운명적인 사랑에 응답하는 여인	소프라노
나디르	사랑과 우정 중 사랑을 택한 남자	테너
주르가	사랑에 울다 쓰러진 남자	바리톤
누라바드	실론 섬의 제사장	베이스

1절 : 엇갈린 시선과 애틋한 사랑, 그 쓸쓸함에 대하여

1863년 발표된 조르주 비제Georges Bizet(1838~1875)의 <진주조개잡이>는 이국적인 인도양의 실론 섬을 배경으로 신비로운 동양의 춤과 음악을 담은 오페라입니다. 한 여자를 사이에 둔 두 남자의 사랑과 우정을 다루고 있지요.

유럽인들은 아주 오래 전부터 그들 문화의 원천을 찾아서 동방을 꿈꿨으며, 또는 경제적인 필요에서 동방세계를 탐험했습니다. 그 중심에 페르시아와 인도가 있었고, 인도양의 섬들은 그들에게 순수세계의 파라다이스 또는 환상적인 전설이 넘치는 신들의 천국이기도 했습니다. 비제가 활동할 당시에도 많은 작가와 예술가들이 다양한 영감으로 그곳의 신비로움을

표현하고자 했지요. 그도 마찬가지였습니다. 몽상에 빠진 듯한 이 작품에서 그는 진주빛깔 영롱함을 실론 섬 바닷가의 달빛처럼 반짝이게 표현했답니다.

부모님이 모두 음악을 하신 영향으로 비제는 어려서부터 음악에 재능을 보였습니다. 파리 음악원에서 수학한 뒤 '로마대상 콩쿠르'에서 칸타타로 대상을 받아 로마로 포상 유학을 간 수재였지요. 로마에서 돌아온 그가 처음으로 선보인 〈진주조개잡이〉는 오페라 작곡가로서의 그의 재능을 알린 작품이기도 한데, 아쉽게도 국내에서 자주 공연되지는 않았지요. 아마도 그의 불세출의 명작 〈카르멘〉의 빛에 가려 그런 것이 아닌가 싶습니다.

그럼에도 불구하고 비제의 〈진주조개잡이〉는 두 남자의 금지된 사랑과 우정을 우아하고 서정적인 선율과 진주처럼 반짝이는 듯 찬란한 오케스트레이션으로 표현한 보석 같은 작품이랍니다.

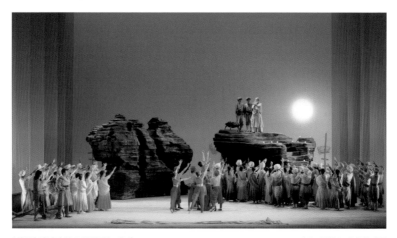

부족의 안녕과 풍요를 바라는 축제 사진 : 국립오페라단 제공

2절 : 주요등장인물

레일라는 브라만교 사제입니다. 오래 전에 만난 운명적인 사랑을 속으로 삼켜왔지만, 우연히 다시 만나는 순간에는 적극적으로 응답하는 여인입니다. 자신의 종교적인 서약이 두렵지만, 다시는 못 만날지도 모르는 사랑을 향해 한발씩 나아가지요. 결국 죽음도 불사하며 사랑을 불사릅니다.

나디르는 사랑과 우정 사이에서, 사랑을 택한 남자입니다. 사랑을 찾아 밀림 속을 헤매고 다니다가, 겨우 찾아낸 꿈 같은 사랑을 멀리서 지켜보곤 했답니다. 허나 그가 꿈에서도 그리워하던 사랑을 우연히 다시 만난 뒤엔 오로지 사랑만을 향해 직진합니다. 아니, 그녀와 함께라면 죽어도 좋다고 하네요.

주르가는 사랑에 울고 우정에 뺨 맞은 남자랍니다. 절친이 맹세를 깨는 것은 용서할 수 있지만, 나를 사랑하지 않는 내 사랑 그녀를 그 녀석이 사랑하는 것만큼은 도저히 용서할 수 없지요. 내가 죽더라도 말입니다.

누라바드는 실론 섬의 제사장입니다.

비제의 〈진주조개잡이〉는 그의 다른 작품처럼 이국적인 무대, 인도양의 신비로운 섬을 무대로 환상적인 아우라를 발산하며 시작합니다. 아름다운 음악과 함께 말이죠.

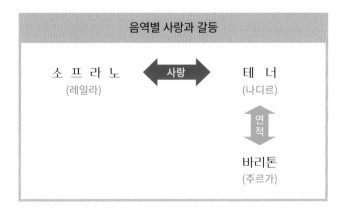

3절 : 오페라 속으로

#1막 (저 멀리에서 귀에 익은 그대 음성이)

이국적인 정취가 잔뜩 묻어나는 전주가 짧게 흐르고 막이 오르면, 인도양의 외로운 진주 같은 실론 섬의 마을이 보입니다. 진주조개잡이 배가 석양 빛으로 샤워를 한 뒤에 바람을 쐬듯 흔들거리고 있구요. 바다 끝자락에 해가 지고, 해넘이의 그림자가 나무에 기대거나 풀섶에 눕고 있는 평화로운 정경이지요. 마을 뒤쪽에는 힌두탑을 품은 채 우뚝 솟은 바위가 바다를 향해 서 있고, 마을 중앙에서는 진주조개잡이 어부들이 춤추며 축제를 벌이고 있습니다. 깊은 울림을 주는 타악기 리듬을 깔고 동양의 신비 가득한 발레와 합창이 분위기를 달구고 있네요. 이 자리에서 그들은 가장 신망이 두터운 주르가를 추장으로 추대하며 그에게 복종할 것을 다짐합니다.

그때 오랫동안 마을을 떠나 숲 속에 숨어살던 나디르가 나타났답니다. 그는 주르가와 절친이었지만, 우연히 만난 여인 때문에 서로 연적이 되어 헤어졌었거든요. 주르가는 절친이었던 나디르를 진심으로 환영하고, 같이 한잔 하며 축제를 즐기자고 합니다.

두 사람은 오래 전에 한 사원에서 아름다운 여사제에게 동시에 사랑에 빠졌던 일을 함께 회상합니다. 아련한 감정을 되새기는 듯한 음악을 배경으로 두 사람은 2중창 *"신성한 사원 뒤에서"*를 부르는데, 그들은 지난 추억을 서로 다른 감정으로 노래하지요.

https://youtu.be/_2IsCVFwFY4
QR코드를 휴대폰으로 찍어 보세요. 해당 동영상을 바로 확인할 수 있습니다.

그곳에서 한 여인을 만난 순간 그들은 그녀의 아름다움에 사로잡히게

되었답니다. 사랑의 불길이 타오른 그들은 서로의 손을 뿌리치며 적개심을 품었구요. 허나, 자신들의 우정을 지키기 위해 그녀를 포기하기로 서로 약속합니다. 사랑 대신 죽을 때까지 친구로 남을 것을 맹세했던 거에요. 주르가는 자신의 맹세를 지키기 위해 그녀로부터 멀리 떨어져 지내며 그녀를 잊으려 애썼지요. 나디르는 당시 미칠 것 같은 마음의 열기를 떨치기 위해 숲으로 들어가 야생에서 살았구요. 이제는 모두 지나간 일이라며 과거를 잊고 우정을 키워가자고 함께 다짐합니다.

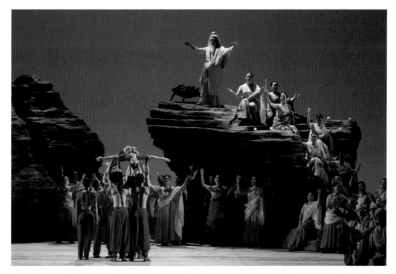

기도를 위하여 모셔 온 사제 사진 : 국립오페라단 제공

 이때 진주조개잡이들의 안전을 위해 기도해 줄 사제를 모시러 갔던 배가 해변에 도착합니다. 베일을 쓴 사제가 마을에 당도하자, 어부들은 꽃을 바치며 합창과 춤으로 그녀를 환영합니다. 추장 주르가는 그녀에게 다가가 얼굴을 베일로 가린 채 정절을 지키고 성스러운 기도를 올리는 일에만 집중할 것을 서약하라고 합니다. 그러면 최상의 진주로 보답할 것이라고

약속하면서요. 대신 그녀가 서약을 어길 경우 죽음을 면치 못할 것이라고 위협적으로 경고합니다. 주르가와 마을사람들은 합창으로 경고를 재차 강조합니다.

이때 사제는 베일 너머로 나디르를 발견하고는, 순간 심장이 쿵쾅거립니다. 긴장하여 손을 떠는 그녀에게 주르가는 서약이 불안하면 떠나도 좋다고 배려해주지요. 그럼에도 그녀는 죽을 때까지 사제의 소임을 충실히 할 것을 서약합니다. 그리고 사제와 어부들은 제사장 누라바드를 따라 기도를 올리러 사원으로 떠납니다.

혼자 남은 나디르. 그는 자신이 잊지 못하고 꿈에도 그리워하던 여사제를 떠올립니다. 사실 그는 예전에 주르가와의 맹세를 어기고 그녀의 흔적을 찾아 숲 속을 헤매고 다녔습니다. 그녀 앞에 나서지는 않았으나, 그녀를 찾아 숨소리를 죽이고 그녀의 아름다운 노래를 숨어 듣곤 했지요. 그는 추억을 떠올리며, 너무나 서정적이고 가슴저린 아리아 '*귀에 익은 그대 음성*'을 부릅니다.

귀에 익은 그대 음성…
부드럽고 낭랑하던 그녀의 목소리
오, 황홀한 밤이여 오, 아리따운 추억이여…
반짝이는 별빛에
저녁의 훈훈한 바람에 날려
기다란 베일 사이로 보이던 그녀가
아직도 눈 앞에 선하네
오, 황홀한 밤이여
아리따운 추억이여!

마치 어릴적 들었던 유명 연속극 주제가인듯 친숙하고 옛 친구를 만나는 느낌을 주는 이 노래와 함께, 그는 그녀를 그리워하면서 잠이 듭니다.

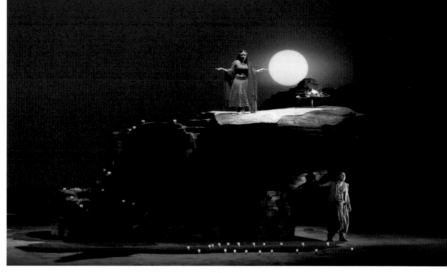

귀에 익은 그대 음성이… 사진 : 국립오페라단 제공

https://youtu.be/yOAOx3sB0lc
QR코드를 휴대폰으로 찍어 보세요. 해당 동영상을 바로 확인할 수 있습니다.

 어부들의 합창과 함께 누라바드의 요청으로, 사제 레일라는 바위 위에서 바다를 향해 아리아 '오, *브라흐마 신이여*'를 부르며 신께 기도를 올립니다. 순진한 어부들은 아는지 모르는지, 나디르를 그리워하는 그녀의 기도가 밤하늘에 울려 퍼지고 나디르도 잠결에 노래를 듣지요. 저 멀리에서 들려오는 귀에 익은 그녀의 음성에 놀라 잠이 깹니다.

https://youtu.be/UOs29LZUW6c
QR코드를 휴대폰으로 찍어 보세요. 해당 동영상을 바로 확인할 수 있습니다.

 그는 노래를 부르는 사제가 자신이 사랑했고 여전히 잊지 못하고 있는 바로 그 레일라임을 알아채지요. 그녀도 나디르가 자신의 노래를 듣고 있음을 직감적으로 알게 되구요. 브라흐마 신께 바다의 평온을 구하는 어부들의 합창이 울려 퍼지는 가운데, 레일라와 나디르의 서로를 향한 사랑 노래가 달빛을 받으며 일렁이는 파도 위에서 만나고 있답니다.

#2막 (당신을 보고 싶어 이 밤이 왔건만)

가볍고 경쾌한 전주와 함께 라, 라, 라 흥겨운 합창이 짧게 연주됩니다. 진주조개잡이 배가 무사히 돌아오자, 누라바드는 레일라에게 휴식을 권하면서 홀로 있을 때에도 사제로서 지켜야 할 그녀의 서약을 준수하라고 강조합니다. 이에 레일라는 자신은 죽음 앞에서도 서약한 것을 지켰다며, 어린 시절 목숨을 걸고 한 도망자를 숨겨주었던 일을 회상합니다. 그 도망자가 감사의 표시로 자신에게 진주목걸이를 주었다는 이야기도 하지요. 누라바드는 흡족해하면서도 그녀에게 재차 서약 준수를 강조하고 갑니다.

홀로 된 레일라는 무서움을 느끼면서도 아리아 '어둠 속에 나 홀로'를 부르며 나디르를 추억하는데, 그를 다시 만난 기쁨을 노래하는 그녀의 마음 속에 사랑의 뜨거움과 행복이 가득 차오르는 듯합니다.

> 어둠 속에 나 홀로 남았네…
> 하지만 그가 여기 있어
> 내 심장이 그가 있음을 느끼지
> 예전에 어두운 밤에 그랬던 것처럼
> 빽빽한 나뭇잎들 사이에 숨어
> 어둠 속에서 내 곁을 지키네…
> 예전처럼, 예전처럼
> 그를 한 눈에 알아봤지
> 오, 행복해라! 상상치 못한 기쁨이여!…

https://youtu.be/_3GJP1UB6aA
QR코드를 휴대폰으로 찍어 보세요. 해당 동영상을 바로 확인할 수 있습니다.

저 멀리서 레일라를 그리워하는 나디르의 노래가 들려옵니다. 혼자 있던 레일라도 점차 가까워지는 그의 목소리를 느끼고, 드디어 나디르가 나타나 두 사람이 해후합니다. 그들은 아련한 추억을 담아 노래하는데, 레일라는 꿈에도 그리던 나디르가 너무도 반갑습니다. 그의 품에 안기고 싶지요. 허나 자신이 서약한 사제로서의 본분을 지키려 애씁니다. 발각되면 큰일난다며, 나디르에게 어서 자리를 피하라면서 애써 그를 외면하려 하지요.

그런 그녀에게 나디르는 그녀의 노래를 숨어 듣던 추억까지 소환하며 절절하게 구애를 하고, 레일라도 마침내 자신의 사랑을 고백합니다. 예전에 한밤중에 숲에서 자신을 바라보며 침묵하던 그의 마음을 알고 있었다고 말이지요. "그때 당신을 기다렸어요"라며 그의 부드러운 목소리에 행복했던 마음을 털어놓습니다. 나디르를 원하는 자신의 마음을 끝까지 억제할 수 없었기에, 그녀는 결국 그를 포용하고 맙니다. 이렇게 운명적인 사랑으로 만난 두 사람은 사랑을 맹세하면서 다시 만날 것을 약속하고 헤어지지요.

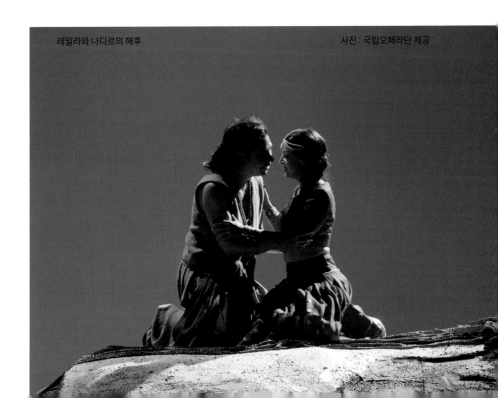

레일라와 나디르의 해후　　　　　　　　　　　　　　　　사진 : 국립오페라단 제공

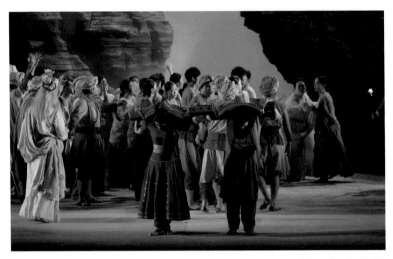

성전을 더럽힌 두 사람을 처형하라! 사진 : 국립오페라단 제공

　이때 오케스트라가 폭풍에 번개 치듯 연주를 하고, 누라바드가 뱃사람
들과 함께 나타납니다. 레일라는 급히 베일을 가렸지만 성소에 침입한 나
디르와 함께 체포되고 맙니다. 누라바드는 마을사람들을 불러 모으고, 베
일로 얼굴을 가린 레일라와 나디르가 끌려 나옵니다. 바다에 폭풍우가 몰
아치고 성난 파도가 일자, 마을사람들은 그들이 성스러운 장소에서 불경
한 짓을 저질렀기 때문이라며, 둘을 격렬히 비난하며 죽여야 한다고 소리
높여 합창을 합니다. 연민도 자비도 거부하고 피를 부르는 합창이 점차 격
렬해집니다. 레일라는 죽음의 공포로 온몸이 떨리는데, 나디르는 자비를
구하느니 차라리 죽겠다며 어부들의 분노에 결연히 맞서지요.

　추장 주르가는 그들에게 자비를 베풀어 마을 밖으로의 추방을 결정합
니다. 그들이 그곳을 뜨려는 순간, 누라바드가 여자의 정체라도 알아보자
며 그녀의 베일을 벗겼고 아뿔사! 불경스런 여인이 레일라임이 드러납니
다. 그들을 용서하려 했던 주르가는 자신과의 맹세를 깬 나디르의 배신과
자신이 연모해온 그녀가 자신과 부족을 속였다는 사실을 용서할 수가 없

습니다. 벼락같이 폭발한 분노에 휩싸여 두 사람 모두에게 사형을 선고하지요. 끝내 운명은 그를 비틀어 버리는 걸까요? 사랑과 우정이라는 이름으로 말이에요.

#3막 (파도가 삼킨 사랑이여!)

번개도 사라지고 폭풍우도 바다 물결 위로 잠잠해졌으나, 주르가의 분노는 사그러들지 않는답니다. 아리아 '폭풍이 멎었군'을 부르는 그는 혼란스럽습니다.

https://youtu.be/iRNf7bbcKhA

QR코드를 휴대폰으로 찍어 보세요. 해당 동영상을 바로 확인할 수 있습니다.

해가 뜨면 맹세를 어긴 나디르를 죽여야겠다고 다짐하지요. 그러면서도 어릴 적 친구인 나디르를 죽여야 한다는 사실에 괴로워하며, 자신의 눈 먼 분노를 자책합니다. 동시에 눈부시게 아름다운, 그리고 오랫동안 사랑을 품어온 레일라에게 잔인한 분노를 표출한 자신을 부끄러워하지요. 절친에 대한 우정과 사랑하는 여인에 대한 애틋함이 교차하며 마음이 찢어질 듯 고통스러워 잠을 이루지 못한답니다.

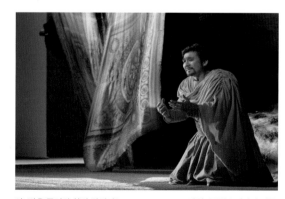

아, 벗을 죽여야 한단 말인가?　　　　　　　　사진 : 국립오페라단 제공

첼로와 콘트라베이스의 저음이 그의 비통한 마음을 대신해주는 가운데, 레일라가 등장합니다. 막상 그녀를 보니 그의 마음속에 사랑이 다시 살아나는 듯하네요. 단둘이 이야기 하고 싶다는 그녀. 레일라는 아리아 '주르가여, 자비를'을 부르며, 죄 없는 나디르를 석방시켜 주고 대신 자신을 죽여줄 것을 간청합니다. "죄 없는 나디르?" 주르가의 물음에 레일라가 나디르를 우연히 만난 것이라고 답하자, 주르가는 친구가 맹세를 어긴 것이 아니라고 믿고 다행이라고 생각하지요.

https://youtu.be/Aub-Cqiwihc
QR코드를 휴대폰으로 찍어 보세요. 해당 동영상을 바로 확인할 수 있습니다.

그런데 그녀가 나디르를 사랑하기 때문에 자신은 죽어도 상관없다고 하자, 오히려 주르가의 질투심이 활활 불타오릅니다. 그는 레일라에 대한 자신의 사랑을 고백하면서, 절친이기에 나디르를 살려주려고도 했으나 "내가 사랑하는 당신이 그를 사랑하기 때문에" 그를 영원히 없애버릴 거라며, 그녀의 간청을 냉정히 거절합니다.

낙담한 레일라는 자신을 감시하는 간수에게 자신의 진주목걸이를 주면서 자신의 어머니에게 전해줄 것을 부탁합니다. 그 목걸이를 본 주르가는 예전에 자신이 도망자였을 때 자신을 구해준 소녀가 바로 레일라임을 깨닫게 된답니다. 그가 선물한 진주목걸이였던 것이지요.

긴박한 연주와 합창이 울려 퍼지고, 누라바드와 주민들이 화형대를 준비하는 가운데 나디르와 레일라가 끌려 나옵니다. 죽음을 앞둔 상황에서 두 사람은 서로 부둥켜안고 사랑을 확인하면서 서로의 곁에서 행복하게 죽을 것을 다짐합니다.

아, 당신 곁에서 행복하게 죽겠어요

두려움 없는 내 마음

그들의 분노에 맞서고

죽음 앞에서 웃는답니다

신께서 우리를 인도하시고…

당신 품에서 죽음을 기다리겠어요

주민들은 그들의 불경한 모습에 더욱 흥분하며 날이 밝기만을 기다립니다. 죽음도 불사한 사랑이야말로 예술로 표현할 수 있는 가장 극한의 모습이겠지요. 독창적인 화풍을 드러낸 화가 모딜리아니를 사랑하여 결혼하고 임신한 상태였지만, 그가 사망하자 다음날 창문 밖으로 몸을 던진 그의 뮤즈 잔 에뷔테른의 순애보가 떠오릅니다.

아무튼, 점차 날이 밝아오고 마을사람들이 화형을 집행하려는 순간, 갑자기 마을 한가운데에서 벌건 불길이 솟아 오르는게 아닙니까! 주르가가 나타나 마을에 불이 났다며 속히 가서 아이들을 구하라고 소리칩니다. 추장의 지시에 사람들이 모두 흩어지자, 주르가가 화형대에 묶인 나디르와 레일라 앞에 나타납니다.

주르가는 자신이 마을에 불을 질렀다고 말하고, 레일라가 자신을 구해주었던 옛 사연을 고백하면서 그들이 도망가도록 풀어주지요. 그들이 함께 손을 잡고 도망가며 부르는 행복한 노래 소리가 멀어지는 가운데, 주르가는 그의 꿈 같은 사랑에 이별을 고하며 해변가에 홀로 쓰러집니다. "난 약속을 지켰네"라며 그들의 행복을 기원하는 그의 그림자 뒤로 쓸쓸하게 막이 내려집니다.

https://youtu.be/w3Lk-KcT-ZY

QR코드를 휴대폰으로 찍어 보세요. 해당 동영상을 바로 확인할 수 있습니다.

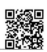

'동물의 왕국' 등 자연 생태계를 다룬 프로그램을 보면, 종족 보존을 위한 경쟁에서 암컷을 차지하기 위한 수컷들의 경쟁은 상상을 초월할 만큼 치열하지요. 패자는 무리에서 쫓겨나거나 목숨을 잃는 경우도 많은 것을 보면, 짝짓기는 목숨만큼 중요한 행위임을 알 수 있답니다. 처절한 본능만이 작동하는 자연계의 그들에게 양보란 단어는 당연히 없겠지요.

 인간이라고 별반 다를 것은 없어 보입니다. 남녀 간 '사랑'을 내건 여러 형태의 사건과 사고 등이 뉴스의 사회면을 도배하고 있고, 인류가 자랑하는 적지 않은 예술작품 또한 남녀 간의 짝짓기 또는 사랑을 표현하고 있으니까요. 당연히 인류의 고귀한 짝짓기에도 양보란 없어 보입니다.

 하지만 주르가는 자신이 사랑한 여인을 친구와의 우정을 지키기 위해 포기했습니다. 그런데, 오랜 벗은 오랫동안 잊지 못한 가슴속의 그녀를 차지했고 동시에 그가 연모하는 그 여인은 처형될 위기에 처한 자신의 친구를 변호하는 기막힌 상황에 직면했네요. 그런 두 사람에게 분노하는 주르가는 그들 모두를 없애버릴 권력을 손에 쥐고 있습니다. 그럼에도 그는 배신한 친구와 사랑하는 여인 모두를 풀어주고 스스로는 위기에 빠집니다. 자신을 구해준 과거의 은혜를 갚기 위해서라고 하겠지만, 주르가의 안타까운 희생은 오직 인간이기에 가능한 것이어서 숭고함마저 느껴집니다.

로즈먼 브릿지
목숨만큼 소중한 신뢰, 진주목걸이

여러 가지 보석 중 진주는 독특한 성분으로 이뤄졌답니다. 진주는 사실 조개가 내부에 들어온 이물질로부터 스스로를 보호하려 감싼 유기물 덩어리지요. 색이 은은하고 광택도 부드러워서 화려함보다 우아함과 은근한 멋을 내기에 딱 좋은 보석입니다. 풍요로움을 과시할 때 쓰이기도 하는데, 로마의 삼두정치를 이끈 안토니우스가 이집트를 방문했을 때 클레오파트라가 자신의 진주를 식초에 녹여 마셨다는 일화도 전해진답니다. 진주는 순수와 순결 그리고 신뢰를 상징하지요.

미국 역사상 첫 유색인종 여성 부통령인 카멜라 해리스는 당선이 확인된 순간의 기자회견장에서도 진주 귀걸이를 했답니다. 옐로우 골드가 진주를 둘러싼 디자인으로, 귓불에 붙는 스터드 스타일의 귀걸이를요. 그녀를 더욱 은은하고 우아하게 드러내 준 것이 바로 진주귀걸이였던 것이지요.

오페라 〈진주조개잡이〉에서 주르가는 오래 전에 목숨을 걸고 자신의 생명을 보호해 준 어느 소녀에게 사례로 진주목걸이를 선물했거든요. 레일라의 처형을 앞둔 그는 레일라의 진주목걸이를 발견하고서야, 그녀가 바로 자신을 구해준 그 소녀임을 알게 되고 결국 은혜를 갚기 위해 그녀의 목숨을 구해준답니다.

여기 그 은은하고 영롱한 빛을 발하는 진주목걸이와 진주귀걸이를 그린 화가가 있습니다. 부드럽고 따사로운 빛을 비추며 정교하고 섬세한 인물화를 그린 화가 페르메이르인데, 신비로운 빛을 따라 그를 만나러 갑니다.

#1 영롱한 빛으로 대상을 부드럽게 그린, 페르메이르

빛과 어둠의 대비를 극대화했던 카라바조나 렘브란트와 달리, 페르메이르Johannes Vermeer(1632~1675)는 온화한 빛으로 대상을 살포시 끌어 안아 관람자도 화가와 같은 시선으로 그 현장을 느낄 수 있도록 섬세하게 표현한 작품을 그렸습니다. 그래서 우리는 그의 그림을 보면서 그 시간, 그 장소에 있는 것처럼 화폭 안으로 시선이 쑤욱 빨려 들어가게 된답니다. 그는 인간의 삶과 영혼, 감정 묘사에 특히 탁월했던 것 같아요.

그의 작품에는 대단한 사건도 일어나지 않고, 화려하거나 요란한 군중도 등장하지 않거든요. 많아야 한 두 사람을 그릴 뿐이지요. 대신 친근하고 섬세하게 당시 사람들의 일상이 펼쳐집니다. 고요함이 흐르는 그의 화폭에는 편지지에 펜이 사각사각 긁히는 소리, 우유를 따르는 소리, 쟁반 위에 진주가 구르는 소리 그리고 연애편지를 손에 든 여인들이 소곤대는 소리가 들리는 듯하지요. 게다가 진주목걸이를 목에 걸고 행복해하는 듯한 표정과 숨결, 그리고 반짝이는 진주귀걸이를 한 채 관객을 고개 돌려 바라보는 소녀의 작은 움직임까지 조심스레 담아냈지요. 그는 진정한 빛의 마술사였답니다.

오른쪽 작품은 몸단장을 하며 진주목걸이를 목에 건 여인의 모습을 그린 작품입니다. 그녀는 반짝이는 진주목걸이를 하고 창문 옆에 걸린 작은 거울을 보고 있답니다. 그녀의 얼굴을 보니, 자신의 맵시가 만족스러운 듯한 표정이네요.

왼쪽의 창을 통해 들어온 빛은 노란 커튼을 지나 맞은편 벽을 풍요로운 황금빛으로 따사롭게 비추고, 다시 여인의 윗옷까지 이어집니다. 그 빛을 받은 진주목걸이는 더욱 반짝이고, 그녀의 행복감을 더욱 두드러지게 만들지요. 그녀 앞에 놓인 사물함과 보석함의 정교하고 세심한 묘사는 한 폭의 정물화처럼 생생하여 놀라움을 금치 못하게 한답니다. 그런데, 우리 눈

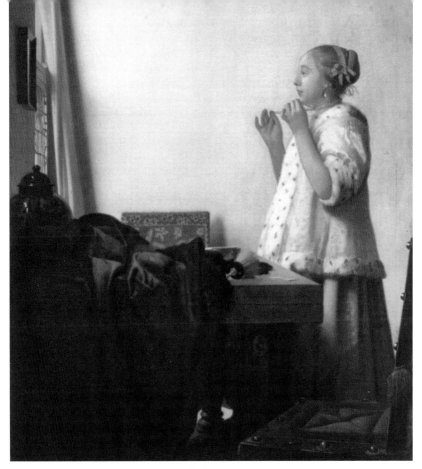

'진주목걸이를 한 여인' (1665), 페르메이르

을 사로잡는 것은 바로 다음 페이지의 작품이지요.

　이 작품은 '북유럽의 모나리자'로 불리기도 하는데, 많은 사람들이 화가인 페르메이르의 이름은 몰라도 이 그림을 좋아하거나 최소한 본 적이 있다고 합니다. 그런데 이 그림은 다른 어떤 작품과도 차별되는 독특함이 있습니다. 화가의 거의 모든 작품에 그려져 있는 배경이 이 그림에서는 사라졌거든요. 배경은 그저 어두울 뿐, 아무런 스토리를 보여주지 않지요.

　왼쪽 위에서는 역시나 밝은 빛이 온화하게 그녀의 얼굴을 비추는데, 배경을 어둡게 해 오롯이 그녀만을 주목하도록 만들지요.

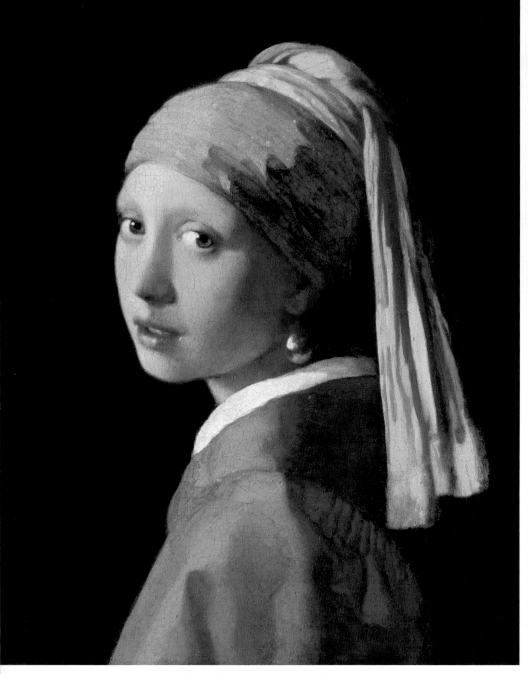

'진주귀걸이를 한 소녀' (1665), 페르메이르

우선 그녀의 파란 색상의 터번이 눈에 띄는데, 당시에 이런 파란색은 청금석Lapis Lazuli을 갈아 썼답니다. 그런데 중국 최고最古의 석굴인 키질 사원의 벽화에도 사용된 청금석은, 인공물감이 발명되기 전까지 주로 성 모마리아를 그릴 때 사용하던 보석이었거든요. 그녀의 두건이나 의상을 보면 신분이 귀하지 않은 인물임은 틀림없는데, 그 귀한 소재를 쓰다니! 종교화가 사라진 당시의 네덜란드 화가들이 주로 부자들의 초상화를 그려 주고 생계를 유지했던 것을 감안하면 특이한 일이 분명하답니다.

관람자의 시선은 우리(나)를 바라보는 그녀의 촉촉한 눈에 머뭅니다. 안방마님의 귀한 진주 귀걸이를 하고 포즈를 잡은 듯, 소녀의 설렘과 긴장이 담긴 눈빛이 파르르 떨리는 듯 하네요. 다시 매끈한 코 그리고 입술과 부드러운 턱 아래의 목선을 따라가다 진주귀걸이에서 시선이 멈춥니다. 소녀의 귀에서 흔들거리는 진주귀걸이는 흰자위가 드러난 두 눈, 그리고 촉촉한 아랫입술과 함께 잘 어우러지며 반짝입니다. 뭐라 말할 수 없는 그녀만의 아우라가 뿜어져 나오지요.

이 그림을 보는 당시의 관람자들이 한 마디씩 하는 소리가 들립니다.

"거참, 동양의 하녀 같은데, 저걸 그린다고 저 비싼 염료를 쓰다니"
"오~ 저 진주 좀 봐, 크기나 광택, 색상 모든게 특A급인 걸… 부럽다!"
"저 그림… 왠지 저 소녀에게서 눈을 뗄 수가 없어!"

영롱한 진주귀걸이와 함께 그녀의 시선, 살짝 벌어진 입술 등 신묘한 아름다움에 매혹된 사람들은, 동명의 소설 그리고 동명의 영화까지 만들었답니다. 영화 〈진주 귀걸이를 한 소녀〉에서는 페르메이르의 고향 델프트의 풍경과 생활상을 그림인 듯 사실처럼 화면에 담았고, 색에 대해 깊은 이해를 하는 소녀가 귀한 청금석을 갈아 파란색을 내고 물감을 섞으며 화

가를 돕는 장면이 펼쳐집니다. 그가 원근법을 완벽하게 적용하여 구도를 잡기 위해 당시에 사용하던 '카메라 옵스쿠라'를 변형하여 만든 기구도 볼 수 있구요. 절제된 대사로 인해 더욱 화면에 집중하게 만들고, 스칼렛 요한슨이 완벽하게 그림 속 소녀로 환생한 듯한 이 영화를 모두들 꼭 한번 보시길 권합니다.

페르메이르의 생애도 자세히 알려진 것이 많지 않은 까닭에 모델의 신분이나 그림의 제작과정을 정확히 알 수 없지요. 그렇기에 더욱 신비감을 주는 이 작품을 접하는 우리는 무한히 샘솟는 감동에 젖어들구요. 우리에게 말을 거는 듯한 이 신비한 소녀는 우리에게 영롱한 아름다움을 오래도록 선사할 것이 틀림없답니다!

#2 강렬한 빛을 그린 바로크 미술

'바로크Baroque'는 '일그러진 진주'를 뜻하는 포르투갈어에서 유래되었다고 하는데, 미술사에서는 르네상스 이후 17세기에서 18세기 초까지의 미술 형태를 의미합니다. 이탈리아에서 시작된 바로크양식은 카라바조(1573~1610)를 필두로 스페인의 벨라스케스(1599~1660)와 플랑드르(벨기에와 네덜란드 일부) 지방의 루벤스(1577~1640), 렘브란트(1606~1669) 등이 여러 명작을 남겼습니다.

1517년 루터의 종교개혁 이후 로마교회의 권위는 크게 실추되었습니다. 어쩔 수 없이 자체 개혁에 나선 카톨릭은 신자들의 발을 붙들기 위해 미술을 이용하게 됩니다. 당시의 신자들이 대부분 문맹이었던 까닭에, 화려하지 않고 단순 명료하되 신앙심을 끓어 오르게 할 '강렬한 한방'을 표현한 종교화가 필요했던 거지요. 그리하여 르네상스 때처럼 이상적인 아름다움을 표현한 그림보다는, 빛과 어둠을 대비시켜 훨씬 더 강렬한 표현을 하는 카라바조의 그림이 카톨릭 교회 및 교황에게 환영 받았습니다. 점

차 그런 화풍이 바로크 미술의 기준이 되었구요.

바로크 미술의 강렬한 기법은 벨기에와 종교화를 배척한 신교도 지역인 네덜란드에도 전해져 큰 영향을 끼치게 되지요. 당시 네덜란드는 스페인으로부터 독립한 이후 동인도회사를 통한 동방무역으로 엄청난 부를 축적하여 '황금시대'라고 불린 풍요로운 시기를 보내고 있었습니다. 이곳에서는 종교화 대신 보통사람들의 일상을 담은 풍속화와 정물화가 인기가 높았고요. 빛과 색채의 조화에 치중하면서도 정밀한 묘사를 빼놓지 않는 그림을 그렸지요.

'골리앗을 죽인 다윗'(1610), 카라바조 '야경'(1642), 렘브란트

바로크 화가들은 회화에서 빛을 더욱 빛나게 해주는 것은 어둠이라는 사실을 알아냈지요. 빛과 어둠의 대비를 극명하게 대비시킨 카라바조나 렘브란트의 위 그림에서와 같이 그들은 순간을 격정적으로 또는 절제된 붓 터치로 표현했으며, 결국 바로크 미술의 가장 큰 특징은 빛과 어둠을 대비시킨 붓질이라고도 할 수 있습니다.

가에타노 도니체티

윌리엄 호가스

3장 호가스와 함께, 도니체티의 〈연대의 딸〉

주요등장인물

마리	21연대의 딸	소프라노
토니오	사랑은 직진, 사랑의 포로	테너
베르켄필트 후작부인	양파처럼 사연 많은 마나님	메조소프라노
술피스 중사	마리를 사실상 딸처럼 양육한 군인	베이스

1절 : 진정한 사랑, 그리고 결혼에 대한 답을 주는 오페라

영국 작가 키플링의 소설 〈정글북〉(1894)의 늑대 소년 모글리는 정글에서 늑대처럼 살다가 결국 인간 마을로 돌아오지요. 인간에게는 인간 세계로의 귀소본능이 있음을 보여주는 내용입니다. 늑대 소년 모글리도 후에 인간을 사랑하고, 남들처럼 결혼을 하고 행복하게 살았을까요?

가에타노 도니체티Domenico Gaetano Maria Donizetti (1797~1848)가 1840년 발표한 오페라 〈연대의 딸〉에서는 갓난아이 때부터 연대(부대의 상급단위)의 병사들에게 키워져, 생각과 행동도 군인 같은 아가씨가 주인공입니다. 우연히 친어머니가 그녀를 찾고, 주인공 아가씨에게 귀족 가문에 맞는 예법을 가르치느라 좌충우돌하는 이야기랍니다. 그 과정에서 이미 사

랑에 빠졌던 그녀와 연인 간의 러브스토리가 아름다운 음악과 함께 펼쳐
지지요.

이탈리아에서 이미 전작 〈사랑의 묘약〉과 〈루치아〉로 오페라 극장에
관객을 불러모아 성공한 작곡가였던 도니체티는 이 오페라를 통해 더 큰
무대로 진출하게 됩니다. 당시 유럽이라는 국제무대의 핵심은 파리였지
요. 이미 대선배인 로시니가 〈기욤 텔(윌리엄 텔)〉이후 오페라를 폐업하다시
피 하고 그곳에서 미식가로 생을 즐기고 있었구요. 파리에 정착한 뒤 오페
라 코미크 극장에서 빛을 본 도니체티의 첫 번째 작품이 바로 〈연대의 딸〉
이지요. 이 극장에서 1천 회 이상 공연한 몇 안 되는 작품들 중 하나인, 빛
나는 작품이랍니다.

문화적 자존감이라 하면, 프랑스 그리고 파리 사람들 아닌가요? 이런
분위기로 볼 때 외국인 작곡가에게는 새삼 놀라운 결과인데요, 그 비결은
바로 이 작품 안에 있답니다. 바로 프랑스인들의 애국심을 자극하는 노래
'Salut a la France'가 오페라 곳곳에서 힘차게 울리지요. '프랑스 만세!'
라는 뜻의 그 노래를 부르면서 그들은 혁명을 기억하고, 자신들의 자존심
을 지켜왔다고 할 수 있답니다.

2절 : 주요등장인물

마리는 천둥벌거숭이 같은 연대의 딸입니다. 군인처럼 행동하고 병사
처럼 구호를 외쳐대는 발랄한 매력덩어리 아가씨지요. 어릴 적 버려진 이
처녀를 21연대 병사들이 딸처럼 키워왔지요. 그래서 그녀는 연대의 딸이
되었고, 21연대의 모든 병사는 마리의 아버지임을 자임합니다. 지금 그녀
는 절벽에서 자신의 목숨을 살려준 외국 청년 토니오를 만나고 있습니다.

토니오는 위험에 빠진 마리를 구해주다가 그녀에게 반해버린 사랑의 직진남이에요. 마리를 무척 사랑하고 그녀를 매일 만나기 위해서, 외국인임에도 21연대에 자원입대 합니다. 쯧쯧… 사랑하는 여자 때문에 수시로 전투가 벌어지는 부대에 스스로를 가두다니, 그래서 순수한 사랑의 포로라고 하겠지요.

술피스는 21연대의 중사입니다. 마리를 주도적으로 양육했으며 실제 딸처럼 키웠지요. 그래서 마리도 그를 진짜 아버지로 여깁니다. 그는 마리가 친어머니를 찾은 뒤, 적막한 성에서 까다로운 귀족 매너를 배우며 생활할 때에도 그녀 곁을 지켜줍니다.

베르켄필트 후작부인은 사연이 많은 여자입니다. 그녀는 부모의 뜻과는 달리 사랑에 빠졌고, 아이를 낳았으며 또 잃었습니다.

3절 : 오페라 속으로

#1막 (사랑노래가 끝나자마자 이별)

알프스의 정경을 담은 듯한 호른 연주를 신호로, 완보로 시작한 서곡은 점차 평보를 거쳐 작은 북소리가 이끄는 군대 행진곡처럼 속보로 빨라지고 트럼펫 연주가 경쾌하게 이어집니다. 신나는 '연대의 노래' 주제 멜로디 일부도 연주되지요.

막이 열리면, 멀리 포성이 들립니다. 계속되는 전쟁으로 인해 항상 불안함을 지니고 사는 마을 사람들은 기도하는 마음으로 성모마리아를 합창합니다. 인근에서 전투가 벌어지는 바람에 여행 중이던 베르켄필트 후작부인도 발이 묶인 상태인데, 그녀와 그의 집사도 기도하는 마음으로 같이 노래하지요.

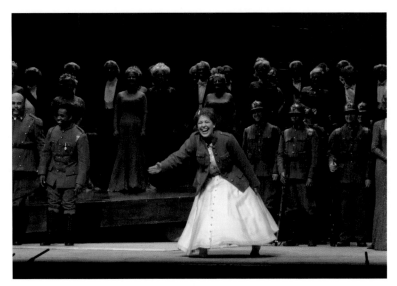

천둥벌거숭이같은 마리 사진 : Flickr

 이윽고 적이 퇴각하고 전투가 끝났음을 알리는 소식이 전해집니다. 마을 사람들 모두가 춤을 추며 전쟁이 끝남을 축하하지요. 후작부인도 정신을 차렸는지, 화장을 고치고 짐을 챙겨 떠나려고 합니다.

 프랑스군이 나타나는데, 21연대의 중사 술피스와 연대의 딸 마리가 군복을 입고 함께 등장합니다. 연대의 귀요미 마리는 술피스 중사와 2중창 *'난 전쟁의 소용돌이 속에서'*를 부릅니다. 마리가 전장에서 태어나 이 연대에서 자랐고 제일 좋아하는 소리도 북소리이며, '조국'과 '승리'가 자신의 구호라고 하네요. 술피스 중사가 북소리를 자장가 삼아 마리를 키워왔답니다. 병사들은 모두들 마리를 딸처럼 여긴다는 내용이지요. 마리는 고난도의 콜로라투라◆ 아리아를 온갖 기교를 뽐내며 노래합니다.

◆ 콜로라투라 : 화려하고 복잡한 고음으로 구성된 Colorful한 아리아 선율 또는 창법

https://youtu.be/499TQjLEbks

QR코드를 휴대폰으로 찍어 보세요. 해당 동영상을 바로 확인할 수 있습니다.

최근에 만나는 남자가 누구냐고 술피스가 마리에게 묻습니다. 그녀는 외국인 청년이 자기를 구해준 적이 있으며, 그를 만난다고 대답하지요. 그때 한 청년이 거동수상자라며 잡혀오는데, 바로 그가 마리를 구해주었던 토니오입니다. 마리를 만나고자 부대 주변을 어슬렁거리다 붙잡힌 거지요. 병사들은 입을 모아 그가 군사 기밀을 캐러 온 적군 같으니 없애버리자고 합창합니다.

마리가 자신을 구해준 사람이라고 소개하고서야 비로소 병사들이 오해를 풀고 토니오를 위해 건배를 합니다. 토니오는 마리와 함께 지내기 위해 연대에 입대하기로 합니다. 마치 <사랑의 묘약>의 네모리노처럼, 사랑을 위하여 자신의 자유마저도 구속시켜 버리는 거지요. 하지만 그녀의 아버지로 자임하고 있는 연대의 병사들은, 마리 가까이에 그 녀석이 있는 사실이 기껍지는 않은 마음들입니다.

모두들 '프랑스를 위하여' 건배하고 병사들이 마리에게 노래 부를 것을 요청하자, 그녀는 일명 '연대의 노래'라는 아리아를 부릅니다. 이 노래는 마리가 시작하지만, 모든 병사들의 합창으로 이어지는 신나는 노래랍니다. 프랑스에서 유일하게 외상도 주는 부대이며, 연대 중의 연대인 천하무적 21연대라며 자랑이 대단하네요.

https://youtu.be/ZE5DyvqXxsY

QR코드를 휴대폰으로 찍어 보세요. 해당 동영상을 바로 확인할 수 있습니다.

혼자 있는 마리에게 토니오가 다가와 사랑을 고백합니다. 마리는 토니

오가 자신을 사랑하여 이 연대에 들어온 것을 알고는, 그 마음에 감동하여 그의 사랑을 받아들이지요. 두 사람은 열렬히 사랑을 고백하는 2중창 '당신이 절벽에서 떨어질 때'를 부르는데, 아름답기 그지없는 사랑의 맹세 같은 노래랍니다.

> 당신이 절벽에서 떨어질 때, 내가 당신을
> 온몸을 떨면서 내 팔로 버티던 그때부터
> 당신의 아름답고 매혹적인 모습이
> 밤낮으로 나를 따라 다녔어요…
> 아! 내가 절벽에서 떨어지던 날
> 꽃향기를 맡고 정신이 들었을 때, 나는 당신의
> 눈물로 꽃이 젖어 있는걸 느꼈어요
> 그날 이후 그 향기로운 꽃, 기쁨의 보석 상자를
> 나는 항상 내 가슴에 지니고 있어요…

이미 그들은 '사랑을 망치느니 죽는게 낫다'고 하나되어 노래하고 있답니다.

https://youtu.be/PditzowFUG8
QR코드를 휴대폰으로 찍어 보세요. 해당 동영상을 바로 확인할 수 있습니다.

한편, 여행을 마치고 자신의 성으로 돌아가려던 베르켄필트 후작부인은 술피스와 대화하다가 자신의 여동생이 프랑스군 장교 로베르와 사랑에 빠져 아이를 낳고 죽었다는 이야기를 합니다. 그런데 술피스가 그 아이가 딸이었느냐고 되묻네요! 부인이 깜짝 놀라며 그렇다고 하자 그는 "그 아이

가 마리에요!"라며 외칩니다.

　이때 왈가닥 루시처럼 마리가 등장하고 술피스는 마리를 후작부인에게 인사시킵니다. 그녀의 교양 없는 투박한 말투에 기겁을 하면서도 후작부인은 조카를 찾았으니 자신의 성으로 데려가겠다고 합니다. 마리는 고향 같은 연대를 떠날 수도, 아버지 같은 병사들과 헤어질 수도 없다며 거절합니다. 허나 마리의 아버지가 사망 시에 후작부인에게 마리를 당부한 서류를 보여주자 어쩔 수 없이 부인을 따라가기로 하지요.

　한편 막 입대가 허락되어 어깨에 연대마크를 단 토니오가 경쾌하고 기쁘게 뛰어옵니다. 연대원들도 용맹함을 강조하는 군가를 합창하며 신병을 환영하지요. 그는 흥분한 듯 아리아 '아! 친구들, 오늘은 좋은 날'을 부릅니다. 고음이 수 차례 반복되는, 테너에게는 고난도의 기교가 요구되는 곡이랍니다. 이 아리아는 루치아노 파바로티가 불러 대히트를 친 후에 후안 디에고 플로레스가 완벽히 소화해 박수갈채를 받은 곡이랍니다. 많은 관객이 이 노래를 듣기 위해 공연장에 간다고 해도 과언이 아니지요.

https://youtu.be/ilv_0Kj9Gfw

QR코드를 휴대폰으로 찍어 보세요. 해당 동영상을 바로 확인할 수 있습니다.

　연대에 깊은 애정을 갖고 있는 마리, 그녀와 함께 하기 위해 자유를 포기하고 연대에 입대한 토니오. 그는 마리가 그런 자신의 모습을 보면 얼마나 기뻐할지를 상상하면서 너무나 기분 좋아져 들떠있답니다.

　연대원들은 사랑에 빠진 그를 놀리느라, 짐짓 마리가 이미 연대랑 결혼했으니 꿈 깨라고 합니다. 또 마리는 훨씬 더 좋은 신랑감을 찾아야 한다고도 놀리지요. 토니오는 마리의 아버지를 자임하는 많은 연대원들에게, 이미 자신들은 서로 사랑하고 있다며 그녀에 대한 사랑을 맹세합니다. 마리

도 자신을 사랑하고 있다고 밝히자 결국 연대원들은 아쉬워하면서 승낙해 주기로 하지요.

이때 마리가 슬픈 표정을 하고 나타나 연대를 떠나야 하는 사정을 이야 기하게 됩니다. 그녀는 슬피 흐느끼며 아리아 *'나는 떠나야 해요'* 를 부르 는데, 이별의 슬픔을 담담히 담은 곡이랍니다.

https://youtu.be/J-VGv66Wpaw
QR코드를 휴대폰으로 찍어 보세요. 해당 동영상을 바로 확인할 수 있습니다.

모든 연대원들은 그녀와의 작별이 믿기지 않는 듯 슬퍼하지요. 특히 방 금 전까지 연대원들의 결혼 승낙까지 받고 환희에 젖었던 토니오. 이 무슨 운명의 장난인가요? 그는 충격에서 헤어나오지 못하고 있습니다. 그는 실 성한 듯 마리와 함께 떠나겠다고 난리를 칩니다. 허나, 이제 그는 군복을 입은 연대원이므로 마음대로 군대를 떠날 수도 없게 되었네요. 마리와 토 니오는 서로 사랑하면서 헤어져야 하는 안타까운 운명에도 사랑을 잊지 말자고 노래하는 가운데 막이 내려집니다.

나는 떠나야 하지만 울지 마세요 사진 : 위키미디어커먼스

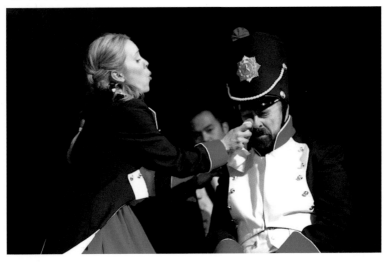

#2막 (결혼은 부귀한 사람과? NO!)

2막에 들어서면 무대 분위기가 확 바뀐답니다. 언제 그런 안타까운 이별이 있었느냐는 듯 흥겹게 진행되지요. 막이 오르자 마자 춤곡이 흐르고, 베르켄필트 후작의 성에서 마리는 걸음걸이 레슨 중입니다. 천방지축인 그녀는 조신하게 걷는 연습이 도무지 몸에 붙질 않는답니다. 후작부인은 마리에게 귀족의 에티켓을 가르칠 것을 고집하고 있는데, 다행히 아빠 같은 술피스 중사가 그녀를 도와주고는 있습니다. 허나, 마리는 왜 그걸 배워야 하는지 이해할 수 없고 실수만 연발이네요. 사실 부인은 마리에게 여러 가지 교양을 가르쳐서 독일제국 최고의 귀족인 크라켄토르프 공작과 결혼시킬 작정이랍니다.

다음으로 성악 레슨인데, 에고... 마리 앞에는 갈 길이 첩첩산중입니다. 보다 못한 부인이 직접 아름다운 선율이 흐르는 로망스를 가르치지요. 부인은 애를 쓰지만 마리는 음정도 박자도 제대로 따라 하지 못하고, 그 모습에 관객의 폭소가 터지곤 한답니다. 술피스 중사가 성악 레슨에 애를 먹는 마리를 위해 연대의 합창(라타플란)을 끼어들어 부르자 마리는 익숙한 그 노래를 따라 부릅니다. 결국 부인의 성악교습은 뒷부분에서 자꾸 신나는 연대가로 바뀌고 종국에는 부인까지 따라서 3중창을 부르는 우스꽝스런 상황이 연출되지요.

방에 혼자 있는 마리는 이모에 의해 자신의 운명이 모두 결정된 상황이 속상하답니다. 보석과 예쁜 옷이 많아도, 사랑하는 토니오를 만날 수 없으니 모든 것이 소용없다고 생각하지요. 결국 그녀는 행복하지 않은 겁니다. 연대원들도 그리워집니다. 그녀는 카바티나◆ 아리아 *'신분과 부귀로 나를*

◆ https://blog.naver.com/donham21/221672236542
QR코드를 휴대폰으로 찍어 보세요. 해당 용어를 바로 확인할 수 있습니다.

현혹하네'를 부르는데, 낮게 떨리는 첼로 연주를 따라 아련하고 애잔한 노래가 관객의 마음도 울립니다. 그녀의 어깨를 토닥거려주고 싶어지지요.

https://youtu.be/FLSFsCyj_pE
QR코드를 휴대폰으로 찍어 보세요. 해당 동영상을 바로 확인할 수 있습니다.

이때 밖에서 경쾌한 북소리가 울리고 연대의 행진곡이 들려오지 뭡니까. 마리가 창을 내다보니 21연대가 마리의 성을 향해 행진해오고 있네요. 마리는 자신을 지켜주러 오는 그들의 등장에 기뻐하며 흥겨운 카발레타♦ 아리아 '프랑스 만세'를 부르며 환영합니다.

https://youtu.be/anj6-epcWOI
QR코드를 휴대폰으로 찍어 보세요. 해당 동영상을 바로 확인할 수 있습니다.

노래가 울려 퍼지는 가운데 연대원들이 후작의 저택 안으로 들어오고, 노래의 후반부는 마리와 연대원들이 같이 합창을 합니다. 마리, 술피스 그리고 연대원들이 반갑게 포옹하며 재회하지요. 토니오도 들어오는데, 그동안 전투에서 공을 세워 당당히 장교(중위)가 되었답니다. 마리는 그와 뜨거운 포옹을 합니다. 술피스도 가세하여 즐겁고 쾌활한 3중창을 부릅니다.

이때 후작부인이 들어와 그들을 저택에서 내쫓으려 하지요. 그때 토니오가 나서서 마리와의 지난 인연을 회상하면서 아리아 '마리에게 청혼하려고'를 부릅니다. 과거에 두 사람이 이미 결혼을 약속했으며, 그녀에게 일생을 바치고자 했음을 털어놓습니다. 마리도 행복해 한다고 말이지요. 서정미 가득하게 아름다운 선율로 고백하는 그의 노래는 잔잔하지만 간절합니다.

https://youtu.be/Rm_d1KW678I
QR코드를 휴대폰으로 찍어 보세요. 해당 동영상을 바로 확인할 수 있습니다.

후작부인은 술피스를 따로 만나 자신의 비밀을 고백합니다. 사실 로베르 대위를 사랑한 것은 여동생이 아니라 자신이었답니다. 당시에 갑작스런 장기 여행을 하게 됐었는데, 그 여행이 없었다면 대위와 결혼했을 것이라는 충격적인 내용이었지요. 그렇기에 마리의 출생의 비밀을 감추고, 행복을 위해서라도 꼭 좋은 가문과 결혼시켜야 한다며 그 당위성을 설파합니다. 후작부인의 갑작스럽지만 진솔한 고백을 들은 술피스는 마리를 설득할 것을 약속합니다.

결국 공작과의 예정된 결혼식이 준비되고 성대한 파티가 열립니다. 초대받은 귀족들은 물론 공작의 어머니도 도착합니다. 드디어 마리가 나타났는데, 모든 사실을 알게 된 마리는 후작부인 아니 그녀의 어머니에게 안깁니다. 그녀는 어머니의 뜻에 따르겠다고 하지요.

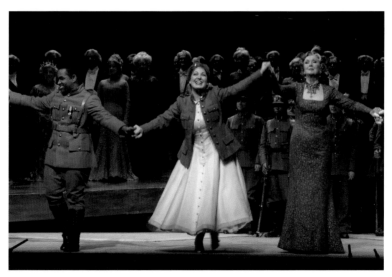

사랑하는 모든이가 행복해졌네요^^ 사진 : Flickr

결혼증서에 서명하려는 순간, 토니오와 연대원들이 '연대의 딸'이 희생양이 되는 것을 막겠다며 파티장에 뛰어 들어와 아수라장이 됩니다. 작심한 듯 토니오는 모든 이들 앞에서 마리가 연대의 딸이었음을 밝히자, 하객으로 온 모든 귀족들은 놀라 자빠지지요. 마리도 출생의 비밀과 지나온 어린 시절을 담담히 고백합니다. 마리의 진솔한 마음에 오히려 귀족들은 당당한 그녀를 칭송해준답니다.

사랑하는 토니오가 곁에 있음에도, 마리는 자신을 희생해서라도 어머니의 오랜 바람을 이뤄드리려 합니다. 마리가 다시 결혼 서명을 하려는 순간, 마음이 변한 후작부인이 마리를 말립니다. 체면 때문에 더 이상 딸을 희생 시킬 수는 없다며, 마리가 사랑하는 토니오와의 결혼을 승낙합니다. 드디어 진정한 사랑이 승리했군요. 모두가 '프랑스 만세'를 외치며 진심으로 사랑하는 두 사람의 결혼을 축복하면서 행복하게 막을 내립니다.

https://youtu.be/GAMH2_FHWEE
QR코드를 휴대폰으로 찍어 보세요. 해당 동영상을 바로 확인할 수 있습니다.

도니체티의 오페라 〈연대의 딸〉은 당시의 부대(연대)의 모습과 후작부인을 비롯한 귀족 가문의 생활상을 잘 보여주고 있습니다. 특히 후작부인이 마리에게 귀족 교육을 시키며 천방지축인 그녀를 갱생시키려는 과정과 함께, 귀족들의 허세와 위선을 비꼬는 듯한 풍자도 담겨있지요.

가수의 가창력을 극대화하여 각별히 아름다운 노래를 만들고자 했던 작곡가 도니체티는 테너에게는 극단의 고음과 함께 서정성을 요구했습니다. 아리아 '아! 친구들, 오늘은 좋은 날'처럼 고음이 필요하기도 하고, 또 아리아 '마리에게 청혼하려고'처럼 부드러운 사랑을 노래하기도 해야 하지요. 마리에게는 아름다운 사랑을 노래하면서도 부대에서 자라온 것처럼

힘찬 군가도 잘 부르는 것도 필요합니다.

　작곡가는 진정한 그리고 숭고한 사랑스토리를 참으로 아름다운 음악으로 표현하고 있답니다.

로즈먼 브릿지
Sex, Love & Marriage

오페라 〈연대의 딸〉에서 마리의 어머니인 후작부인은 자신의 업보를 보상받고 싶었는지 마리를 귀족과 결혼시키려 애씁니다. 그를 위해 그녀에게 귀족사회의 에티켓은 물론 그에 걸맞는 춤과 성악을 가르치지요. 정작 자신의 딸은 영문도 모르고 따라야 하는 그 '조건'들을 말이에요. 딸을 위하는 마음으로, 후작부인은 마리가 사랑하는 토니오를 자신의 저택에서 내쫓기도 합니다. 어머니의 마음을 이해한 마리도 그녀의 뜻에 따라 사랑하지도 않는 귀족과 결혼하겠다고 하구요. 만약 이렇게 진행되었다 하더라도, 우리는 부모의 마음이니까…라면서 이 모든 것을 이해한다는 듯이 고개를 끄덕였을 수도 있었겠지요.

허나, 사실 이 오페라를 관통하는 것은 사랑입니다. 토니오는 사랑 때문에 자신의 자유를 스스로 포기하고 군인이 되며, 마리는 사랑하는 어머니를 위하여 자신이 잊지 못하고 있는 사랑을 포기하지요. 그럼에도 끝내 빛을 발하는 숭고한 사랑은, 딸의 행복한 인생을 위하여 자신의 지위와 위신을 포기하는 어머니의 사랑입니다.

여전히 고민은 남습니다. 진정으로 사랑하는 이와 결혼해야 하는지, 아니면 결혼은 사랑 이외의 여러 특별함까지 고려해야 하는 결정 사항인지 말이지요. 사랑과 결혼… 여러분은 어떻게 생각하시나요? 그에 대한 답을 주려는 듯, 사랑 없는 계약결혼 이야기를 그린 화가가 있답니다. 영국의 풍속화가 호가스와 함께 산책하러 갑니다.

#1 풍속화로 통렬한 사회풍자를 날린, 호가스

런던의 가난한 교사의 아들로 태어난 윌리엄 호가스William Hogarth
(1697-1764)는 네덜란드의 보쉬(1450~1516)나 브뤼헬(1526~1569) 같은 풍속화
가와 젊은 남녀간 사랑의 행적을 좇은 프랑스의 바토(1684~1721) 등의 로코
코 화풍을 완전히 습득하여 자신만의 감각으로 그려낸 화가입니다.

호가스는 로코코의 화풍을 따르면서도, 사회풍자를 통해 교훈을 주는
회화 스타일로 독보적인 존재였습니다. 즉, 그는 당시 영국사회의 문란한
성과 사랑 그리고 결혼 풍속을 통렬하게 풍자하며 도덕률을 바로 세우고
자 했던 것이지요. 부패한 귀족은 물론, 그들의 행태를 따라 하기에 급급했
던 부르주아들에게 건전한 시민의식을 고취시키고자 했습니다.

그는 자신의 작품에 대한 자부심도 대단했던 모양입니다. 그는 '애견
과 함께 그린 자화상'(1745)에 세익스피어 등의 작품도 함께 그려 넣었는
데, 아마도 자신을 회화계의 세익스피어라고 자랑스럽게 여겼던 것 같습
니다.

호가스의 대표작으로 〈탕아 일대기〉(1732~1733)와 〈계약결혼〉(1743~
1745) 연작 등을 꼽을 수 있는데, 그는 이러한 시리즈 작품들에도 다양한
주제에 대한 풍자를 담았습니다. 〈계약결혼〉 연작을 보면, 당시의 영국에
서는 품위 있고 화려한 생활을 하고 싶으나 경제력이 부족한 일부 귀족들
이 혼사를 거래했음을 알 수 있는데요. 신분 상승을 위해 작위가 필요했던
신흥 부르주아와 돈이 필요했던 일부 귀족들 간에 서로의 이해관계가 딱
맞아 떨어졌던 것이지요.

그저 순수하게 서로의 부족함을 채워준다는 미담이면 좋겠지만, 철저
히 정략적인 계약에 의한 결혼이 유행하는 것에 대해 호가스는 예리하게
비판하였으며, 그 실태를 6점의 화폭에 사실적으로 담았답니다.

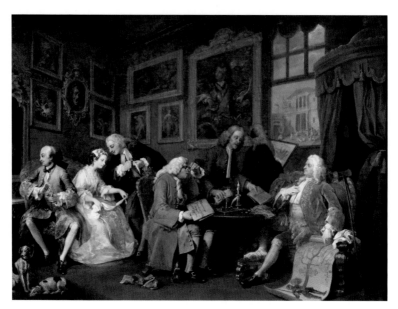

<계약결혼>(1743) 중 '계약' 호가스

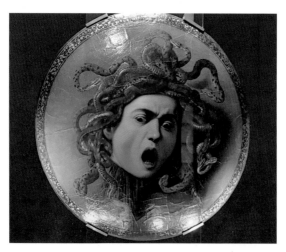

불행한 결과를 상징하는 배경 작품 '메두사'

연작의 첫 작품은 '계약' 입니다. 카라바조의 〈메두사〉 등 폼나는 작품으로 벽이 장식되어 있는 바로크풍 귀족 저택의 응접실에서 혼인의 계약 조건을 협상하고 있습니다. 경제적으로 어려워진 귀족인 신랑의 아버지는 화려한 옷을 입고 거드름을 피우며 가문의 오래된 족보를 가리키네요. 뼈대 있는 가문이니 사돈 타이틀을 얻으려면 돈 좀 많이 쓰라는 사인이겠지요. 테이블 위에는 신부 측이 내놓은 금화랑 지폐가 놓여 있구요. 마치 귀족처럼 가발과 붉은 옷을 차려 입고 나름 귀하신 몸인 양 나타난 신부 아버지는 성공한 사업가답게 안경을 고쳐 쓰며 계약서를 꼼꼼히 체크하고 있네요.

서로에게 관심이나 사랑 따위는 눈꼽만큼도 있을 리 없는 예비 신랑·신부는 서로를 쳐다 보지도 않는군요. 각자 딴청을 하고 있는데, 결혼 반지를 손수건에 끼워 빙빙 돌리며 무료함을 달래는 신부에게 잘생긴 전문직인 변호사가 무언가를 은밀하게 소곤대고 있습니다. 이들은 부모들이 명예와 돈을 거래하는 계약 결혼의 희생자일 뿐이랍니다. 서로 묶인 채 무기력하게 앉아 있는 실내견의 모습은 그들 커플의 '개같이 불행한' 결혼 생활을 암시하는 것이지요.

두 번째 작품은 이 부부가 결혼 후에 각자 방탕하고 쾌락적인 생활을 하고 있음을 보여주는 '아침' 입니다.

https://blog.naver.com/donham21/222163983147
QR코드를 휴대폰으로 찍어 보세요. 해당 그림을 바로 확인할 수 있습니다.

다음 그림에서 신랑은 의원을 찾아 가는데, 제목이 돌팔이를 뜻하는 'Quack'인 것을 보면 속칭 야매(?)를 찾은 듯 합니다. 이는 떳떳치 못한 병에 걸렸음을 암시하지요.

https://blog.naver.com/donham21/222163997416
QR코드를 휴대폰으로 찍어 보세요. 해당 그림을 바로 확인할 수 있습니다.

네 번째 그림은 코레조의 〈제우스와 이오〉, 루벤스의 〈롯과 그의 딸들〉 등 거장의 작품이 벽면에 장식된 화려한 응접실이 배경인데요, 부인의 옆에서 소곤대는 잘생긴 변호사로 인해 불행의 씨앗이 움트고 있답니다.

https://blog.naver.com/donham21/222164002958
QR코드를 휴대폰으로 찍어 보세요. 해당 그림을 바로 확인할 수 있습니다.

이들 부부에게 드디어 돌이킬 수 없는 비극의 순간이 닥치고야 말았습니다. 부인과 변호사가 같이 가면극을 본 것까지는 좋았는데, 욕정을 참지 못한 두 사람이 결국 은밀한 밀회를 즐겼고, 이 밀회의 장소에 들이닥친 남편을 내연남인 변호사가 죽이고 도망가는 사태가 벌어지거든요. 환락의 순간, 비극은 벌어지고 부인의 하얀 속옷 뒤로 촛불이 위태롭게 흔들리지요.

https://blog.naver.com/donham21/222164009337
QR코드를 휴대폰으로 찍어 보세요. 해당 그림을 바로 확인할 수 있습니다.

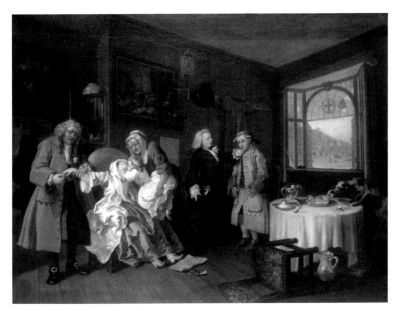

<계약결혼>(1743) 중 '여자의 죽음' 호가스

부부의 비극은 여기서 끝나질 않는데요, 마지막 작품 '여자의 죽음'에서 부인까지 죽음으로써 비극이 완성된답니다.

남편이 죽은 뒤 부인은 친정에 돌아왔습니다. 집안 내부 장식도 이전보다는 많이 단출해진 모습이네요. 그런데 남편을 살해한 내연남이 교수형에 처해졌다는 통지서를 받고는 음독자살을 해버렸답니다. 바닥에는 독약병이 뒹굴고 있지요. 의사는 부인을 제대로 케어하지 못했다며 하인을 혼내고 있는데, 부모의 매독균을 물려받은 어린 아이는 엄마에게 깨어나라고 보채고 있는 안타까운 상황입니다. 이런 기가 막힌 상황에서 굶주려 앙상한 뼈만 남은 개는 식탁에 남은 돼지머리를 넘보고 있네요.

계약2의 신랑과 계약6의 아기의 매독 흔적

부인의 아버지는 자신의 재력을 바탕으로 자식을 이용하여 명예까지 얻으려 했던 자신의 욕심이 딸을 죽게 만들었다는 죄책감에 사로잡히지요. 결국 그녀의 손에서 결혼반지를 빼내고 있습니다. 모든 것이 부질없었음을 통감한 것이지요. 이렇게 부모들의 욕심 때문에 사랑 대신 거래를 했던 부부의 결혼은 비극으로 끝나게 되었답니다.

당시 이 작품들을 보고 있던 관람자들이 한 마디씩 합니다.

"쯔쯧… 저게 무슨 꼴인가? 여자가 조신하지 않아 집안을 망쳤군"
"아니지, 돈 좀 있다고 감히 귀족 흉내를 내려던 저 애비의 인과응보지"

호가스는 이 같은 작품의 연작활동을 통해 당시 영국 사회의 여러 가지 부조리와 위선, 악습 등을 고발하였습니다.

한편, 이런 반응도 들리는 듯 합니다.

"그림이 참 멋지지 않아? 바닥의 카펫이나 배경이 참 세밀하군"

그는 그림 속에 등장인물의 표정은 물론 당시의 생활양식과 풍속을 알 수 있는 여러 가지 장식과 인테리어 등을 세밀하게 표현하였지요. 바닥의

카펫 문양까지 아주 세밀하게 표현할 정도였거든요. 이를 통해 우리는 그 시절 영국사람들이 살던 모습을 생생하게 알 수 있는 것이구요. 호가스가 있기에 영국은 비로소 독창적인 예술세계를 연 화가를 보유하게 되었다고 해도 과언이 아니랍니다.

#2 우아한 향락이 지배한 시대, 달착지근한 로코코 미술

'로코코Rococo'란 '조개무늬 장식'이라는 뜻에서 비롯된 것으로, 이 시기의 미술은 다소 경박할 정도로 화려한 색채와 섬세한 장식성을 나타냅니다. 강력한 절대군주였던 루이14세(1638~1715)는 베르사이유 궁전에 각 지역의 귀족들을 거주토록 함으로써 그들의 세력을 통제했습니다. 비록 강제였지만 귀족들은 웅장하고 화려한 왕실에서 이탈리아와 동방으로부터 수입된 최신 문화와 문물을 접하며 사치스런 생활을 즐겼답니다.

루이 14세의 죽음 이후 절대왕정에서 벗어난 귀족들은 각자의 영지로 돌아가 화려했던 궁정생활을 모방합니다. 그들은 꿈에 아른거리는 베르사이유 궁전처럼 자신들의 성과 저택을 화려하고 다채로운 미술품으로 꾸미고 싶었던 게지요. 당시에 산업혁명으로 급성장하고 있던 부르주아들도 이런 풍조를 흉내내어, 화려하고 사치스러우면서도 조금이라도 더 우아하게 보이는 미술품을 경쟁적으로 구매하게 됩니다. 절대자가 사라진 그들은 눈치보지 않고 호사스런 장식으로 치장하였으며, 실내와 야외에서 거리낌없이 성性을 즐기거나 사랑을 나누곤 했지요.

미술의 주제도 이렇게 향락에 빠진 귀족들의 요구에 맞춰지게 되고, 화가들은 남녀의 사랑과 유희 등 관능적인 주제와 쾌락적인 분위기를 화폭에 나른하게 담았습니다. 일명 '페트 갈랑트Fête galante'◆ 의 유행이지요.

◆ 남녀상열지사를 표현한 화풍. 전원을 배경으로 우아하게 유희를 즐기는 청춘 남녀를 주로 묘사한 그림을 말합니다.

프랑스의 대표 화가인 바토의 '키테라 섬으로의 순례' (1717)와 프라고나르 (1732~1806)의 '빗장' (1777) 등은 그러한 화풍을 상징적으로 보여줍니다.

그림의 주제도 변했지만 회화 기법도 변화가 있답니다. 루이 14세 시기에 강조되던 르네상스 정신을 담은 '프랑스 아카데미'의 특징, 즉 정교한 데생과 완벽한 채색을 통한 이상적인 회화라는 고전적 기법도 다소 희미해져 갑니다. 섬세하고 에로틱하며 감각적인 달착지근함이 묻어나는 미술이었던 로코코 풍의 붓질은 이후 엄격한 교훈을 강조한 신고전주의가 나타날 때까지 한 시대를 풍미하지요. 로코코 미술의 특징이라면, 누가 뭐래도 달달하고 화려한 당시 풍속을 표현한 것이겠지요.

한편, 유럽의 회화사에서 영국은 오랫동안 변방이었습니다. 헨리8세가 독일에서 영입한 궁정화가 홀바인 (1497~1543) 정도를 제외하면 영국의 감각을 지닌 뛰어난 화가가 드물었던 것이지요. 이런 상황에서 18세기 초·중반에 왕성한 활동을 한 호가스는 영국의 로코코 미술을 대표하는 인물이랍니다.

주세페 베르디

자크 루이 다비드

4장 다비드와 함께, 베르디의 <아이다>

주요등장인물

아이다	암네리스의 시녀가 된 에티오피아의 공주, 라다메스의 연인	소프라노
라다메스	이집트의 장군	테너
암네리스	라다메스를 사랑하는 이집트의 공주	메조 소프라노
아모나스로	아이다의 아버지이자 에티오피아의 왕	바리톤
람피스	이집트의 제사장	베이스

오귀스트 마리에트의 시나리오 <아이다>

1절 : 서로 다른 사랑으로 인한 비극, 삼각관계의 끝

영화계에서 '천만 관객'은 얼마나 성공한 영화인가를 가르는 중요한 기준이지요. 그 유형을 보면, 대체로 스펙터클한 볼거리가 있는 영화나 완성도가 높은 플롯Plot과 함께 섬세한 감성 묘사가 조화로운 작품 또는 정의감과 애국심을 불태운 것들이지요. 아무래도 흥행을 위해서 자본과 물자가 대거 투여된 블록버스터급 영화가 점점 더 많이 제작되고 있는 실정입니다만, 대중적 재미와 예술적 완성도를 겸비하기가 쉽지는 않다고들 합

니다.

1871년 주세페 베르디Giuseppe Fortunino Francesco Verdi (1813~1901)가 발표한 <아이다>는 말 그대로 웅장한 무대와 의상으로 볼거리를 제공하면서 섬세하고 아름다운 음악과 인간의 심리를 극적으로 구성한 일종의 블록버스터급 오페라랍니다. 전쟁의 와중에도 피어나는 사랑과 질투, 그리고 죽음으로 완성되는 러브스토리. 게다가 화려한 무대장치와 심장 뛰게 만드는 합창, 시원한 트럼펫의 개선행진곡은 관객을 압도합니다.

또한 우리 인간들이 겪어왔던 통속적이지만 영원한 테마인 사랑과 삼각관계. 그 안에서 등장인물 사이에 빚어지는 최고조의 갈등을 풀어내는 베르디의 깊이 있는 음악에 빠져들게 되지요.

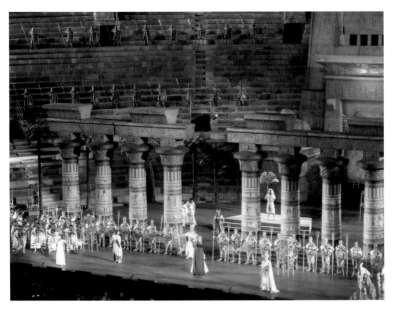

원형 아레나에서 공연되는 웅장한 <아이다> 사진 : Flickr

예전에 잠실운동장의 <아이다> 공연에서는 엄청난 물량공세 작전으로 코끼리, 낙타가 등장하기도 했었지요. 웅장한 볼거리에 빠져도 좋구, 공주와 그녀의 시녀가 장군을 사이에 둔 삼각관계에서 벌이는 치열한 심리전에 공감해도 좋은, 매력적인 오페라랍니다. 다행히 그 모두를 즐길 수 있다면 <아이다>의 진정한 매력을 품에 안을 수 있을 거구요. 우리 모두 즐거움에 흠뻑 빠져 보자구요!

잘 알려진대로 오페라 <아이다>는 수에즈 운하 개통 기념으로 지은 카이로 오페라하우스의 개관 축하 공연작으로 위촉 받은 작품이에요. 프랑스의 스펙타클한 그랑오페라♦ 형식을 도입하여 화려한 무대와 발레 장면들을 삽입하기도 하였구요. 실제 무대장치와 의상을 파리에서 제작하여 카이로로 가져와 공연하기로 했는데요, 마침 발발한 프로이센-프랑스 전쟁 때문에, <아이다> 대신에 베르디의 <리골레토>를 개관작으로 공연했답니다. <아이다>는 종전 후에야 정식으로 카이로 오페라하우스에서 초연을 하게 되었고, 대단한 성공을 거두었답니다. 오늘날에도 카이로 등지에서는 실제 피라미드를 배경으로 한 야외공연이 정기적으로 공연되고 있다고 하니, 그 현장 분위기만으로도 멋질 것 같지 않나요? 베르디와 함께 이태리 오페라의 양대 산맥이자 그의 제자인 푸치니는 원래 교향곡에 애착이 있었지만, <아이다>를 보고 그 '무대'에 감동받아 오페라 작곡에 전념하게 되었다고 합니다.

자, 이제 피라미드 배경의 무대 위에 시원한 팡파르가 울리고, 가슴 시린 질투와 애틋한 파국이 기다리는 오페라 속으로 들어가 볼까요!

♦ https://blog.naver.com/donham21/221282721666
QR코드를 휴대폰으로 찍어 보세요. 오페라의 종류 및 용어를 확인할 수 있습니다.

2절 : 주요등장인물

아이다는 이집트 공주 암네리스의 시녀랍니다. 얼마 전까지 에티오피아 공주였지만, 이집트와의 전쟁에서 패한 뒤 왕은 피신하고 아이다는 잡혀와 노예 생활을 하게 되었지요. 그녀는 이집트의 장군, 즉 적장 라다메스를 사랑합니다. 사랑하는 것에 무슨 죄가 있을까마는 바로 그 라다메스를 공주인 암네리스도 사랑한다는 사실에서 비극이 싹트고 있답니다.

공주와 시녀. 여기에 삼각관계라는 것은 가당치도 않지요. 허나 이 같은 극단적인 신분 차이로 인해 오페라는 더욱 흥미진진해진답니다. 더구나 아이다가 끝까지 라다메스에 대한 자신의 사랑을 포기하지 않아 긴장을 풀지 못하게 만들지요.

라다메스는 이집트의 장군입니다. 그가 아이다를 언제, 어떻게 만났는지는 모르지만, 그는 첫 아리아부터 아이다에 대한 사랑을 노래하며 노예 신분인 그녀를 다시 에티오피아의 왕좌에 앉히겠다는 다짐을 한답니다.

결국 결정적인 군사기밀을 아이다에게 유출함으로써 권력은 물론 생명까지 모든 것을 잃게 되지요. 그럼에도 그는 장군으로서, 그리고 남자로서 의연한 모습을 보여주고 있답니다.

암네리스는 이집트 공주이며 라다메스를 사랑합니다. 자신의 시녀인 아이다가 그를 사랑하는 것을 알면서도 사랑합니다. 노예 신분인 아이다가 사랑을 이루지 못하는 것도 안타까운 일이지만, 공주인 그녀가 자신의 시녀와 사랑을 다투고 결국 이루지 못하는 결말 또한 수치스럽기까지 한 것이지요.

특히 마지막 장면에서, 생매장을 당한 라다메스가 아이다와 함께 사랑을 나누며 죽어가는 사실은 꿈에도 모른 채, 암네리스는 그를 위해 기도합니다. 그 모습을 보고 있노라면 그지없는 그녀의 사랑이 참으로 애잔해지지요.

아모나스로는 에티오피아의 왕입니다. 그는 딸 아이다의 사랑보다는 이집트에 대한 복수가 더욱 중요하지요. 아이다와 라다메스의 사랑을 이용하여 이집트 군을 공격할 군사정보를 빼냅니다. 국가나 전체를 위해 개인을 희생시키는 이런 모습은 동서고금의 역사적인 사실을 통해서도 어렵지 않게 확인할 수 있답니다.

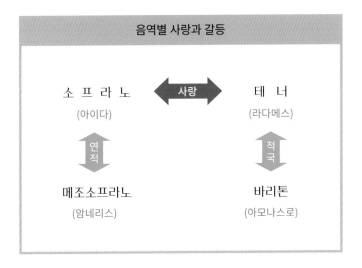

3절 : 오페라 속으로

#1막 (공주와 노예의 전쟁 같은 사랑)

조용하게 전주곡이 흐른 뒤 막이 오르면, 제사장 람피스가 라다메스에게 에티오피아가 다시 침략해왔고, 이집트 군대의 총사령관에 대해 신탁을 받았다고 말합니다. 라다메스는 자신이 사령관이 되었으면 좋겠다는

의지를 밝히는데, 무릇 장수라면 전장을 마다하지 않아야지요. 사실 군인은 전쟁터에 있어야 존재감도 있고, 전승을 올려야 성취감과 함께 플러스 알파도 쟁취하게 된답니다.

　　그는 사령관이 되어 전투에서 이기고 돌아오면 사랑하는 아이다에게 고백하고, 그녀에게 에티오피아 왕위를 넘겨 준 뒤 청혼을 하겠다며, 유명한 아리아 *'청아한 아이다'*를 부릅니다. 서정적인 면과 드라마틱한 느낌을 표현해내야 하는 테너의 멋진 노래지요.

https://youtu.be/IY8k9FsGQpA
QR코드를 휴대폰으로 찍어 보세요. 해당 동영상을 바로 확인할 수 있습니다.

　　라다메스 앞에 암네리스와 아이다가 나타납니다. 암네리스는 라다메스와 아이다 사이의 눈빛에서 두 사람 사이에 뭔가 있음을 본능적으로 느끼게 됩니다. 이들이 3중창을 부르는데, 암네리스의 직감에 라다메스의 긴장 그리고 아이다의 불안한 심정까지 한데 어우러져 긴장감이 절정에 이릅니다.

　　이집트 왕이 대신들과 등장하여 에티오피아와의 전쟁의 사령관으로 라다메스를 임명한다고 발표합니다. '이시스 신'의 결정이라며, "승리를 향해 달리라"고 전의를 북돋웁니다. 암네리스와 아이다를 포함한 모두가 승리를 기원하며, 경쾌한 행진곡풍의 *"이기고 돌아오라"*를 장엄하게 합창합니다.

https://youtu.be/lhxxpYTT81k
QR코드를 휴대폰으로 찍어 보세요. 해당 동영상을 바로 확인할 수 있습니다.

모두 퇴장하고 혼자 남은 아이다는, 이어지는 합창 '이기고 돌아오라'를 절묘하게 받아 노래하며 스스로를 질책합니다. "이기고 돌아오라니? 내 어찌 그런 말을 하는가?"라며 번민합니다. 자신이 바로 에티오피아의 공주이며, 아버지가 자신을 구하러 오실 테고, 라다메스는 이제 그녀의 조국 에티오피아와 싸우러 떠날 것인데, 그녀는 과연 누구를 응원해야 한단 말인가요?

사랑과 조국 앞에서 번민하는 그녀의 심정이 애처롭게 이어지지요. 조국을 택하자니 사랑이 울고, 사랑을 품자니 조국의 운명이 걱정되는 애달픈 장면이랍니다. 결국 아이다는 "신이시여! 제 고통을 불쌍히 여기소서"라며 연민을 자아냅니다.

https://youtu.be/tPWQ13K-WYY
QR코드를 휴대폰으로 찍어 보세요. 해당 동영상을 바로 확인할 수 있습니다.

신전 앞에서 신을 찬양하는 합창이 울려 퍼지면서 발레 장면이 펼쳐집니다. 람피스가 나와서 라다메스에게 신령스런 검과 투구 등을 수여하고 웅장한 합창으로 모두가 "당신의 손으로 이집트를 지키시오!"라고 결의를 다지면서 *1막 피날레*를 장식합니다.

#2막 (나도 그를 사랑한다!)

2막이 열리면 전쟁이 시작된 후 이집트 궁전 안의 암네리스의 모습이 펼쳐지는데, 그녀가 치장하는 모습과 함께 합창과 발레 등으로 볼거리를 제공해줍니다. 이때 아이다가 들어와 둘만의 *사랑을 건 이중창*이 이어집니다.

암네리스는 걱정이 가득한 아이다를 보고는 동생으로 삼겠다는 등 온

갖 배려를 하는 듯하면서도, 라다메스에 대한 아이다의 속마음을 떠보고 있답니다. 너의 사랑은 누구냐며 뒤를 캐던 그녀는, 결국 라다메스가 전사했다는 거짓말에 아이다가 절망하는 모습을 보고는 모든 것을 알아챕니다. 그리고는 자신도 라다메스를 사랑한다고 아이다에게 선언하지요.

아이다는 공주는 모든 것을 다 가진 고귀한 분이나 자신은 고향도 가족도 모두 잃은 비천한 신분이니, 부디 자기의 사랑을 빼앗지 말아달라면서 애원하지요. 공주는 "나는 공주고, 너는 노예일 뿐"이라며 단호하답니다. 이때 전쟁에서 승리한 군대의 개선을 알리는 행진곡이 들려오고, 공주와 노예, 메조소프라노와 소프라노가 벌이는 치열한 심리전인 이중창이 최고조에 달하며 마무리됩니다.

https://youtu.be/iRfntHkPeb4
QR코드를 휴대폰으로 찍어 보세요. 해당 동영상을 바로 확인할 수 있습니다.

경쾌한 트럼펫의 팡파레와 함께 합창 '개선행진곡'이 울려 퍼지고, 개선군이 등장합니다. 이 장면에서 보통 프랑스 그랑오페라처럼 장대한 무대 연출이 이루어지곤 하지요. 예전에는 말 또는 낙타, 코끼리 등이 등장하기도 했구요. 또 여러 발레 장면을 보여주며 승리의 분위기를 한껏 돋운답니다.

https://youtu.be/HqNa9Cpa3L8
QR코드를 휴대폰으로 찍어 보세요. 해당 동영상을 바로 확인할 수 있습니다.

개선 행진의 마무리는 라다메스의 입장이랍니다. 승전 후 위풍당당한 모습의 그를 암네리스와 아이다가 반갑게 맞이하지요. 왕은 포상으로 라

다메스에게 원하는 것을 모두 들어주겠다고 합니다. 그런데 의외로 그는 금은보화도 아니고 공주나 아이다와의 결혼도 아닌, 잡아온 포로를 모두 풀어달라고 하는 것이 아닙니까? 에티오피아 포로들이 끌려 나오는데, 갑자기 아이다가 '아버지' 하고 외치며 누군가에게 달려갑니다. 패전국왕 아모나스로가 같이 끌려온 것이랍니다.

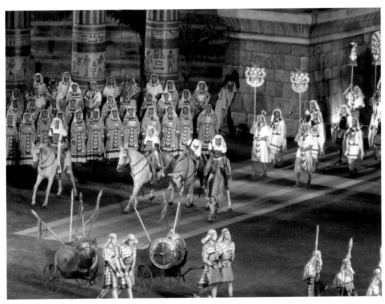

라다메스의 개선장면 사진 : Flickr

람피스 등은 포로를 풀어주면 또 다시 전쟁을 일으킬 것이라며 모두 죽여야 한다고 하지만, 왕은 약속대로 아모나스로를 제외한 모든 포로를 석방해주지요. 또한 라다메스를 자신의 사위로 맞이하여 딸과 함께 후계자로 삼겠다고 천명합니다. 이에 암네리스는 크게 기뻐하지만, 아이다와 라다메스는 크게 절망하는 가운데 모두의 합창이 울려 퍼집니다.

#3막 (아! 조국인가, 사랑인가?)

막이 열리면 나일 강변 수풀가에서 아이다가 만나기로 약속한 라다메스를 기다리고 있습니다. 만일 그가 암네리스와 결혼할 작정으로 안녕을 말한다면 강에 몸을 던질 각오로 그를 기다리는 중이지요. 오보에가 연주하는 처연한 선율을 따라서, 아이다는 자신의 떠나온 고향 에티오피아의 푸른 하늘과 부드러운 바람을 추억하며 아리아 *'아, 나의 고향이여'*를 부릅니다. 라다메스와 꿈꾸었던 행복한 소망이 사라졌기에 그녀의 아리아는 더욱 애처롭게 나일 강가에 울려 퍼지지요. 이제 아이다에게 이집트의 사막은 메마른 적지일뿐더러 기댈 이 하나 없는 고립지랍니다.

https://youtu.be/5nJx8Q6dqPY
QR코드를 휴대폰으로 찍어 보세요. 해당 동영상을 바로 확인할 수 있습니다.

여기에 느닷없이 아버지 아모나스로가 나타납니다. 그는 아직 석방되지 않고 연금 중인 상태인데요. 아이다가 라다메스를 만날 것을 알고 온 그는 딸에게 조국의 재건을 위해 그로부터 군사기밀을 **빼내라**고 합니다. 아이다는 라다메스를 배신할 수 없다며 거절하지요. 부녀간의 이중창에서 적에게 능욕 당한 아이다의 엄마까지 거론하며, 아모나스로는 자신의 말을 거역한다면 더 이상 딸도 아니라고 더욱 강하게 몰아붙입니다. 결국 아이다는 울면서 그렇게 하겠노라 답하지요. 부녀간, 소프라노와 바리톤의 치열한 대립이 눈물겹도록 안타까운 장면이랍니다.

라다메스가 등장하자 아이다는 퉁명스런 어투로 신부가 될 암네리스에게나 가라며 삐친 모습을 보입니다. 아이다를 달래는 그와 그녀가 부르는 *사랑과 배신의 이중창*이 이어집니다. 라다메스는 다음날 전투에서 승리하면 둘의 사랑을 왕에게 고백하겠다고 합니다. 아이다는 암네리스가

있는 이 땅에서는 사랑을 이룰 수 없을 것이라며 차라리 남쪽의 평화로운 땅, 미지의 숲에 가서 함께 살자고 유혹하지요.

라다메스는 당황스럽습니다. 신이 계신 곳, 모든 영광을 누리는 이 땅을 떠나 낯선 곳이라니? 긴 고민 끝에 그가 동의합니다. 그러자 아이다는 구체적으로 어디로 도망할 것이냐며 부대 배치를 묻고, 라다메스는 '나파타 골짜기'에는 군사가 비어 있다고 기밀을 발설하게 됩니다.

https://youtu.be/iHyVo9Zz-iQ
QR코드를 휴대폰으로 찍어 보세요. 해당 동영상을 바로 확인할 수 있습니다.

그 순간 아모나스로가 나타나 드디어 복수를 하게 되었다고 외치자, 라다메스는 조국에 큰 실수를 했음을 깨닫고 괴로워합니다. 그런 라다메스에게 아모나스로가 함께 도망가자고 부추기지만, 그럴 수는 없다며 거부하던 그는 신전 수비병이 달려오는 것을 보고는 두 사람을 도피시키고 자신은 체포된답니다.

#4막 (지상의 눈물을 천상의 사랑으로)

감옥에 갇혀있는 라다메스가 암네리스 앞에 끌려 나옵니다. 그녀는 비록 라다메스에게 배신당했지만 아직 그를 사랑하고 있으며 그래서 그를 살릴 작정이랍니다. 살리려는 암네리스와 이적행위에 대해 변명하지 않고 죽겠다는 라다메스의 애처로운, 그러나 *치열한 이중창*이 이어집니다.

https://youtu.be/EY3vFYOgEYQ
QR코드를 휴대폰으로 찍어 보세요. 해당 동영상을 바로 확인할 수 있습니다.

암네리스는 아이다를 단념하고 자신과 결혼하면 살 수 있다며 라다메스를 설득합니다. 허나 그는 비록 실수로 기밀을 유출했지만 스스로 명예를 지키면서 죽음을 감수하겠다고 하지요. 사랑을 쟁취하려는 메조 소프라노와 그것을 지키려는 테너의 치열한 대결이 이중창의 정점을 찍습니다. 사랑에 실패한 암네리스는 아이다와 이별만 해도 살려주겠다며 흥정까지 하지만, 라다메스는 흔들리지 않고 죽음을 택합니다. 설득에 실패한 그녀는 수치심마저 느끼게 되지요.

그녀는 라다메스의 사랑을 얻지 못했다는 사실보다는 그가 자신의 시녀를 선택하고 죽게 된다는 사실이 더 수치스러웠을 것 같네요. 천하의 대이집트 공주이건만, 그녀도 사랑 앞에서는 한없이 무력하답니다.

제사장인 람피스가 라다메스의 죄를 신문하나 그는 아무런 변명도 하지 않았고 결국 생매장의 극형이 선고됩니다. 어떻게든 그를 살리려던 암네리스는 처절한 패닉 상태가 되어 사형을 판결한 람피스를 저주하기까지 하지요.

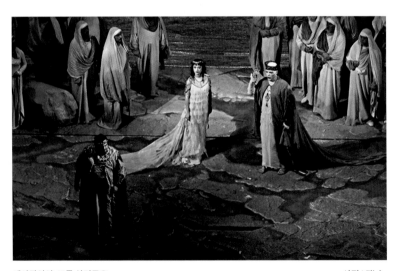

제사장이여, 그를 살려주오 사진 : Flickr

이제 마무리단계에요. 무대 아래에는 처형장인 돌무덤, 위에는 신전이 보입니다. 돌무덤의 문이 닫히고 라다메스가 어둠 속에서 죽음을 앞두고 아이다를 그리워하는데, 깜놀!!! 아이다가 나타납니다. 그녀는 라다메스와 함께 죽기 위해, 도망가지 않고 미리 무덤에 숨어들어왔던 거에요.

죽기 직전의 순간에 다시 만난 연인은 뜨겁게 포옹하며 영원한 사랑을 노래하는 이중창 '보이세요, 하늘의 천사가'를 부르지요. 지상에서는 이룰 수 없었던 사랑! 마침내 함께 기도하며 부르는 노래가 꿈처럼 아름답게 울려퍼집니다. 이런 사실을 꿈에서도 상상 못한 암네리스는 신전에서 라다메스를 위해 기도하고 있습니다. 라다메스의 평온을 위해 기도하는 그녀의 선율이 아련하게 울려 퍼지는 가운데, 공기가 희박해진 무덤 속에서 그들의 거친 숨소리는 서서히 꺼져갑니다. 하나된 그들 위로 조용히 막이 내려지는데, 그들이 죽어가며 완성하는 아련한 사랑의 마지막 장면을 놓치지 마세요.

https://youtu.be/KeE7zUdO9f4
QR코드를 휴대폰으로 찍어 보세요. 해당 동영상을 바로 확인할 수 있습니다.

조국과 사랑 또는 인간관계에서의 번민은 우리에게도 익숙한 장면이지요. 낙랑공주와 자명고, 그리고 계백장군의 일화는 유명하구요. 일제시대에 독립운동을 위해 가정을 떠나야 했던 수많은 독립운동가가 가족을 희생시켜야 했던 아픔도 있었습니다. 남겨진 가족들은 처참한 생활을 하곤 했지요. 오죽 살기 힘들었으면 많은 우리 국민과 일본인까지도 존경하는 안중근 의사의 아들 '준생'이 아비를 대신하여 사죄하고 이토 히로부미를 추모하는 등의 친일행위까지 했을까요!

아이다는 공주로 살다가 패전하여 노예로 끌려와 공주의 시녀 노릇을

하고 있습니다. 제정신이라면 일순간도 살 수 없었겠지요. 하지만 그녀는 암네리스에게 라다메스를 포기하라고 담판을 지을 정도로 당당하기도 합니다. 비록 아버지로 인해 조국을 핑계로 라다메스를 죽음으로 몰아넣게 되지만, 그녀가 극한의 상황에서 다시 죽음을 스스로 선택 하는 이유가 있답니다. 바로 사랑만 바라보고 사랑에 희망을 거는 '사랑쟁이'이기 때문 이지요.

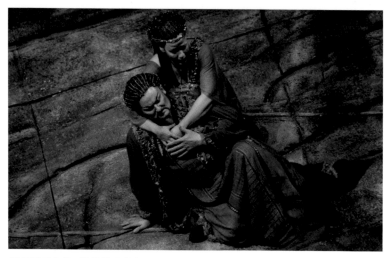

아이다와 라다메스의 죽음을 건 사랑 사진 : Flickr

　　라다메스는 아이다가 암네리스 없는 곳으로 멀리 떠나자고 할 때, 조국을 떠난다는 것에 괴로워합니다. 더구나 승전한 총사령관으로서 최고의 명예를 얻고 있을 때였거든요. 그러나 그 모든 것을 뒤로 하고 아이다와 함께 떠나고자 합니다. 역시 '사랑' 때문이지요.

　　암네리스는 사랑 경쟁에서 졌습니다. 심지어 목숨을 미끼로 아이다가 아니라 자신을 선택해달라고 애원까지 하지요. 적어도 아이다에게만은 연인을 빼앗기고 싶지 않았을 터. 시녀의 주인인 공주이고, 여태껏 공주로 살

아왔기에 더욱 그랬는지도 모르지요. 그러나 그녀는 돌무덤 안에서의 상황은 전혀 모른 채, 라다메스의 안식을 위해서 기도한답니다. 그녀가 라다메스를 진정으로 사랑한 것임에 틀림없습니다.

결국 오페라 〈아이다〉는 모두들 사랑에 빠져, 사랑만 바라보고, 사랑 때문에 모든 것을 건 이야기랍니다. 아, 사랑이여~

로즈먼 브릿지
조국? 사랑? 뒤에서 흐느끼는 여인들

오페라 〈아이다〉에서 아이다는 연인의 출정을 앞두고 승전을 독려하다가 "내 어찌 그런 말을!"이라며 스스로를 질책합니다. 자신이 에티오피아의 공주이고, 이집트 장군인 라다메스는 이제 그녀의 조국과 싸울 것인데, 그녀는 과연 어느 편에 서야 하나요?

게다가 아버지 아모나스로는 그녀에게 조국을 위해 라다메스에게서 군사기밀을 빼내라고 합니다. 아이다는 그의 사랑을 배신할 수 없다며 거절하지만, 아버지는 그녀가 거역할 수 없도록 강요합니다.

국가나 전체를 위해 개인을 희생시키는 이런 모습은 우리 역사 속에서도 수없이 많이 보아왔지요. 국가나 사회에서 이를 자랑스럽게 여기도록 적극 장려하기도 하구요. 사랑과 조국 앞에서 번민하는 그녀를 애처롭게 보다 보면, 자연스럽게 그림 한 작품이 떠오릅니다. 칼을 든 용맹스런 삼형제가 전투에 나가면서 죽음의 맹세를 하는 동안, 어쩌지 못한 채 뒤에서 흐느끼고만 있는 여인들을 그린 '호라티우스 형제의 맹세'. 이 명작을 그린 화가 다비드를 만나러 갑니다.

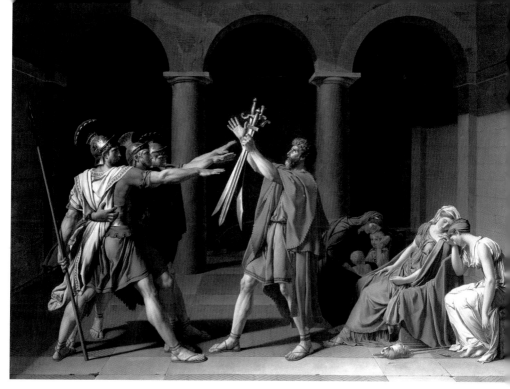

'호라티우스 형제의 맹세'(1784), 다비드

#1 격동의 역사와 함께 한, 다비드

위 작품은 자크 루이 다비드Jacques-Louis David(1748~1825)의 대표작이자 신고전주의 회화의 표준을 보여주는 작품이라 할 수 있는데요, 그는 자신의 작품이 대중을 교육하고 애국심을 고취하는 데 기여하기를 바랐다고 합니다. 로마의 숙적인 알바 왕국과의 전투에 출정하는 호라티우스 가家의 3형제가 승리가 아니면 죽음을 다짐하며 늙은 아비 앞에서 맹세하는 장면을 묘사했습니다.

왼쪽의 3형제와 오른쪽의 여인들은 서로 대조됩니다. 3형제가 머리에 투구를 쓰고 근육이 불끈 선 다리로 버티고 서서 팔을 쭉 뻗어 늠름한 자세로 아버지에게 칼을 건네 받는 순간을 포착했지요. 이 엄숙한 순간이 감격스러운 아버지는 신께 가호를 빌듯 두 손을 쫙 펴고 하늘을 우러릅니다. 로

마건축의 상징인 아치형의 기둥 배경 뒤 벽에는 아들이 움켜 쥔 것과 같은 창이 이 가문의 용맹과 충성을 보여주는 듯 당당히 걸려 있답니다.

이들의 용맹스런 모습과는 대조적으로 오른쪽의 여인들은 널브러지듯 낙담하며 흐느끼는 모습이에요. 오른쪽 두 여인 중 하나는 전투 예정인 알바 왕국 가문의 남자를 사랑하는 3형제의 누이이며, 다른 하나는 알바 왕국에서 이 집안에 시집온 며느리랍니다. 결국 전투에서 어느 쪽이 이기든지 그녀들은 오빠나 애인 또는 남편이나 친정 가족을 잃게 되는 상황인 거예요. 이들에게 무조건 초래될 비극이 너무나 애달파 보입니다. 허나, 국가가 요구하는 애국심과 대의가 강조되는 상황에서, 개인의 사사로움이나 행복 따위는 희생되어야 함을 이 작품은 웅변하고 있는 것이지요. 애처롭기 그지없군요.

표현 기법을 보면 화면 구성과 배경의 상징, 그리고 세밀한 묘사가 눈에 띕니다. 3형제는 물론 늙은 아비의 우뚝 선 다리 근육까지 세밀하게 표현했습니다. 해박한 해부학 지식을 과시하며, 철저한 데생을 바탕으로 그려졌음을 알 수 있지요. 뿐만 아니라 샌들 묘사만 보더라도 로마의 글래디에이터 샌들같이 섬세하게 묘사되었네요. 영화배우 기네스 펠트로와 가수 머라이어 캐리가 착용해 유행됐던 누드슈즈naked shoes와 유사하잖아요. 다비드는 등장인물의 자세를 잡고 묘사를 하기 위해 수없이 많은 데생과 초벌 작업을 했다고 알려져 있습니다.

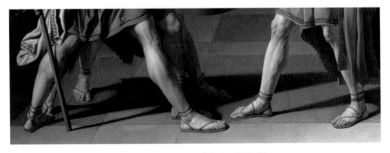

저 불끈거리는 근육과 의상, 슈즈를 보세요!

일찌감치 미술에 뛰어난 재능을 보인 다비드는 26세 때 아카데미 살롱전에서 로마대상을 받고 포상유학을 떠납니다. 로마에서 그는 고대 미술에 큰 감명을 받았구요. 영웅적인 역사화를 그림으로써 그는 로코코의 경박함에서 벗어나고자 했답니다. 그 후 루이 16세의 총애를 받으며 잘 나가던 그는 1789년 프랑스 대혁명을 맞이합니다. 루이 16세의 총애를 받았음에도 공화정을 신봉한 그는 로베스피에르의 혁명정부에도 참여하지요.

혁명정부가 붕괴되자 투옥되고 목숨을 겨우 부지했다가, 이후에 다시 나폴레옹의 신임을 받으며 여러 대작들을 그려 냈지요. 그리고 황제가 몰락하자 브뤼셀로 망명하여 그곳에서 쓸쓸히 생을 마감하는 등 격동의 시대에 파란만장한 삶을 살았던 인물이랍니다.

다음 그림의 왼쪽 작품, '알프스를 넘는 나폴레옹'(1801)은 누구라도 한 번쯤은 보았을 법한 유명한 작품입니다. 오스트리아 세력을 제압하기 위해 험준한 알프스를 "불가능은 없다"며 백마를 타고 병사들을 지휘하며 넘어가는 영웅의 모습! 그의 모습은 근육질의 명마의 모습과 함께 장엄하기까지 합니다. 게다가 옆의 바위에는 알프스를 넘은 영웅의 이름이 새겨져 있지요. 한니발◆과 샤를 마뉴◆◆ 그리고 나폴레옹이랍니다. 애국적인 영웅을 정교하게 그려 낸 신고전주의 작품답지요.

◆ 한니발 : 카르타고의 명장으로, 기원전 218년 처음으로 알프스를 넘어 로마를 공격함.
◆◆ 샤를 마뉴 : 프랑크 왕국 왕이자 서로마제국 황제로서, 776년 알프스를 넘어 북 이탈리아를 점령함.

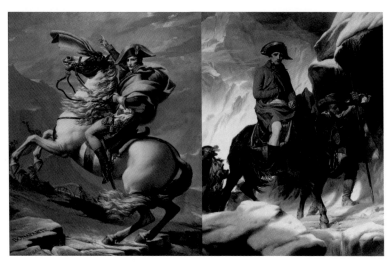

다비드의 나폴레옹(좌)과 들라로슈의 나폴레옹(우)

　하지만 이후에 낭만주의 화가 폴 들라로슈가 그린 '나폴레옹'(1850)은 또 다른 영웅의 모습을 보여준답니다. 바로 칙칙한 외투를 입고 가이드에게 노새 고삐를 맡긴 채 산을 넘어가는, 악전고투하는 영웅의 모습말이에요. 조금 더 실제에 가까운 모습이었을 이 그림에서 찬란한 영웅적 풍모를 느낄 수는 없습니다.

　과연 영웅이 찬란한 시대를 연 것일까요? 혁명으로 모든 귀족이 사라진 시대가, 26세의 나폴레옹을 총사령관으로 그리고 황제로 만든 것일까요? 혁명정신을 유럽에 전파한 그가 스스로 공화정을 무너뜨린 것은 역사의 아이러니이기도 합니다. 조지 오웰이 소설 〈동물농장〉에서 독재자 수퇘지를 '나폴레옹'이라 칭한 것은 그런 역사에 대한 아쉬움을 표현한 것일 수도 있겠네요.

　'소크라테스의 죽음'(1787), '파리스와 헬레네'(1788), '마라의 죽음'(1793)과 '나폴레옹1세 대관식'(1806) 등 거대한 명작을 그려 낸 탁월한 화가 다비드. 그의 신고전주의 미술은 이후 앵그르에게 전해지지만, 곧 들라

크루아가 주도한 낭만주의의 도전에 직면하게 된답니다.

#2 정교한 묘사로 애국적 영웅을 그린 신고전주의

신고전주의neo-classicism는 18세기 말경에 프랑스에서 일기 시작한 미술사조입니다. 당시 유행하던 귀족과 신흥 부르주아들의 향락적인 로코코미술에 대한 반발에서 시작되었지요. 우아하고 화려한 장식미를 강조했던 로코코미술이 지나치게 쾌락과 에로스, 퇴폐적인 귀족들의 놀이문화를 묘사했었거든요.

이런 풍조가 지나치게 화려하고 경박하기까지 하다는 반성과 싫증이 교차될 즈음, 구체제에 대한 반발과 함께 그리스와 로마 등 고대 정신을 되살리고자 하는 분위기가 형성되었답니다. 마침 18세기 중엽(1748년)에 시작된 폼페이 유적의 발굴도 고대문화에 대한 관심을 고조시키는 데 큰 영향을 끼쳤지요.

이렇게 탄생한 신고전주의는 당연히 영웅적인 고대의 역사와 사상을 추앙했답니다. 국가와 명분을 중시하며 애국심을 강조하는 동시에 그에 따른 개인의 희생을 당연시하는 주제를 선택했구요. 역사화와 영웅담 또는 성경과 신화 속 엄숙한 사건 등을 거룩하게 그리고자 했습니다.

회화 기법상으로도 르네상스 이래 회화의 전범典範이자 루이 14세의 '왕립아카데미' 이후 정립된 기준을 준수하지요. 즉 정교한 데생과 완벽한 마무리로 인물은 물론 로마시대의 건축과 의상 등 대상을 치밀하게 구성하고 표현하였습니다. 따라서 이 시기의 회화는 놀랍도록 정교하고 사실적으로 그려진답니다. 이러한 특징을 지닌 신고전주의는 다비드가 두각을 나타낸 이후 앵그르(1780~1867)에 이르러 완성되었다고 할 수 있습니다.

2부

색도 대상도 이전과 다르게 표현한 미술을 만나다

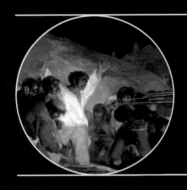

볼프강 A. 모짜르트

외젠 들라크루아

5장 들라크루아와 함께, 모짜르트의 〈돈 조반니〉

주요등장인물

돈 조반니	사랑을 탐하는 귀족	바리톤
레포렐로	조반니의 현실적인 하인	바리톤
돈나 안나	명예를 소중히 지키는 여인	소프라노
돈나 엘비라	사랑에 정열을 바치는 여인	소프라노
체를리나	사랑도 명예도... 현실적인 여인	소프라노
돈 오타비오	사랑하는 여인에게 헌신하는, 안나의 연인	테너
마제토	내 여자를 지키기 위해 낫을 든, 체를리나의 남편	베이스

1절 : 인생의 허무함을 사랑한 남자

〈돈 조반니〉는 볼프강 아마데우스 모짜르트Wolfgang Amadeus Mozart(1756~1791)가 1787년에 프라하에서 초연한 작품입니다. 16세기 스페인 세비야를 배경으로, 스페인의 실존 인물이자 전설적인 바람둥이인 '돈 후안Don Juan'을 소재로 한 스토리입니다. 팜 파탈Femme Fatale의 전형이라 할 카르멘처럼, 옴 파탈Homme Fatale 또는 호색한의 대표주자인 돈 후안의 이야기는 수많은 예술가들에게 좋은 소재였을 거예요. 사회규범을 어지

럽히는 사회악, 호색한을 응징함으로써 미풍양속을 바로 세우는 교육적인 소재로도 널리 사용되었지요.

오페라가 발표될 당시는 계몽주의가 널리 확산되어 혁명의 분위기가 무르익어가고 절대왕권을 유지하던 구체제(Ancien Régime, 앙시앙 레짐)와 봉건제가 스러져가는 상황이었습니다. 극소수의 왕족·귀족·성직자 등 특권층이 의무도 없이 모든 부와 권력을 누리기만 하는 것에 대해 새로이 성장한 부르주아지를 비롯한 시민계급의 불만이 하늘을 찌르고 있었답니다.

모짜르트는 이미 1786년에 〈피가로의 결혼〉에서 쇠락한 봉건귀족의 못된 욕정을 풍자하여 시민들의 선풍적인 인기를 얻었습니다. 그는 이듬해 〈돈 조반니〉에서 가진 자들의 그칠 줄 모르는 욕망과 존재의 얄팍함, 그리고 스스로의 죄악에 대한 뻔뻔함을 노출시키고, 마침내 추상같이 처벌합니다.

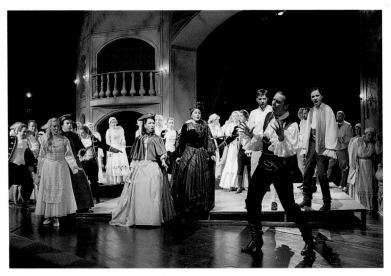

허무한 욕정을 추상같이 처벌하는 오페라 사진 : Flickr

응징 받아 죽으면서도 뉘우칠 줄 모르는 그들에게 노블레스 오블리주 Noblesse oblige를 기대하는 것은 과욕이겠으나, 지금도 그러한 일들이 없다고는 말할 수 없는 상황이 안타깝네요. 사회 지도층들의 철저한 자기관리와 엄격한 도덕성을 촉구합니다.

이 오페라는 초연 때부터 시민들의 엄청난 환호 속에 성공을 거두었으며, 여러 전문가 그룹이 인류 역사상 최고의 오페라로 선정하는 등 현재까지도 모짜르트를 대표하는 최고의 걸작으로 인정받고 있답니다. 이 모든 것이 억압받는 사람들에게 따뜻한 마음을 품고, 악행마저도 아름답게 표현한 그의 음악 덕분이겠지요.

〈돈 조반니〉는 다소 특이하게도 바리톤 두 명이 등장하여 역할을 교환하기도 하고, 결이 다른 소프라노 세 명이 색다른 음색으로 캐릭터를 뽐내며 관객의 귀를 즐겁게 해준답니다.

2절 : 주요 등장인물

돈 조반니는 시대 변화와는 관계없이 향락만을 좇습니다. 혁명의 기운이 유럽을 엄습하던 시절에도 윤리규범 따위는 무시하고 성적 쾌락만을 좇는 사람입니다. 푸시킨의 소설 속 오네긴처럼 잉여인간의 모습도 보이는데, 쾌락의 대상을 찾는 일에는 열심이지요. 아이러니하게도 이런 한량을 많은 여자들이 사랑합니다. 귀족이고 재산 많고 잘생기고 게다가 공감 능력이 뛰어난 돈 조반니에게 상대 여자들은 문을 쉬이 열어 주었답니다. 2065명의 여자를 정복하고도 오늘 밤 또 다른 여자를 찾는 그는 무엇을 원하는 것일까요?

레포렐로는 돈 조반니와 함께 오페라의 핵심 배역인데, 돈 조반니의 야

누스적인 시종입니다. 그는 〈리골레토〉의 광대 리골레토처럼 자신의 상전인 돈 조반니의 성적 욕망을 채우는 데 도우미 역할을 하면서 동시에 그의 횡포와 부도덕함을 비난하지요. 양심의 가책을 받으며 상전을 비난하기도 하는 한편 그런 상황을 즐기기도 합니다. 그는 우리 주변의 평범한 인물상을 보여줍니다.

돈나 안나는 명예를 소중히 지키는 여인으로서 돈 조반니의 성적 폭행에도 흔들리지 않고 끝까지 저항하며 오히려 그를 처단하기 위해 애를 씁니다.

돈나 엘비라는 사랑에 정열적인 여인으로, 마음을 준 남자에게 직진합니다. 상대의 난잡한 정체를 알고도 마음이 가는 대로 사랑하는 그녀는 사랑쟁이이지요.

체를리나는 사랑도 명예도 모두 놓칠 수 없는 현실적인 여인입니다. 결혼식 날, 사랑하는 남편 대신 화려한 저택의 안주인이 되는 유혹에 넘어가지요. 주위의 도움으로 선을 넘지 않은 것이 그나마 다행입니다.

돈 오타비오는 안나의 약혼자이며 사랑하는 여인에게 헌신하는, 오페라의 유일한 테너입니다. 한결같이 안나의 곁을 지키나 사랑을 완성하지는 못합니다.

마제토는 힘없는 농부입니다. 그래서 권력 앞에 머리를 조아리며 살지요. 체를리나의 남편으로서, 자신의 여자를 지키기 위해 그는 무엇을 할 수 있을까요?

<돈 조반니>등장인물 관계도

3절 : 오페라 속으로

#1막 (바람둥이의 명단에 당신도 추가)

다소 무겁고 음울한 서곡이 끝나고 막이 오르면 돈나 안나의 집 앞에서 레포렐로는 망을 보고 있는데, 돈 조반니가 안나를 겁탈하기 위해 침입했기 때문이랍니다. 레포렐로는 상전의 시중을 드느라고 하루 종일 힘들었다며 투덜대는 아리아를 부릅니다.

이때 가면을 쓴 돈 조반니가 등장하고, 집에 침입한 남자의 정체를 확

인하려는 안나가 그를 붙잡고 실랑이를 벌입니다. 안나의 아버지인 기사장이 나타나 딸을 위해 돈 조반니와 결투하는 사이 안나는 자리를 피했는데요. 기사장은 결국 돈 조반니의 칼에 쓰러지고 돈 조반니는 도망칩니다. 안나는 약혼자 오타비오와 함께 돌아와 죽은 아버지를 발견하곤 충격을 받고, 오타비오는 그녀를 위로하며 함께 복수를 결의합니다.

https://youtu.be/H3NBr86Oads
QR코드를 휴대폰으로 찍어 보세요. 해당 동영상을 바로 확인할 수 있습니다.

　　길가에서 돈 조반니는 레포렐로와 새로운 계획을 설계 중입니다. 그때 예전에 돈 조반니에게 버림받은 돈나 엘비라가 나타나 '아, 누가 내게 말해줄까'를 부르며, 그 야만스런 남자의 심장을 도려내겠다며 분노를 토로합니다. 그녀의 복수심을 눈치 챈 돈 조반니는 레포렐로에게 그녀를 떠넘기고 자리를 피해버리지요.

　　레포렐로가 엘비라를 위로한다며 부르는 노래가 '아가씨, 이게 그 명단이랍니다'인데요, 세상에! 레포렐로가 내미는 카달로그에 돈 조반니가 그동안 유혹한 여자가 나라별, 신분별 그리고 외모별로 정리되어 있는데, 모두 2065명이나 된답니다! 그러니 너무 억울해마시고 마음을 느긋하게 가지시라고 위로하는 거예요. 하지만 이건 더 열 받을 일 아닌가요? 바리톤이 아리아를 익살맞게 부르지만, 결국 엘비라는 화를 내고 퇴장해버립니다.

https://youtu.be/LQxs8TYgakI
QR코드를 휴대폰으로 찍어 보세요. 해당 동영상을 바로 확인할 수 있습니다.

광장에서 마을사람들이 체를리나와 마제토의 결혼을 축하하며 합창을 하고 있는데 돈 조반니와 레포렐로가 등장합니다. 신부인 체를리나를 본 돈 조반니는 흑심을 품고 모두를 자택파티에 초대하겠다고 큰소리칩니다. 레포렐로는 그를 도와 남편 마제토를 겁박하여 체를리나에게서 떼어놓지요. 신혼 첫날인데, 마제토는 분하지만 소작 일을 빼앗길 것이 두려워 끝까지 저항하지 못하고 어쩔 수 없이 물러납니다.

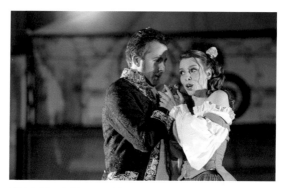

체를리나를 유혹하는 돈 조반니　　　　　　　　　　사진 : Flickr

돈 조반니는 아름다운 이중창 '손을 잡으시오'를 부르며 홀로 남은 체를리나를 유혹합니다. 농부의 아내이기엔 너무 아까우니 자신과 결혼해서 저 화려한 저택에 보금자리를 꾸미자고 그녀에게 사탕발림을 건네는 거지요. 체를리나는 처음엔 반항하나 결국 그의 화려함에 넘어가 그의 손을 잡고 돈 조반니의 집으로 갑니다. 가진 자의 화려한 유혹 앞에 없는 자의 무력한 욕망이 넘어가는 과정이 안타까운데, 선율과 하모니는 너무나도 아름답지요. 다리의 모든 힘이 빠져버리는 치명적인 유혹이랍니다.

https://youtu.be/NqPcb1nKZYg
QR코드를 휴대폰으로 찍어 보세요. 해당 동영상을 바로 확인할 수 있습니다.

그때 엘비라가 나타나 돈 조반니의 행적을 폭로하며 체를리나에게 도망가라고 합니다. 여인들이 사라지자, 되는 일이 없다고 투덜대는 돈 조반니 앞에 아직 그의 정체를 모르는 안나와 오타비오가 나타나 안나의 복수를 부탁하려 하는데 또다시 엘비라가 나타나 그들에게 돈 조반니를 믿지 말라고 경고하지요. 당황한 돈 조반니는 엘비라가 제정신이 아닌 것 같다고 둘러대며 그녀를 쫓아버리지만, 결국 안나는 그를 의심하게 되었습니다.

돈 조반니가 사라진 뒤 안나는 비로소 그의 정체를 눈치채고 치를 떱니다. 오타비오에게 돈 조반니가 자신을 겁탈하려던 그날 밤일을 소상히 설명하고 그에게 복수를 부탁합니다. 오타비오는 안나를 위해 복수를 맹세하며 우아한 테너 아리아 '그녀의 행복은 나의 소원'을 부르는데, 안나에 대한 무한한 애정과 희생심이 담긴 노래예요.

> 그녀의 행복은 나의 소원
> 그녀의 평안한 삶이 내게 달려있네
> 너무 비통한 그녀 아버지의 죽음
> 그녀가 괴로우면 나도 괴롭다네
> 그녀의 분노도 눈물도 나의 것
> 그녀의 행복이 나의 행복
> 그녀의 행복이
> 나의 행복

https://youtu.be/-SNy5tY09kY
QR코드를 휴대폰으로 찍어 보세요. 해당 동영상을 바로 확인할 수 있습니다.

돈 조반니가 레포렐로를 만나 체를리나의 행방에 대해 물으니, 그녀를 저택에 잘 모셔 놓았다는군요. 이에 흡족한 돈 조반니는 마을사람들을 모두 초대한 야간 파티에서 여러 여자와 재미있게 놀겠다며 아리아 '술에 취해 정신 잃을 때까지'를 부릅니다. 빠르고 경쾌한 이 곡은 끝없는 욕망을 나타내는 유명한 노래랍니다.

https://youtu.be/LB0Y_1MbJK4
QR코드를 휴대폰으로 찍어 보세요. 해당 동영상을 바로 확인할 수 있습니다.

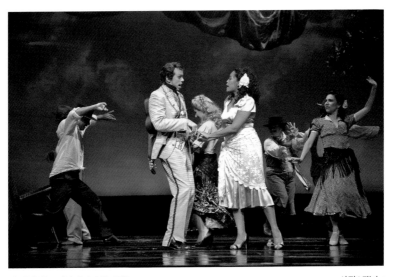

'술에 취해 쓰러질 때까지 즐기리' 사진 : Flickr

체를리나와 마제토가 재회하는데, 마제토는 그녀가 부정하게 돈 조반니를 따라갔다고 화가 난 상태랍니다. 그녀는 돈 조반니가 자신을 속여서 그런 것이라며 그에게 다가가 다정하게 용서를 빌고 아리아 '때려줘요, 마제토'를 부르는데, 순수하고 귀여운 노래로 애교 부리는 체를리나를 잘 표

현한 명곡이지요. 결국 마제토는 화를 풉니다. 이렇게 사랑스러운 노래를 부르는데, 어찌 마음이 풀리지 않겠어요?

https://youtu.be/arin_fwPT0M
QR코드를 휴대폰으로 찍어 보세요. 해당 동영상을 바로 확인할 수 있습니다.

#2막 (삶의 위안을 받고 싶었을 뿐)

어두운 밤, 엘비라의 집 발코니에 엘비라가 보이자 돈 조반니는 레포렐로와 옷을 바꿔 입고 레포렐로를 앞에 내세웁니다. 그리곤 뒤에서 엘비라에게 용서를 빌러 왔다며 3중창 '갈피를 못 잡는 마음Ah taci ingiusto core'을 부릅니다. 두 사람이 모두 바리톤 음역이니 어둠 속에서 목소리가 구분이 안 될 수 있겠지요? 아직 미련이 남았는지 엘비라는 자신도 모르게 또 가슴이 설렌답니다.

돈 조반니가 그녀에게 내려오라고 말하자, 앞에 서 있는 레포렐로를 돈 조반니로 생각하고 마음이 흔들린 그녀는 사랑이 돌아왔다고 믿으며 그와 키스합니다. 엘비라의 이런 어이없는 처신에 대해 레포렐로는 그녀를 비웃으며 바뀐 역할을 즐기기도 하지요.

이렇게 두 사람을 따돌린 돈 조반니에게는 또 다른 꿍꿍이가 있답니다. 바로 엘비라의 하녀를 노리는 것이지요. 만돌린 연주와 함께 유명한 세레나데 '내 사랑, 창가로 와주오'를 부르며 그 하녀를 유혹하고 있습니다.

https://youtu.be/t2vnjUX_Dns
QR코드를 휴대폰으로 찍어 보세요. 해당 동영상을 바로 확인할 수 있습니다.

이때 마제토가 마을 사람들과 함께 낫 등으로 무장하고 몰려 왔습니다.

자신의 아내를 넘보는 귀족에게 작은 혁명을 일으킨 것이랍니다. 어둠 속에서 돈 조반니를 레포렐로로 착각한 마제토가 그에게 조반니의 행방을 물으며, 그를 찾아 죽이겠다고 씩씩댑니다. 엉뚱한 방향으로 마을사람들을 따돌린 돈 조반니는 자신에게 저항한 마제토를 오히려 두들겨 패고 도망칩니다.

https://youtu.be/5K-qpROdBswQR

QR코드를 휴대폰으로 찍어 보세요. 해당 동영상을 바로 확인할 수 있습니다.

마제토의 신음소리를 듣고 체를리나가 달려와 그를 위로하며 아리아 '나의 연인이여'를 부르며, 다시는 질투하지 말라고 달랩니다. 그녀는 그를 어루만져주며 자신의 진심을 느껴보라고 하고, 마제토는 그녀의 가슴에서 그들의 사랑을 확인하곤 집으로 함께 갑니다.

　　나의 연인이여 나와 함께 집으로 가요

　　사랑하는 나의 남편

　　다시는 질투하지 않겠다고 약속하면

　　내가 당신을 낫게 해줄게요

　　의사들은 모르는 희귀한 약

　　내가 소중히 지닌 향기로운 그 약을

　　당신께 아낌없이 드릴게요

　　그 약이 어디 있는지 알고 싶다면

　　여기에 당신의 손을 얹고

　　심장박동을 들어보아요

아버지를 잃은 슬픔에 잠겨있는 안나의 집 앞에 엘비라와 레포렐로가 껴안은 채 등장하는데, 신분이 탄로날 것을 염려한 레포렐로가 슬슬 도망가려 하다가 체를리나와 마제토에게 붙잡힙니다. 돈 조반니로 변장한 그가 두들겨 맞게 되자 겁에 질려 자기 신분을 밝히고, 모두 돈 조반니가 시켜서 한 일이라고 실토하지요. 사실을 알게 된 엘비라는 기절하기 직전이고 모두들 돈 조반니의 악행을 알게 되었습니다.

오타비오는 돈 조반니가 안나의 아버지를 살해했음을 확신하고는 아름다운 아리아 *'나의 보배여, 안정을 취해요'*를 부릅니다. 연인을 위해 복수를 할 것이라며, 주위 사람들에게 안나를 위로해달라고 부탁하는 내용의 아리아지요.

https://youtu.be/XB383vzB048
QR코드를 휴대폰으로 찍어 보세요. 해당 동영상을 바로 확인할 수 있습니다.

돈 조반니에게 또 다시 농락당한 엘비라는 복수심이 불타올라 그에게 하늘의 천벌이 떨어질 것이라고 저주하는 한편, 사면초가에 몰린 그를 생각하니 가슴이 아프다며 연민의 정도 느낍니다. 엇갈린 사랑으로 고통받는 그녀가 오히려 돈 조반니가 상처 입을 것을 걱정하는 모습을 보면 '사랑'에 대해 참 많은 생각을 하게 됩니다.

한편 공동묘지로 몸을 피해 레포렐로와 지난 경과를 이야기하던 돈 조반니가 재미있어 하며 웃자, 묘지의 조각상이 "그리 웃는 것도 새벽이 밝으면 끝"이라고 소리칩니다. 레포렐로는 놀라 자빠지지만 돈 조반니는 조각상에게 놀란 기색을 숨기고 오히려 그를 저녁식사에 초대하지요.

돈 조반니 저택에서 당시 귀족들이 식사할 때 즐겼던 경쾌한 연주와 함께 만찬이 시작되는데, 〈피가로의 결혼〉에 나오는 '나비는 다시 날지 못하리Non piu andrai' 멜로디가 나오기도 합니다. 엘비라가 찾아와 마지막으

로 그에게 다시 한번 기회를 주겠다고 하지만, 그는 조롱과 경멸로 그녀의 간청을 거절하고 쫓아냅니다. 그런데 나가던 엘비라가 비명을 질러 바라보니 천둥소리와 함께 조각상이 들어 오는게 아닙니까? 조각상은 돈 조반니에게 회개할 것을 요구하지만 그는 끝까지 거부하고 결국 지옥 불 속으로 빨려 들어가 버리지요. 지옥에서는 그에게 더 큰 벌이 기다리고 있다는 합창이 울려 퍼지구요.

https://youtu.be/RzQMtnjiceY
QR코드를 휴대폰으로 찍어 보세요. 해당 동영상을 바로 확인할 수 있습니다.

안나와 오타비오, 체를리나와 마제토가 오자 숨어있던 레포렐로가 나와 돈 조반니가 천벌을 받아 지옥에 떨어진 사실을 이야기합니다. 그리고 모두들 각자의 계획을 이야기하면서 막이 내려집니다. 안나는 오타비오와 1년 후에 결혼하기로 하고, 엘비라는 허탈감에 수녀원으로 들어간다 하며, 체를리나와 마제토는 집에 가서 저녁을 먹자고 합니다. 레포렐로요? 그는 더 좋은(월급 많이 주는) 상전을 찾아 떠나지요.

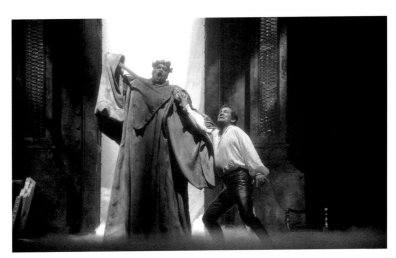

반성하지 않는 돈 조반니의 최후　　　　　　　　　　　　　사진 : Flickr

'부자는 망해도 3대가 간다' 는 말이 있더군요. 20%의 상층부가 나머지 80%를 지배하며 산다고도 하구요. 그만큼 특권 계층의 기득권은 쉬이 무너지지 않는다는 말이겠지요. 수백 년 동안 의무도 없이 모든 토지와 권력을 움켜 쥔 봉건 귀족들의 행태는 18세기말에 이르러 증오의 대상이 됩니다.

계몽사상이 전파되고 시민계급이 성장하여 구체제(앙시앙 레짐)에 저항하고 있음에도 시대의 변화를 읽지 못하는 무능하고 타락한 왕족과 귀족들에게, 역사는 혁명을 예고하지요. 심지어는 혁명이 발발한 당일에도 국왕 루이 16세는 열쇠를 만들고 한가롭게 사냥을 즐겼다고 하니, 역사의 흐름은 필연인 것 같기도 합니다.

혁명 전에 모짜르트는 그들의 파렴치한 행태를 경멸하는 연작을 발표했습니다. 먼저 〈피가로의 결혼〉에서 적폐 세력이 된 백작을 재치있게 골탕먹이고, 〈돈 조반니〉에서는 끝까지 회개할 줄 모르는 방탕한 귀족을 통렬하게 처단하고 있습니다.

궁정 소속 평민음악가로 활동하면서 신분적 한계로 인해 분노하고 좌절도 했을 모짜르트 역시 시대의 아픔을 함께 했던 것이지요. 역사철학자인 E.H.Carr는 "역사란, 역사가가 해석함으로써 생명을 갖는다"라고 했는데, 동시대를 살던 그의 역사 인식이 자연스레 작품에 스며들어 하나의 역사를 표현한 것이랍니다.

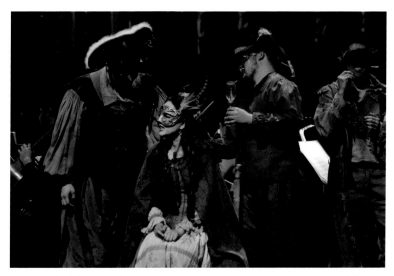

가면 속에 감추어진 본능과 욕정들 　　　　　　　　　　　　　　　　　　사진 : Flickr

　　돈 조반니의 행위는 성 감수성이 민감해진 현대에는 용서받기 힘들고, 종신형에 처하라는 수십만 아니 수백만의 청와대 국민청원이 발동될 사안이지 않나요? 그런데, 그런데 말입니다… 돈 조반니는 왜 그리도 채워지지 않는 성적 욕망으로 끊임없이 대상을 찾아 헤매고 다녔을까요? 인생이 허무하다 못해 절망적이어서 그저 위안을 받을 곳을 찾아 헤매고 다닌 것이었나요? 허무함을 좇은 그를 이해할 수가 없군요.

　　모짜르트의 아름답고 재치 있는 음악이 아니었다면, 끝내 반성하지 않아 더욱 분개를 일으킨 바람둥이가 200년 넘게 관객들에게 받아들여지지는 않았겠지요. 결국 〈돈 조반니〉는 음악과 함께, 사상적으로도 모짜르트의 훌륭한 명작임이 분명하답니다.

로즈먼 브릿지
낫을 들고 귀족에게 저항한 농부

오페라에서 돈 조반니는 마제토의 연인인 체를리나를 지속적으로 유혹합니다. 돈 조반니의 농토를 경작하는 철저한 '을'인 소작농 마제토의 처지를 악용하여, 그녀 곁에서 그를 위력으로 내쫓기도 하지요.

무력한 마제토는 자신의 연인을 지키기 위해, 동네 사람들과 힘을 모아 낫을 들고 돈 조반니에게 저항합니다. 귀족에게 무조건 복종하고 그를 받들어야 했던 기존의 가치가 무너지는 현장입니다. 모짜르트의 전작 〈피가로의 결혼〉에서와 같이, 혁명이 오페라 속에서 시작되는 셈이지요. 비록 마제토는 돈 조반니에게 두들겨 맞고 쓰러지지만, 그 장면을 보는 파리의 시민 관객은 진정한 혁명을 꿈꾸게 되었답니다.

중요한 역사의 변곡점마다 늘 문학과 음악·미술 등 예술이 시대 변화의 선두에 앞장서 있었습니다. 시인 다 폰테♦의 대본을 바탕으로 〈피가로의 결혼〉(1786)과 〈돈 조반니〉(1787)에서 모짜르트가 보여준 구체제에 대한 저항은, 결과적으로 다른 여러 요인과 함께 프랑스혁명(1789)을 초래하게 되지요. 그 와중에 미술도 기존의 가치관을 거부한 낭만주의 화가에 의해 새로운 혁명적인 표현기법을 보여 줍니다. 과감한 채색으로 격한 감정을 표현한 화가, 들라크루아를 만나러 갑니다.

♦다 폰테 : 이탈리아의 시인이자 대본가(1749~1838). 신성로마제국 황제 요제프 2세의 궁정 작가로 활동하는 동안, 모짜르트의 요청으로 〈피가로의 결혼〉의 대본을 집필하여 성공을 거둡니다. 이후 〈돈 조반니〉와 〈코지 판 투테〉까지 일명 '다 폰테 3부작'을 함께 완성했지요.

#1 혁명적 낭만주의 화가, 들라크루아와 고야

낭만주의의 화풍을 표현함에 있어 제리코(1791~1824)와 터너(1775~1851)도 중요한 역할을 했지만, 개인의 감성과 색채를 강렬하게 표현한 낭만주의 미술을 꽃피운 사람은 프랑스 화가 외젠 들라크루아Eugène Delacroix(1798~1863)였습니다.

신화나 역사뿐 아니라 풍경과 풍속화 등을 다양하게 그렸던 들라크루아는 명암을 대비시켜 색채 효과를 극대화해 상상력과 감성을 자극했답니다. 이러한 빛의 효과와 보색의 활용은 그의 화법을 흠모하며 따르던 모네와 르누아르 등 인상파에게 큰 영향을 주게 되지요.

극적이고 개인의 감성에 호소함으로써 반대파로부터 퇴폐적이고 선동적이라고 비난 받기도 했지만, 그의 대표작은 역시 '민중을 이끄는 자유의 여신' 이랍니다.

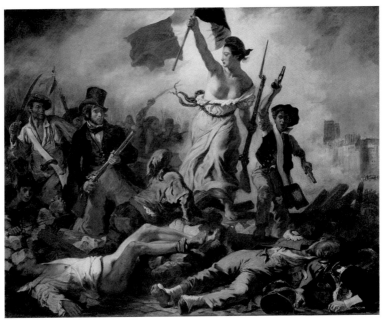

'민중을 이끄는 자유의 여신' (1830), 들라크루아

이 작품은 7월혁명(1830)을 소재로 한 그림으로, 시민들의 뜨거운 저항을 표현했지요. 바리케이트 너머 어딘가에 있으리라 믿었던, 그리고 여전히 찾고 있는 그들의 낙원을 향한 그들의 함성이 들리는 듯합니다. 이 작품에서 그는 영웅적 이미지를 상상하고 명암을 대비시켜 극적인 분위기를 표현해 냄으로써 개인의 감성에 호소하여 관객의 감정을 성공적으로 이끌어내고 있습니다. 그는 깊은 느낌을 표현하기 위해, 수백 번을 고쳐가며 붓질을 아끼지 않았다고 합니다.

루브르 미술관에 전시된 이 작품은 가로 325 × 세로 260㎝인 대작인데요, 작품 앞에 관객이 서면 그림 아래에 쓰러져 있는 혁명 희생자의 모습이 바로 눈앞에 들어옵니다. 처참한 모습의 그 희생자들 위로는 눈부신 빛을 배경으로 삼색기를 든 자유의 여신이 행진을 이끌고 있구요. 대작 앞에 선 관람자가 대화를 나누고 있네요.

"코 앞에 시체가 나뒹굴고… 처참하군"
"맞아. 가슴 벅찬 혁명이지만 희생이 너무 커"
"그래도 사랑하는 마리안이 이끌어 주니, 승리는 우리 거야!"
"저기 소총 든 자는 화가 자신을 그린거래. 자기도 혁명을 지지한다며…"

모자를 보면 그 당시 참여자들의 신분을 알 수 있는데, 다양한 계층의 사람들이 참여했음을 알려 주지요. 자유·평등·인간애(박애)라는 혁명의 가치를 나타내는 여신인 '마리안'은 압제나 억압에 대한 해방과 자유를 상징하는 프리지아◆를 쓰고 있구요. 그 좌우에는 권총을 치켜 든 학생, 소총을

◆ 프리지아 : 자유를 상징하는 모자로, 로마시대에 해방되어 자유를 얻게 된 노예가 이 모자를 썼던 것에서 유래됨. 특히, 쿠바 국장의 최상단에 프리지아가 그려지는 등 식민지에서 해방된 중남미 여러 나라에서 자유의 상징으로 이 모자를 표현함

든 부르주아와 칼을 움켜 쥔 농민 등 각계 각층의 모자를 쓴 대중이 시위에 참여하고 있습니다. 이들의 뜨거운 열망을, 화가는 적나라하게 낭만적으로 표현하고 있답니다. 왕궁으로 가는 길을 막았던 바리케이트를 넘어서는 민중 너머로, 저 멀리 노트르담 성당 꼭대기에는 이미 삼색기가 휘날리고 있어 이들의 승리를 암시해 주지요.

그런데, 그런데 말입니다. 왜 그는 혁명을 이끄는 마리안의 풍만한 가슴을 드러내고 있을까요? 이를 통해 작가가 표현하고자 한 의미는 무엇이었을까요? 고전적 형식미를 고집한 앵그르와 '선線이 중요한가, 아니면 색色인가?'를 두고 논쟁을 벌이기도 했던 들라크루아는 자신의 생각을 곧잘 글로 표현하곤 했습니다. 살롱전에 출품한 이 작품이 풀어헤친 여인의 가슴 때문에 비난을 받자, 그는 기고를 통해 "그녀의 가슴은 용기와 헌신 그리고 민주주의의 승리를 담은 것"이라고 해명을 했다고 합니다.

사실 이같이 혁명과 전쟁의 와중에서 인간의 내면세계에 관심을 갖고 개인의 감정과 느낌 등을 강렬한 색채로 칠해 극적인 효과를 거둔 화가는 들라크루아 이전에도 있었습니다. 그가 바로 '종교와 전쟁의 광기'를 적나라하게 표현한, 스페인의 프란시스코 고야Francisco José de Goya(1746~1828)입니다.

스페인의 궁정화가로서 '카를로스 4세 가족'(1800) 등 고전적인 기법에 충실하게 세밀한 묘사로 초상화를 그려 명성을 날리던 고야는, 혁명기를 거치며 그림의 주제와 화풍도 바뀌게 됩니다. 즉 인간의 잔혹함과 전쟁의 참상을 경험하면서 자신이 보고 들은 그 비극적인 장면을 강렬한 색채로 화폭에 담아내기 시작하지요. '1808년 5월 2일'과 '1808년 5월 3일의 처형'은 고야가 표현한 혁명적 낭만주의 작품의 대표작이라 할 수 있습니다.

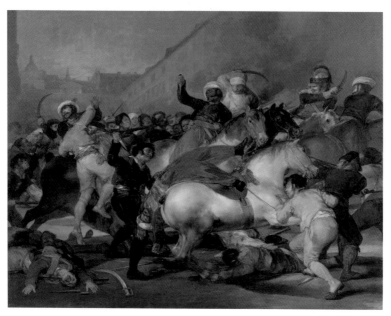

'1808년 5월 2일'(1814), 고야

　이 작품을 이해하기 위해서는 약간의 역사적 사실 확인이 필요하답니다. 프랑스대혁명(1789) 이후 스페인은 혁명의 기운이 자국에 전해지는 것을 꺼렸지요. 그러다가 카를로스 4세와 페르난도 왕자의 갈등이 나폴레옹 군의 개입을 초래하고, 결국 1808년 나폴레옹 군대가 스페인을 점령합니다. 나폴레옹이 스페인 왕을 포함한 왕족 일체를 포로로 잡으려 하자, 이에 저항한 스페인 군중들이 마드리드 왕궁과 푸에르타 델 솔 광장에서 봉기하였는데, 위의 그림과 다음 그림(134p)은 이 당시의 상황을 격하게 표현한 작품이에요.

　광장에 몰려든 군중이 프랑스 병사를 공격하고 아랍계 출신의 나폴레옹 근위대인 맘루크Mamluk를 덮쳤습니다. 무기고를 털어 무장한 일부 군중들은 하얀 터번을 하고 붉은 바지를 입은 맘루크를 말에서 끌어내리며

단검을 치켜든 모습이 중앙에 강렬한 표현으로 그려져 있습니다. 그림 왼쪽에 피를 흘리고 쓰러진 프랑스 병사의 모습도 보이네요.

그런데, 맘루크는 용맹하고 근성이 강하기로 유명한 기병, 나폴레옹의 근위대입니다. 무장한 맘루크는 군중들의 기습에 잠시 움찔했을 뿐 이내 군중들을 향해 역습을 가해 그들을 진압하지요. 이쯤 되면 누가 가해자이고 누가 희생자인지 알 수 없어집니다. 증오심에 벌게진 눈동자, 서로를 노리는 칼부림 등 오직 짐승처럼 거친 폭력만이 넘쳐나지요. 화폭 가득히 양측의 혼란스런 대치 장면과 많은 생명이 쓰러져 나뒹구는 모습이 가득합니다.

무장봉기의 대가는 너무나 참혹했답니다. 프랑스군은 집안이나 거리에서 맨손 또는 간단한 도구로 저항하는 사람들까지 무자비하게 살육하며 그들을 진압해 갑니다. 프랑스군의 총과 대포알은 거리 곳곳에서 "스페인 만세"를 외치며 저항하는 군중들의 머리 위로 비 오듯 쏟아져 내렸지요. 거리마다 골목마다 희생된 주검이 쌓이고 피비린내가 진동하게 되었답니다.

안타깝게도 아직 비극이 끝난 것이 아니었습니다. 배수로에 피가 채 마르지도 않은 이튿날인 1808년 5월 3일 아침. 봉기한 군중들을 진압하고 마드리드 시내를 점령한 프랑스군은 군사재판소를 설치하고, 자신들에게 저항한 것으로 의심되는 시민들을 처단하기 시작합니다. 수많은 시민들이 즉결 재판 후 뒷동산으로 끌려가 총살당합니다. 말 그대로 처형된 시체가 산더미를 이루게 되지요. 해가 지고 어두워지자 아예 재판도 없이 즉석에서 처형하라는 지시가 내려집니다. 고야의 대표작인 '1808년 5월 3일의 처형'은 이런 기막힌 상황을 묘사하고 있답니다.

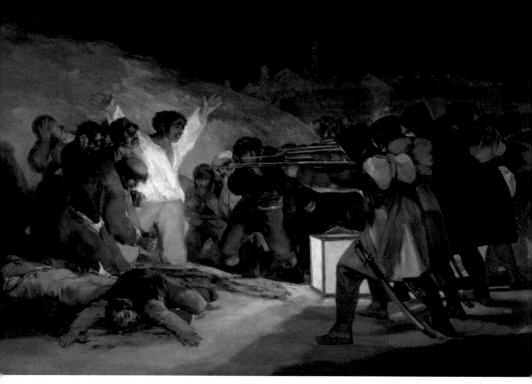

'1808년 5월 3일의 처형'(1814), 고야

상부의 명에 따라 엄숙하게 도열한 프랑스 군이 기계적으로 무덤덤하게 총을 겨누고 있습니다. 그들의 바로 앞에는 총검에 찔릴 듯이 가까운 거리에서, 흰 셔츠를 풀어헤치고 절규하듯 양 팔을 든 사람이 애처롭게 서있지요. 손바닥에 상처가 있어 예수에 비견되기도 하는 이 인물의 희고 노란색 옷은 바닥의 빨간색 피와 강렬한 대비를 보여주지요. 고야는 이 남자의 표정과 셔츠, 바지를 거친 붓터치로 쓱쓱 그렸습니다. 정교한 선묘도, 깔끔한 마무리도 하지 않았네요. 이전에 왕족의 초상화 '카를로스 4세와 그 일가'를 그릴 때의 화법과는 완전히 다르답니다.

https://blog.naver.com/donham21/222164148880
QR코드를 휴대폰으로 찍어 보세요. 해당 그림을 바로 확인할 수 있습니다.

그를 둘러싼 한 무리의 사람들도 두렵기는 마찬가지랍니다. 두려움에 양손을 꼭 쥐고 고개를 떨군 채 떨고 있는 사람, 허망한 인생을 회상하는 동공 풀린 눈으로 허공을 쳐다보며 체념한 듯한 남자, 그리고 차마 자신을 향한 총구를 쳐다보지 못할 만큼 공포에 떨고 있는 이도 보이네요. 이들을 그려낸 모습도 정교하게 마무리한 이전의 고전주의 화법과는 다름을 알 수 있답니다.

그들 앞에는 이미 처형된 시민들이 피가 낭자한 모습으로 쓰러져 있으며, 그들 오른쪽 뒤에는 또 많은 이들이 죽음을 앞두고 두려움에 떨고 있는 모습이 묘사되어 있답니다. 이러한 장면 뒤의 후경에는 캄캄한 하늘 아래 웅장한 교회 종탑이 보입니다. 교회가 그들의 억울한 죽음을 달래 줄까 싶지만, 아쉽게도 저 커다란 교회의 모든 불은 꺼져 있네요. 그들은 아무에게도 위로 받지 못하고 쓰러져갔던 거예요. 도대체 혁명이 무엇이며, 누가 원한 전쟁이었기에 이런 비극이… 너무나도 안타까운 현장입니다.

제가 주목하는 것은 오히려 가장 왼쪽의 그림자입니다. 아니, 처음에 이 그림을 볼 때 너무 희미하게 그려져 있기에 단지 그림자인 줄 알았었지요. 그런데, 자세히 보니 앞 사람의 그림자가 아닙니다. 그것은 어린 아이를 안고 쭈그린 여인의 모습이에요. 그 사실을 알아챘을 때 소름이 돋고 전율이 흘렀답니다. 죽음을 앞둔 채 아이를 꼬옥 껴안고 흐느끼는 듯한 여인, 이 희미한 모습에서 죽은 예수를 안은 채 그 슬픔을 삼키고 있는 미켈란젤로의 조각상 '피에타'가 연상되었답니다. 그 슬픔의 깊이마저 헤아릴 수 없어 안타까워했던 것이 저만의 '낭만적'인 감상일까요?

지금까지 살펴본 바와 같이 고야는 강렬한 색채로 주관적인 느낌을 극

적으로 표현함으로써 스페인의 낭만주의를 대표하는 화가가 되었습니다. 그리고 그는 들라크루아와 함께 이후의 인상주의 미술에 큰 영향을 끼치지요.

#2 무너진 이성 - 솟구친 감성, 낭만주의

프랑스대혁명 때 공화정에 적극 참여했던 애국주의자 다비드는 완벽한 균형, 묘사와 채색을 통해 정교한 그림을 그렸었지요. 이렇게 고전적인 형식미를 중시한 신고전주의 미술은 앵그르(1780~1867)에 의해 완성되지만, 동시에 개인의 감성과 색채를 중시한 들라크루아에 의해 도전받게 됩니다. 바로 낭만주의Romanticism 미술의 출현이지요.

18세기말에 진행된 프랑스 혁명 전, 계몽주의는 철저한 이성으로 무장하여 비합리적인 봉건체제를 붕괴시키게 됩니다. 혁명 진행기에는 새로운 사회 가치를 수립하기 위하여 그리스 로마 등 고대의 이성적인 사상과 영웅을 추앙하는 신고전주의가 유행하게 되었구요.

그런데, 혁명이나 개혁은 일시에 또는 단기간에 이루어지지는 않지요. 역사의 흐름을 바꾼 프랑스혁명도 수십 년간 크고 작은 혁명과 반동의 격랑을 거친 후에야 완성되었잖아요! 그래서 혁명이 장기간 이어지면서 공화정과 왕정이 수 차례 반복되고, 그 과정에서 드러난 인간의 극단적인 본능과 과격한 행위를 목도한 민중들은 점차 실망하게 된답니다. 기존의 모든 가치 기준이 무너지고 불안한 정국이 이어지면서 시민들의 정신 또한 폐허화되었고, 점차 절망하게 된 것이지요.

이러한 현상을 타개하고자 예술가들은 인간의 내면세계에 눈을 돌리게 됩니다. 그들은 개개인의 감정과 느낌, 정열 등을 극적으로 표현하고자 했고, 이로부터 낭만주의 경향의 싹은 텄습니다. 개인의 감성을 강렬하게 표현한 낭만주의 사조는 19세기 중엽까지 유행하게 되지요.

우리는 무언가를 막연히 동경하거나 또는 손에 쥐고 있지는 않지만 기대 섞인 무언가를 보통 '로망'이라고 합니다만, 예술에서의 낭만주의는 우리가 막연히 생각하는 '낭만적·로맨틱'한 분위기와는 다소 다르답니다. 미술에서 말하는 '로맨틱'도 가슴 뛰게 하는 격정의 그 '무엇(감정)'을 표현하고 있긴 하지만요.

예술에서의 낭만주의는 아름답거나 낭만적인 희망을 그린다기보다는, 주로 피할 수 없는 절망, 또는 거대한 자연이나 역사의 흐름 앞에 선 인간의 나약함을 드러냅니다. 회화의 대상도 주로 신화나 문학 또는 역사적 사건을 그리며, 죽음, 악몽 그리고 광기의 매드신Mad Scene 등을 극적으로 표현하지요. 이 화풍의 특징이야말로 내적 감정을 격정적으로 표현한 것이지요.

빈첸초 벨리니 장 프랑수아 밀레

6장 밀레와 함께, 벨리니의 〈몽유병의 여인〉

주요등장인물

아미나	몽유병을 앓고 있는 엘비노의 약혼녀	소프라노
엘비노	마을의 젊은 지주	테너
로돌포 백작	돌아온 영주	베이스
테레사	물레방앗간 주인	메조소프라노
리사	엘비노를 사랑하는 여관 주인	소프라노

1절 : 사랑에 빠지면 '의심하는 갈대'가 된다네!

유럽 여행을 꽤나 해보신 우리나라 관광객들이 스위스를 처음 방문할 때의 반응은 한결같습니다. 국경을 넘어 처음 그 풍광을 마주하면, 거의 모든 사람들의 입에서 "아~!"라는 탄성이 나오지요. 눈 시릴 정도로 파란 하늘, 폐부 깊숙이 빨아들이고픈 맑은 공기 그리고 눈 닿는 곳마다 작품 사진이 되는 풍경.

이런 스위스의 작은 마을을 배경으로, 따스하고 소박한 미소와 산골사람들의 평화로운 합창 그리고 사랑과 행복을 담으면 멋진 작품이 되겠지요? 아! 영화 〈줄리안 포Julian Po〉에서와 같이 사람들은 너무 평화로우면

밋밋하다면서 오히려 자극적인 사건을 기대하곤 하지요. 그러니 음… 오해나 질투를 유발시키고 사랑을 비틀어서 안타까운 이별을 하거나 실성케 만들면 스토리에 긴장감이 고조되겠죠!

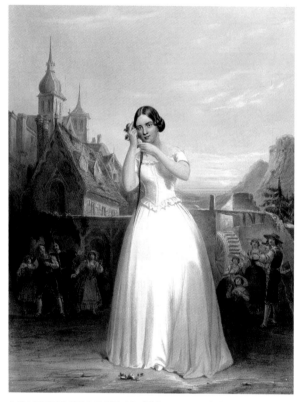

스위스의 자연을 배경으로 아름다운 사랑을… 사진 : 위키미디어커먼스

1831년 빈첸초 벨리니Vincenzo Salvatore Carmelo Francesco Bellini (1801~1835)가 발표한 〈몽유병의 여인〉은 바로 그런 스토리에요. 평화로운 시골 사람들이 오해나 질투로 갈등을 겪고 서로 고통 받다가 마침내 진정한 사랑을 한다는 이야기입니다. 사실 어디 스위스 마을 사람들뿐이겠어

요? 우리 모두의 이야기랍니다. 우리의 감동은 뻔한 스토리 때문이 아니라, 그 고통과 사랑의 마음을 더 극적으로 꾸며주는 아름다운 음악 덕분에 더욱 커집니다.

인간의 감정을 최대한 아름다운 노래로 표현하고자 했던 벨리니. 그가 고민 고민한 끝에 만들었고, 감미로우면서도 고상한 애수를 담았다고 평가 받는 벨칸토◆오페라, 〈몽유병의 여인〉을 지금부터 즐겨 보자구요.

2절 : 주요등장인물

아미나는 몽유병을 앓고 있는 여인으로 엘비노의 약혼녀입니다. 알프스의 바람처럼 순수한 처녀지요. 그녀는 흰 잠옷 바람으로 눈의 초점이 풀린 채 밤중에 마을을 돌아다니므로, 그녀의 정체를 모르는 사람들은 유령이라 생각하고 있습니다. 그리고 그런 몽유 증상 때문에 약혼자에게 의심을 받게 됩니다.

엘비노는 마을의 젊은 지주인데, 아미나를 지극히 사랑합니다. 그녀가 병을 앓고 있는 줄을 모르는 그는 결혼식 전날, 그녀의 외도 현장을 확인하게 되고 그 배신감으로 인해 결혼 약속을 파기하고 반지도 빼앗습니다.

로돌포 백작은 방랑에서 돌아온 영주로, 연인 간의 질투와 의심의 근원입니다. 결정적으로 이별의 촉매제가 되었지만, 엘비노가 내세운 의심과 이별의 이유가 부당함을 잘 설득하여 아미나를 돕기도 합니다. 그와 아미나의 관계가 궁금해지는군요.

◆https://blog.naver.com/donham21/221427417464
QR코드를 휴대폰으로 찍어 보세요. 해당 내용을 바로 확인할 수 있습니다.

테레사는 물레방앗간 주인으로 언제나 아미나를 보듬어 주시는 그녀의 양어머니입니다.

리사는 엘비노를 사랑하는 여관 주인인데, 경박하고 못된 시기심으로 아미나를 곤경에 빠뜨립니다. 자신의 부도덕을 타인의 불륜으로 위장하려 하지요.

3절 : 오페라 속으로

#1막 (사랑의 증표, 반지 그리고 결혼)

막이 오르면 물레방앗간 집 딸 아미나와 엘비노가 결혼하기 전날, 마을 사람들이 모두 모여 축가를 부르고 있습니다. 예비 신랑인 엘비노를 마음에 두고 있는 여관집 주인인 리사는 자신의 짝사랑인 그를 다른 여자에게 빼앗기는 상황에 기분이 우울합니다. 그녀는 너무 슬프지만 "여전히 그대는 내 사랑"이라며 아쉬워하지요. 그녀의 감정에 아랑곳하지 않고 마을 사람들의 축가 소리는 더욱 커진답니다.

아미나가 나타나 사람들에게 인사를 하고 사랑의 찬가를 부른답니다. 날씨까지 화창하니 사랑에 빠진 이에게 얼마나 좋을까요! 그녀의 노래에 활기찬 합창이 더해지며 더욱 축하 분위기를 고조시킵니다. 그녀는 아리아 *'아 얼마나 화창한 날인가'* 를 사랑과 행복 가득히, 벅찬 가슴으로 아름답게 노래합니다.

https://youtu.be/hms9bB8wfBY
QR코드를 휴대폰으로 찍어 보세요. 해당 동영상을 바로 확인할 수 있습니다.

총각 알레시오가 아미나에게 축가를 만들었다고 하자, 그녀는 고마워하며 그가 마음에 두고 있는 리사와 연결시켜주려 합니다. 하지만 리사는 그가 썩 마뜩치 않습니다. 사랑으로 가슴이 벅찬 아미나는, 그녀가 아직 달콤한 사랑의 기쁨을 몰라서 그렇다며 알레시오를 위로해 준답니다.

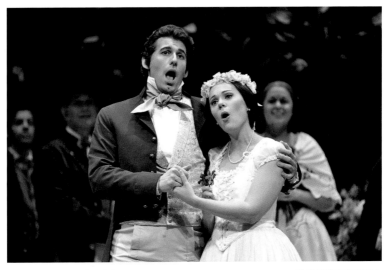

연인의 사랑, 반지 그리고 제비꽃 사진 : 위키미디어커먼스

어머니의 영전에서 신부의 축복을 기도하고 온 엘비노가 나타나고, 그는 공증인 앞에서 아미나에게 반지를 끼워줍니다. 이때 그는 아리아 '*반지를 받으세요*'를 부르며, "어머니가 우리의 사랑에 미소 짓고 계시며 이 반지가 우리의 사랑을 지켜줄 것"이라며 제비꽃도 선물하지요. 제비꽃의 꽃말은 '순진한 사랑, 나를 생각해 주오'랍니다. 이런 장면은 상상만해도 행복해지는 순간이잖아요. Be Happy!

반지를 받으세요.

그대에게 주는 이 반지가
우리의 사랑, 우리의 사랑에 미소 짓는
축복받고 사랑하는 영혼에 의해
제단으로 데려갈 것이요
신성한 반지가 그녀의 것이 되어
우리 믿음의 영원한 후견인이 되리니

https://youtu.be/99EOKYdrvSg
QR코드를 휴대폰으로 찍어 보세요. 해당 동영상을 바로 확인할 수 있습니다.

아리아는 2중창 '얼마나 당신을 그리워하는지Ah, vorrei' trovar parole'로 이어지는데 아미나는 말로 표현할 수 없는 사랑을 고백하고, 엘비노는 그녀의 눈에서 모든 사랑을 느낀다고 노래합니다. 춤추는 듯한 두 사람의 사랑을 모두가 합창으로 축복하지요.

사람들 앞에 마차가 서고 품위 있는 신사가 내려서는, 추억에 어린 듯 물레방앗간과 우물, 숲 등을 바라봅니다. 그는 아름답고 서정적인 베이스 아리아 '이 아름다운 곳을 다시'를 부른답니다. 그는 이 행복한 잔치의 주인공인 아미나를 보곤 그녀의 아름다움을 칭송하면서, 한때 자신이 사랑했던 젊고 아름다운 연인을 닮았다며 잠시 추억에 빠지기도 하지요. 엘비노는 갑자기 나타난 멋진 신사가 애인의 손을 잡고 아름답다고 감탄하는 것 자체가 언짢답니다.

https://youtu.be/T7GJGdQPZLg
QR코드를 휴대폰으로 찍어 보세요. 해당 동영상을 바로 확인할 수 있습니다.

신사는 테레사에게 어릴 적에 자신을 아들처럼 여긴 영주와 같이 살았었다고 자신을 소개합니다. 그러자 테레사는 영주에게 아들이 있었는데 그가 사라진 뒤 영주는 절망에 빠졌고 곧 바로 죽었다고 회상하지요. 마을 사람 모두가 그분의 아들을 고대하고 있다고도 하구요. 바로 이 신사가 영주의 아들 로돌포 백작임을 아직 아무도 모르고 있답니다.

해가 저물자, 엘비노와 아미나 등 모든 사람들은 백작에게 이곳은 밤에 무서운 유령이 나타난다고 하며 서둘러 집으로들 갑니다

엘비노는 아미나를 그윽하게 바라보던 백작에 대한 경계의 마음을 그녀에게 털어놓습니다. 그녀는 엘비노가 유일한 사랑임을 맹세하면서, 아름다운 사랑의 이중창 '*나부끼는 산들바람도 질투해요*son geloso del zefiro errante'를 부릅니다. 그녀의 머리카락을 매만지는 바람도 질투한다는 그에게 아미나는 "오히려 내가 당신의 이름을 속삭일 수 있으므로 산들바람을 사랑해요"라며 그의 마음을 달래주지요. 서로가 상대에게 몰입된 사랑을 보여주면서 사내의 질투는 녹아 내리고, 연인은 결혼식 전야의 이별을 아쉬워합니다.

백작은 리사의 여관에 기거하기로 합니다. 백작이 침실에서 쉬고 있는데, 리사가 침구 정리를 핑계로 들어옵니다. 그녀는 누군가에게 신사가 로돌포 백작이라는 것을 전해 들었기에 환심을 사러 온거지요. 그녀는 신사에게 귀향을 환영한다면서 은근히 추파를 던집니다. 예쁜 그녀가 싫지 않은 백작도 호감을 표시하며 애정행각을 벌이게 됩니다. 그 와중에 인기척이 나자 리사는 당황하여 스카프를 흘리고 방을 빠져나가지요.

백작의 방에 꿈꾸듯 아미나가…　　　　사진 : 위키미디어커먼스

　그곳에 새하얀 잠옷을 입고 잠에 빠진 상태의 아미나가 엘비노의 이름을 읊조리며 들어옵니다. 백작은 마을 사람들이 말한 유령의 정체가, 바로 아름답지만 몽유병을 앓고 있는 아미나임을 간파하지요. 정신을 잃고 꿈을 꾸는 상황에서도 그녀는 엘비노에 대한 영원한 사랑을 맹세합니다. 그녀가 백작의 소파에서 잠이 드는 것을 보고, 백작은 살그머니 방에서 나가 주었어요.

　아침이 되자 뒤늦게 백작의 신분을 알게 된 마을 사람들이 인사 차 그의 숙소로 몰려옵니다. 그러나 백작 대신 아미나가 자고 있어 사람들이 이상히 여기고 있던 중에 엘비노가 나타나지요. 이미 리사에게 아미나가 외

도했다는 고자질을 받고도 믿지 않았건만, 그는 그녀가 백작의 침실에서 자고 있는 현장을 확인하고는 분개합니다.

눈을 뜬 아미나는 당황스러워 말을 잇지 못하지요. 왜 자기가 여기 있는지를 스스로 알 수 없으니까요. 그녀는 이중창 '말로 표현할 수 없네'를 부르며, 자신을 믿지 않는다면 사랑을 배신한 것이라며 자신의 결백과 사랑이 변함없음을 호소합니다. 허나, 사랑에 대한 믿음이 부서져 고통만 남았다며 분노하는 엘비노. 그리고 마을 사람들의 마음에 의심이 확산되는 듯한 합창이 가세되어 비장감이 고조됩니다. 리사는 남몰래 회심의 미소를 짓고, 아미나는 결국 어머니의 품에서 기절하면서 1막이 내려집니다.

https://youtu.be/Br6wuk_iM80
QR코드를 휴대폰으로 찍어 보세요. 해당 동영상을 바로 확인할 수 있습니다.

#2막 (하루 만의 사랑, 아~ 믿을 수 없어라!)

막이 오르면, 마을사람들은 의심을 거두고 백작이 아미나의 결백을 증명해 주리라는 바람을 합창하며 백작의 성으로 향합니다. 엘비노가 나타나 쓸쓸하고 애통한 카바티나 아리아 '모두 잃었네tutto e sciolto'를 부릅니다. 사랑에 베인 심장을 폭발시키는 대신 상실의 격정을 안으로 꽉꽉 눌러 담습니다. 이 노래를 듣던 아미나는 주저주저하다가 마침내 자기의 억울함을 적극적으로 호소합니다.

이때 마을 사람들이 성에서 돌아오고, 백작이 그녀의 결백을 증명해 줄 것이라고 말합니다. 허나, 사랑의 배신으로 비참함에 휩싸여 백작을 언급하는 것도 싫어진 엘비노는, 백작에 대한 질투심까지 일어 아미나의 손에서 반지를 빼앗아 버리지요. 그녀는 큰 충격을 받아 쓰러지고, 사람들은 그녀가 죽을지도 모른다며 걱정합니다. 엘비노는 카발레타 아리아 '나는 당

신을 *미워할 수 없소'*를 부르며, 미운데 미워하지 못하는 자신의 마음을 공기가 요동치는 털쌘구름처럼 토해냅니다.

https://youtu.be/mrz7kAusC88
QR코드를 휴대폰으로 찍어 보세요. 해당 동영상을 바로 확인할 수 있습니다.

알레시오는 엘비노와 결혼을 원하는 리사를 만류하며 자신의 진심을 표현하지만, 리사는 그를 거절합니다. 마침 엘비노가 나타나 그 동안 미안 했다며 리사에게 청혼하자 그녀는 이제야 행복한 미래가 기다리게 되었다 며 하늘에 오를 듯 좋아합니다. 사실 엘비노와 리사가 예전에 좀 사귀었던 사이랍니다.

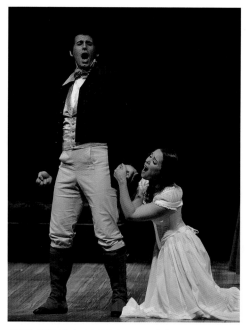

사랑에 대한 믿음이 무너지다니! 사진 : 위키미디어커먼스

그들이 결혼식 하러 함께 교회에 가려는 순간, 백작이 나타나 아미나가 몽유병자라고 설명하고 그녀의 결백을 증명해줍니다. 몽유병의 증상을 설명하며 사람들을 설득하지요. 그러나 엘비노는 자신이 그녀의 부정한 현장을 직접 보았다며 믿으려 하지 않네요. 테레사는 엘비노가 리사와 결혼한다는 말을 듣고는, 리사가 백작의 침실에 떨어뜨린 스카프를 내보이며 그녀의 행실을 폭로합니다. 백작도 그 스카프를 확인해주므로, 리사는 할 말이 없어졌지요. 엘비노는 리사에게 어떻게 그럴 수 있느냐고 탄식하고, 모두들 그녀의 부도덕을 비난합니다.

그때 흰 잠옷을 입은 아미나가 물레방앗간 창문에 나타나, 자면서 지붕 끝을 걸어갑니다. 그녀의 눈동자에는 초점이 없지요. 그 발 밑에는 빠르게 도는 물레방아가 있어 위태롭습니다. 사람들이 걱정의 탄식을 쏟아냅니다. 다행히 지붕을 모두 지나고 나서, 잠든 상태의 그녀는 엘비노가 준 꽃을 꺼내며 카바티나 *'아! 믿을 수 없어라'* 를 부릅니다.

아! 믿을 수 없어라, 향기로운 꽃이여
네가 이렇게 빨리 시들 줄은
단 하루 만에 끝나버린 사랑처럼
너는 시들어 버렸구나…

https://youtu.be/pouHB3wImTc
QR코드를 휴대폰으로 찍어 보세요. 해당 동영상을 바로 확인할 수 있습니다.

그녀는 정신이 없는 상태에서도 잔혹한 슬픔을 내면에 담은 채, 엘비노를 그리워하며 사랑을 노래합니다. 가슴 저미는 오보에의 선율을 따라 울리는 그의 노래에 우리의 가슴은 먹먹해지지요. 그녀의 호흡을 조심스레

따라가며 선율에 젖습니다. 그녀는 반지가 사라진 손가락을 보고는 반지는 가져갔지만 사랑하는 그의 모습은 가슴 속에 각인되어 있다며, 이미 시들어버린 꽃에 입맞춥니다. 결국엔 우리 모두 그녀와 함께 눈물 흘리게 되는 아리아입니다. 설명이 필요 없지요. '미치고 환장한다'는 말이 있는데, 얼마나 억울하고 안타까우면 미치는 것에서 더 나아가 환장까지 할까요?

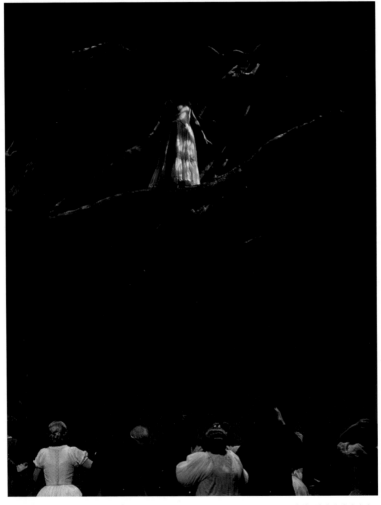

위태로운 상황에서 흐느끼는 아미나　　　　　　　　　　　사진 : 위키미디어커먼스

그 모습에 모두들 아미나의 실체를 알게 되고, 엘비노는 그녀의 진심을 믿게 됩니다. 그는 아직 잠결인 그녀의 손가락에 반지를 도로 끼워주지요. 마을 사람들이 큰 소리로 "아미나, 만세! 만세~"를 부르자, 잠에서 깬 그녀는 엘비노가 오해를 풀었음을 알게 됩니다. 너무나 기쁜 아미나는 카발레타 *'아! 얼마나 행복한지'*를 노래하고 모두가 기쁘게 합창으로 화답하는 가운데 막이 내려집니다.

https://youtu.be/QOB_xXAhFgw
QR코드를 휴대폰으로 찍어 보세요. 해당 동영상을 바로 확인할 수 있습니다.

사람들은 사랑하면 그리고 결혼을 하고 싶을 정도로 엄청 사랑하게 되면, 사랑에 빠진 사람은 끊임없이 '의심하는 갈대'가 되는 모습을 보이기도 합니다. 오페라 <오텔로>에서 간교한 이아고의 '손수건'이나 <토스카>의 의심스런 '부채'♦와 같이 사소한 흔적도 결정적인 배반의 증거로 간주되고, 그것 때문에 그 상대는 흥분하여 돌이킬 수 없는 행위를 하기도 하고요.

<몽유병의 여인>에서도 엘비노는 아미나를 오해하고 의심하여 반지를 빼앗아버립니다. 그 충격으로 아미나는 실성한 채 물레방아에 떨어져 죽을 수도 있었답니다. 스토리가 파국으로 치달았다면, 그것을 본 엘비노도 충격 받아 급류에 뛰어들어 죽었겠지요. 못다한 사랑은 하늘에서나 이루었을지도 모를 일이랍니다.

다행히도 정말 마지막 순간에 엘비노가 그녀를 안아줌으로써 비극은 해피엔딩이 됩니다. 사랑으로 하나 되지요. 정녕 비극과 행복은 종이 한 장

♦ 베르디 오페라 <오텔로>에서 명장 오텔로가 자신이 준 손수건이 다른 남자에게서 발견되자 부인을 의심하여 비극의 구렁텅이에 빠지게 됨. <토스카>의 부채는 '182p' 참조.

차이입니다. 우리도 어떠한 비극적인 상황에서도 희망과 사랑으로 서로를 보듬어 행복하자구요. 진지하지만 유쾌함도 주고자 악보에 '너무 심각하지는 않은 오페라'라는 뜻으로 'opera semiseria'라고 적어 넣은 작곡가의 의도대로, 고통과 희망 속에서도 사랑을 연주한 아름다운 음악이 진하게 남는 오페라입니다.

로즈먼 브릿지
풍광과 물레방아를 품은 자연

'조물주는 모든 것을 선하게 창조했으나, 인간의 손길이 닿으면 모든 것은 타락하게 된다'고 쓴《에밀》에서 루소는 '자연으로 돌아가라!'고 외쳤습니다. 그는 자연에는 아름다운 그 자체의 질서가 있으며, 이 질서에 따라 사는 것이 올바르고 행복한 것이라고 주장했구요. 이는 원래 선하게 타고난 자연을 존중하자는 뜻이지요. 그리스 철학과 예술이 자연을 성찰하여 그 아름다움을 표현한 것이었고, 로마는 그 전통을 계승하였으며, 그러한 정신을 부활시키고자 한 것이 르네상스이기도 하거든요.

꿈과 매드신Mad Scene 등 격한 감정표현을 하는 낭만주의 대표 작품인 오페라 <몽유병의 여인>은 스위스의 한 마을의 자연을 배경으로 사랑과 오해 그리고 실성의 아리아가 펼쳐집니다. 알프스의 푸른 산을 끼고 파란 하늘과 흰 구름을 안은 채, 물레방앗간과 우물, 숲 등의 자연은 자연스레 사람들의 사랑과 오해도 품어 주지요.

회화에서 자연은 오랫동안 주체라기보다는 보조역할이었고 배경으로 그려졌습니다. 19세기에 들어와서야 순수한 자연 그 자체를 그리는 화가가 나타났습니다. 그들은 자연 속에 들어가 빛과 바람을 맞으며 신이 창조한 선한 아름다움을 그렸고, 우리는 그들을 자연주의 화가라 부른답니다. 그들 중에서 밀레를 만나러 숲과 들판으로 나가 보자구요.

#1 농민의 모습을 화폭에 담은, 밀레

장 프랑수아 밀레Jean-François Millet(1814~1875)는 독특한 화풍을 드러냅니다. 바르비종 파의 여느 자연주의 화가들이 자연 그대로의 풍경 묘사에 주로 몰두하는 동안, 그는 자연의 품 속에서 살아가는 하층민, 특히 농민을 관찰했으며 그들의 힘겨운 삶과 노동을 따스한 빛으로 보듬으며 사실적으로 표현했습니다. 그의 불세출의 명작 '만종'(1859)은 원래 죽은 아기를 위해 기도하는 모습을 그린 것이었지요. 그런데 나중에 아기를 감자 바구니로 바꾸어 그림으로써, 멀리서 들리는 교회 종소리에 일을 마친 가난한 농부의 삶과 기도를 경건하게 표현하고 있답니다.

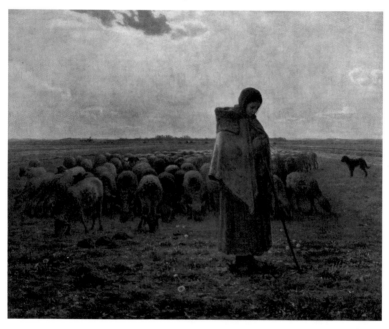

'양치기 소녀와 양떼'(1863), 밀레

위 작품은 양치기 소녀를 그린 것인데요, 석양을 배경으로 힘든 하루 일과를 마치고 두 발과 손을 모아 기도를 하는 양치는 소녀와 양떼를 화폭에 담았습니다. 자연의 경외로움과 노동의 신성함도 표현했지요. 안정된 지평선을 바탕으로 소녀를 중심에 그렸지만, 그녀의 표정과 두 손, 신발 등을 세밀하게 표현하지는 않았답니다. 다만, 그녀의 행색도 누추하고 하루 종일 계속된 노동으로 힘들어 보이면서도, 경건한 그녀의 기도 분위기가 느껴지지요. 그녀의 발 밑 주변에는 그녀와 같이 뜯기고 밟히는 이름없는 풀과 꽃들이 여기 저기 그려져 있습니다.

이는 이전 시대의 엄격한 데생과 밑그림 그리고 완벽한 마무리로 이상적인 대상을 표현했던 고전주의 화법과는 확연히 다르답니다. 먼저 아래의 QR코드로 그림을 보세요. 누구를 그린 것인지 감이 오시는지요? 바로 초상화 '마담 퐁파두르'로 유명한, 프랑스 고전주의의 대가 프랑수아 부셰(1703~1770)가 아카데미 기법으로 그린 양치기 소녀랍니다.

https://blog.naver.com/donham21/222164205976
QR코드를 휴대폰으로 찍어 보세요. 해당 그림을 바로 확인할 수 있습니다.

밀레가 표현한, 삶에 찌들고 노동에 지친 양치기 소녀와는 아예 다른 세상을 그렸지요? 기존에는 양치기도 이렇게 이상적으로 완벽하게 표현되어야만 했던 것을, 밀레는 눈앞의 실물을 살펴보는 것처럼 사실적으로 그렸던 것입니다. 두 그림을 본 관람자의 속마음이 드러나는 대화가 있습니다.

"오, 양치기 소녀의 기도하는 모습이 정말 평화롭네… 성녀의 모습같아!"
"아니, 고작 양치기를 그렸어? 지저분한 계집을 왜 그리냐구~ 참말로

속 불편하군"

"캬~ 잠든 목동 여신이라… 역시, 부셰 선생의 그림은 언제나 신비로워"

혹시 노동자가 전동차에 끼어 사고를 당하거나 빈민에게 기부를 권하는 뉴스가 불편하여 외면하신 적이 있었나요? 비록 우리의 삶이 힘들지만 이 세상은 멋졌으면 좋겠구, 그래서 아름답게 표현되기를 바라는 마음이 우리에겐 있지요. 대중들의 이런 마음을 반영하듯 고전주의 화가들은 아름답지만은 않은 현실을 외면하고, 멋지게 꾸미면서 이상적인 아름다움을 추구해 왔거든요. 그들이 작업실에서 이상적으로 그려왔던 현실의 모습을, 밀레는 자연 속으로 한 걸음 나아가서 평범한 우리 주변의 모습을 화폭에 담았답니다.

'이삭 줍는 사람들'(1857), 밀레

추수 후 땅 위에 떨어진 이삭을 주워 먹는 이들은 하층민 중 가장 어려운 사람들이었습니다. 위 그림은 그렇게 살아야만 했던 비참한 극빈층 여인의 모습을 그린 작품이랍니다. 밀레는 이 가여운 사람들을 그리면서도 이들을 경건한 구도자의 모습으로 받아들이고 표현했습니다.

즉 그들의 왼쪽 머리 위로부터 찬란한 금빛을 비춰줌으로써 그들을 숭고하게 그린 것이지요. 추수 후에 땅에 떨어진 이삭을 깊숙이 허리 굽혀 줍는 아낙들. 구도상으로도 안정적이고 조화를 이루는 이 그림 속에서, 그들의 모습은 마치 신의 뜻에 따라 묵묵히 자신의 소임을 다하는 사도의 모습처럼 경건하기까지 합니다.

밀레는 당시 만연한 신분별 빈부격차에 대한 사회고발도 잊지 않았습니다. 이삭 줍는 아낙들 뒤로, 저~ 멀리 곡식더미가 하늘을 찌를 듯이 쌓여 있고 수많은 인부들이 일하고 있습니다. 오른쪽에는 지주의 집사로 보이는 사람이 말을 탄 채 그들을 감시하고 있구요. 그의 지시에 따라 수확물을 마차로 옮기는 장면도 보이는데, 감시자의 뒤로는 그것들을 꽉 채울 커다란 창고가 줄지어 서 있답니다. 이런 격차는 신의 뜻에 반하는 것이겠지요. 그가 아낙들의 두건과 옷 색깔에 자유, 평등 그리고 인간애를 뜻하는 삼색 즉 파랑, 흰색 그리고 빨강을 칠한 것은, 세상이 조금 더 따뜻해지기를 바라는 그의 기원을 담은 것이라고도 볼 수 있답니다.

밀레는 인상주의를 연 모네(1840~1926)와, 특히 반 고흐(1853~1890)와 같은 후기 인상주의 화가들에게 큰 영향을 주었습니다. 반 고흐는 밀레의 '씨 뿌리는 사람'을 같은 제목으로 그렸구요, 밀레의 '한낮의 휴식'(1866)도 거의 그대로 방향만 바꾸어 모사할 정도였으니까요.

https://blog.naver.com/donham21/222164219253
QR코드를 휴대폰으로 찍어보세요. 해당 그림을 바로 확인할 수 있습니다.

#2 이성도 감정도 제거하고 자연 그대로를 그린 자연주의

자연주의Naturalism는 자연 그대로의 모습으로 사물이나 풍경을 묘사한 화풍이 특징인 미술을 말합니다. 자연주의 화가들은, 엄격한 기준에 맞추어 신화와 역사를 교훈적이고 이성적으로 그릴 것을 고집했던 고전주의를 배척했답니다. 동시에 화려한 색채로 개인의 격한 감성을 이입하려 했던 낭만주의도 거부했지요. 그들은 '있는 그대로의 자연'을 그렸습니다. 직접 자연으로 달려가 자연과 교감하며 사실적인 풍경을 화폭에 담았지요.

그들이 모여든 곳은 프랑수아 1세(1494~1547)가 짓고 이탈리아 화가를 불러모아◆ 화려하게 장식한 퐁텐블로 왕궁이 있던 파리 동남쪽의 아름다운 숲 바르비종이었어요.

그 당시의 프랑스 회화는, 엄격한 고전주의 화풍이 지배했던 프랑스의 아카데미 영향으로 주제도 그리스·로마 신화나 영웅담을 담은 역사화 또는 성서에 기초한 종교화 등이었답니다. 화가로서의 출세길이자 로마 유학의 포상이 주어지는 '로마대상' 살롱전의 작품 평가와 선정 기준도 그랬기에, 화가들은 당연히 그런 주제를 엄격한 기준에 맞추어 이상적으로 그려야 했지요.

그들의 그림에서 풍경은 배경으로만 필요했고 또 제한적으로 그려졌습니다. 풍경 그 자체는 아무 의미가 없다고 생각했지요. 푸생(1594~1665)이나 클로드 로랭(1600~1682) 같은 고전화가는 자연도 서사적이며 영웅적으로 상상하며 만들어서 그렸으니까요.

◆ 레오나르도 다 빈치도 이때 왕의 초대를 받아 프랑스로 넘어 간 화가 중 한 사람이었고 이때 가져간 '모나리자'를 프랑수아 1세에게 선물했으며, 왕의 품에서 숨졌다고 전해집니다.

그런데, 19세기 중반에 이르러 자연주의 화가들은 자연 속에 들어가서 나무와 풀, 호수와 냇물 등을 관찰하고 그 모습을 사실적으로 그리기 시작합니다. 물감 때문에 마무리는 화실에서 해야 했지만, 그들은 사람들에게 제대로 인정받지도 못하는 장르인 풍경화를 그리는 일에 몰두하지요. 그들은 자연 속에 인류의 가치가 녹아 있으며, 자연미自然美가 예술의 원천이라고 믿었답니다. 자연주의 미술의 특징에도 바로 이런 정신이 녹아 있답니다.

바르비종 숲을 근거지 삼아 자연과 숲 풍경을 '있는 그대로' 그린 이들을 '바르비종파'라고 부르기도 하는데, 코로(1796~1875)와 테오도르 루소(1812~1867), 그리고 밀레가 유명합니다. 자연주의는 세밀한 부분까지 매우 정확하게 그리려 애썼으며 대상을 있는 그대로 묘사한다는 점에서는 자연스레 사실주의와 통하기도 합니다. 동시에 야외에서 자연을 수없이 스케치하다 보니 비가 오거나 해가 뜨고 지는 자연현상의 변화에도 영향을 많이 받지 않았겠어요? 자연 속에서 대상을 관찰하고 그린 자연주의는, 야외에서 빛에 의해 수시로 변하는 '순간의 인상'을 잡아내고자 했던 인상주의에도 영향을 끼치게 되지요.

피에트로 마스카니　　　　　　　귀스타브 쿠르베

7장 쿠르베와 함께,
마스카니의 〈카발레리아 루스티카나〉

주요등장인물

산투차	시칠리아 시골처녀	소프라노
투리두	실연을 새로운 사랑으로 잊는다. 산투차의 애인	테너
롤라	투리두의 옛 애인, 현 알피오 아내	메조소프라노
알피오	마부, 롤라의 남편	바리톤
루치아	투리두의 모친	알토, 메조소프라노

원작 : 조반니 베르가의 동명 희곡

1절 : 시칠리아 해변의 파도만큼 거친 사랑

요즘 군대에서는 평일에도 외출, 외박이 가능하고 일과 후에는 휴대폰도 사용할 수 있다고 합니다. 그런데, 불과 얼마 전까지만 해도 병사들은 전화를 하기 어려웠답니다. 1년에 한 번 뿐인 휴가 외에는 병영 내에서만 생활해야 했고 철저히 통제를 받았기 때문이지요. 입대 전 뜨거운 사랑을 나누던 연인 사이라 하더라도 '몸이 멀어지면 마음도 멀어진다'는 말이 있듯이, 군대 간 사이에(예전엔 3년이라 꽤 길었답니다) 여자가 변심하는 일이

다반사였답니다. '고무신 거꾸로 신는다'는 말이 바로 그래서 나왔지요.

피에트로 마스카니Pietro Mascagni(1863~1945)가 1890년 로마 콘스탄치 극장에서 발표한 〈카발레리아 루스티카나〉는 '촌스러운 기사'란 뜻이랍니다. 군대 간 사이 고무신을 거꾸로 신어버렸던 옛 애인과 다시 은밀한 관계를 유지하던 남자가, 새로 사귄 여자에게는 죽기 직전에야 기사 노릇 하듯 걱정해 준다는 내용의 단막오페라입니다.

코발트 빛깔의 푸른 지중해 위로 넘실대는 파도와 시칠리아의 강렬한 태양에 오렌지가 붉게 익어가는 정경을 담은 듯한 이 오페라는 조용한 합창과 서정적이면서 목가적인 간주곡, 가슴 아린 격정의 아리아 등을 품고 있답니다.

특히 부활절을 배경으로 하고 있는 이 오페라는 종교적 엄숙함을 담은 고요한 선율이 흐르다가도 치열한 남녀 간의 긴장감과 처절한 분노 그리고 애잔한 연민의 정을 들려주고는 번개치듯 순식간에 음악이 끝납니다. 피날레에 일반적으로 있기 마련인 아리아나 중창, 합창 등 어떤 노래도 없이, 날카로운 칼날이 번쩍이는 듯한 여인의 절규로 마무리되지요.

〈카발레리아 루스티카나〉는 프랑스 자연주의의 영향을 받아 시작된 '베리스모(사실주의)' 오페라의 효시로서, 오페라 역사에서 중요한 작품이에요. 베리스모 계열의 작품은, 기존의 오페라처럼 신이나 영웅들의 영웅담이나 아름다운 사랑을 노래하지 않았습니다. 그보다는 우리 주위에서 쉽게 볼 수 있는 평범한 사람들의 불륜과 음모, 살인 등 무거운 소재를 주로 다루고 있지요.

〈카발레리아 루스티카나〉는 초연 이후 기존의 식상한 오페라에 질린 관객에게 주목을 받았고, 전 유럽에서 인기가 폭발하면서 베리스모 오페라의 대표 작품이 되었지요. 이후 10여 년 간 레온카발로의 〈팔리아치〉, 푸치니의 〈외투〉 등 베리스모 오페라가 유행하였습니다.

법률가가 되기를 원했던 부친의 권유에도 불구하고 음악을 공부한 작곡가 마스카니는 만 25세 때 유명한 악보 출판사의 단막오페라 공모전에 응모하게 됩니다. 이때 1등 당선된 작품이 바로 <카발레리아 루스티카나>였으며, 그는 이 작품 하나만으로도 오페라 역사에 이름을 남기게 되었습니다.

2절 : 주요등장인물

산투차는 외로운 여인입니다. 차라리 몰랐으면 더 좋았을 사실, 자신의 연인인 투리두가 온전히 자기의 남자가 아니라 옛 애인을 만나고 있음을 알게 되었지요. 투리두를 너무나 사랑하지만, 여전히 옛사랑을 만나는 그 때문에 고통 받고 괴로워합니다. 결국 순간의 화풀이는 돌이킬 수 없는 비극을 불러오게 되네요.

투리두는 군대 다녀오는 사이 결혼해버린 옛사랑에 연연합니다. 이미 결혼까지 했다면 잊어야 할 텐데 말이죠. 참, 질기기도 한 것이 '사랑'이란 이름의 인연 아닌가요? 자신에게 매달리는 산투차를 냉정하게 밀치고 옛 애인 롤라에게 달려가지만, 죽음 직전에는 산투차를 걱정합니다.

롤라는 예쁘고 매력적이면서 현실적인 여자입니다. 애인이 군대간 사이 일없이 기다리고 있지는 않습니다. 강한 남성성을 보이는 마부와 결혼하지요. 투리두가 군대를 마치고 돌아오자 또 그와 못다한 감정을 나누는 중입니다.

알피오는 롤라의 남편이며 그녀를 사랑합니다. 그는 마차를 끌고 여기저기 다니는 마부이기에 가정을 잘 돌보기에는 한계도 있습니다. 그럼에도 사랑하는 부인 주위를 맴도는 투리두를 용서할 수는 없습니다.

루치아는 투리두의 어머니이며 선술집을 합니다. 많은 어머니가 그렇듯이 무조건 아들 편입니다. 아들이 잘못하고 있는 줄을 알면서도, 아들의 여자가 뭐라 따지는 것은 싫지요.

3절 : 오페라 속으로

오렌지 향기는 바람에 날리고

우아한 하프 선율이 깔리며 목가적인 전주곡이 점차 고조되면, 막 뒤에서 투리두가 은밀한 그의 사랑을 노래하는 아리아 '*시칠리아나O lola ch'ai di latti di cammisa*'가 들려옵니다. 눈부신 피부와 앵두 같은 입술 등 애인 롤라를 찬미하며, 그녀가 없다면 천국도 사양하겠다는 일탈의 노래지만, 테너의 시원한 고음과 함께 하는 멋진 음악이지요.

시칠리아 주도 팔레르모 시내의 오렌지나무 사진 : 한형철

막이 오르면 시칠리아의 평범하지만 평화로운 아침, 시골 마을에 교회 종소리가 울려 퍼집니다. 마침 부활절이랍니다. 마을 사람들이 교회를 가며 침이 고일 듯 새콤한 '오렌지 향기는 바람에 날리고'를 합창합니다. 부드러운 계절과 아름다운 사랑을 찬미하며 신께 감사하는 멋진 선율의 노래인데, 많이들 들어보셨을 거에요.

오렌지 향기는 바람에 날리고
꽃잎은 사면에 푸르러
활짝 피어있는 꽃 속에서
새들이 흥겹게 노래한다.
아름다운 사랑이 피어나는 계절에
부드러운 노래가
정답게 속삭인다…

https://youtu.be/pge7A4Ne60c
QR코드를 휴대폰으로 찍어 보세요. 해당 동영상을 바로 확인할 수 있습니다.

문득, 콘트라베이스의 어두운 선율이 바닥에 울렁울렁대듯 연주하며 산투차의 마음을 드러내줍니다. 그녀는 선술집의 시어미 루치아에게 가서 투리두가 어디 있는지를 묻습니다. 시어미는 아들이 술 사러 멀리 갔다고 둘러대지만, 산투차는 어젯밤에 마을에서 그를 본 사람이 있다며 추궁하지요. 시어미는 당황하고, 산투차는 버림받은 여자라고 자책합니다.

이때 힘찬 말소리와 함께 알피오가 등장하며 바리톤의 씩씩한 마부의 노래인 '말은 땅을 박차고'를 부릅니다. 힘찬 마부생활과 아름다운 아내 롤라에 대한 사랑을 노래하는 거지요. 알피오가 술을 주문하자 루치아는

술이 떨어져서 투리두가 술을 사러 멀리 갔다고 하는데, 알피오는 새벽에 그를 마을에서 보았다고 하는 게 아닙니까? 루치아가 대꾸하려는 것을 산투차가 급히 말을 가로막습니다.

https://youtu.be/QgXWdwXvRo8
QR코드를 휴대폰으로 찍어 보세요. 해당 동영상을 바로 확인할 수 있습니다.

그 사이 교회에서 부활절을 찬양하는 합창 '할렐루야' 가 들려오고 모여있던 모든 사람들은 합창에 맞춰 경건하게 기도를 드리지요. 산투차도 기도 찬송을 경건하면서도 한편으론 안타깝게 부른답니다. 축복받아야 할 부활절 아침인데, 투리두가 아직 그녀 곁에 없기 때문이겠지요.

루치아와 산투차 단둘이 남게 되자, 루치아는 알피오에게 왜 대꾸를 못하게 했는지 묻습니다. 산투차는 아리아 *'어머니도 아시다시피'* 를 부르며 답하지요. 투리두가 롤라를 몰래 다시 만나기 시작한 것을 자신이 눈치챘으며, 알피오까지 알게 되면 투리두가 곤란해질 거라고요. 이 아리아를 절망적으로 부르고 산투차가 시어머니에게 기도해줄 것을 호소하자, 루치아는 건성으로 그녀를 위해 기도해 줍니다.

https://youtu.be/hs4BlQgkELc
QR코드를 휴대폰으로 찍어 보세요. 해당 동영상을 바로 확인할 수 있습니다.

드디어 투리두를 만나자 산투차는 지난밤 어디에 갔었는지를 캐묻고, 두 사람은 언쟁을 벌입니다. 산투차는 투리두를 다그치지요. 그녀의 그런 행동을 구속으로 받아들이며 산투차를 귀찮아 하는 투리두. 베리스모 오페라 특유의 비극을 예고하듯, 그들의 분위기는 점점 불안해져 갑니다. 이

때 '그'를 찬미하는 밝은 노래를 부르며 롤라가 나타나자, 산투차가 그녀와 신경전을 벌입니다.

투리두는 그런 산투차의 행동을 비난하며 롤라가 있는 교회로 갑니다. 자기와 있어달라고 눈물로 애원하는 산투차를 모질게 밀치면서 말이에요. 비탄에 빠진 산투차는 바닥에 쓰러져 그에게 저주를 퍼붓는데, 아뿔싸! 마침 알피오가 나타납니다. 질투의 화신이 된 그녀는 두 사람의 불륜을 그에게 말해 버리지요. 알피오가 복수를 외치며 달려가자, 그제서야 산투차는 자신의 경솔함을 깨닫고 두려워합니다. 이제 비극을 막을 수 없게 되어 버렸답니다. 클라이맥스로 치닫는 오케스트레이션에 관객도 흥분되어 긴장을 감출 수 없게 되지요.

이 흥분을 가라앉히려는 듯이 두 개의 하프가 리드하며 목가적이고 서정적인 현악이 연주되는 '간주곡'이 흐릅니다. 오페라 <카르멘>의 3막 간주곡과 비견할 만큼 유명한 곡이지요. 마치 이탈리아 영화의 한 장면을 보는 것 같이 오렌지 향기 넘치는 시칠리아의 자연이 떠오르기도 합니다. <대부3> 등 많은 영화와 드라마 또는 CF에 사용되었는데, 경건하면서 동시에 앞으로 벌어질 파국으로 인도하는, 가슴 시리도록 슬프기도 한 음악이에요. 명곡 중의 명곡이랍니다.

https://youtu.be/BIQ2D6AIys8
QR코드를 휴대폰으로 찍어 보세요. 해당 동영상을 바로 확인할 수 있습니다.

부활절 미사가 끝나고 마을사람들이 모여 술을 마시며 축배의 노래를 흥겹게 부르고 있는데, 아내의 불륜을 알게 된 알피오가 상기된 표정으로 나타납니다. 그에게 투리두가 술을 권하지만 알피오는 잔을 내치지요. 분위기가 험악해지고 결국 시칠리아 전통대로 투리두가 알피오의 오른쪽 귀

를 깨물어 결투를 신청합니다.

어머니! 이 와인은 독하네요.
너무 마셔서 취해버렸어요.
바람 쐬러 나가야겠어요.
그치만 나가기 전에 저를 축복해 주세요…
내가 만약 돌아오지 않으면
산투차의 어머니가 되어주세요.
나와 결혼을 약속한 산투차를요.

https://youtu.be/LEoAS-NdMJU

QR코드를 휴대폰으로 찍어 보세요. 해당 동영상을 바로 확인할 수 있습니다.

결투를 앞두고 죽음을 예감한 투리두는 어머니에게 최후의 아리아 '*어 머니, 이 와인은 독하네요*'를 부릅니다. 죽음을 앞둔 그가 느끼는 불안감 그리고 산투차에 대한 연민 등이 잘 나타난 애틋한 노래지요.

어머니에게 산투차를 당부하며 마지막 키스를 하고 투리두가 나가자 비장한 음악이 흐르고, 이내 여자의 비명소리가 하늘을 찌르고 산투차가 절규하며 막이 떨어집니다.

"투리두가 죽었다!"

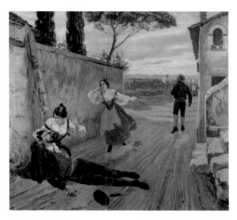

"투리두가 죽었다!"　　　　　사진 : 위키미디어커먼스

작곡가 마스카니는 이 오페라 단 한 편으로 오페라 역사에 길이 남은 행운의 사나이였어요. 그 뒤에 로마 음악원장을 지내는 등 유명세를 날렸으나 사람 일은 한 치 앞을 모르는 거랍니다. 전쟁 중 무솔리니 독재정권에 협력했다는 이유로, 2차 세계대전 후에 전 재산을 몰수 당하고 암울하게 살다가 1945년 로마에서 쓸쓸히 세상을 떠났습니다. 우리네 인생이 "거기서 거기"이지만, 마스카니는 자신의 최고 히트작의 주인공 '투리두' 처럼 허무하게 인생을 마친 것이지요.

〈카발레리아 루스티카나〉의 배경인 아름다운 섬 시칠리아는 이탈리아의 여러 지역 중에서도 특히 자연환경이 거칠고 지리적 여건상 여러 세력이 지배해 온 전쟁과 착취의 땅이었지요. 그런 역사를 겪다 보니 믿을 것은 '패밀리' 뿐! 그래서 가족이 피해를 당하거나 명예를 훼손당하면 서로 힘을 합쳐 끝장복수를 하게 되었지요. 그것이 안으로는 뜨거운 가족애를, 밖으로는 피의 복수를 보여주는 마피아의 상징이 되었고, 시칠리아는 그들의 본거지가 되었다고 합니다.

외세에 휘둘리면서 자신과 가족의 목숨을 부지해야 했던 처절한 곳인 시칠리아를 배경으로 한 오페라 작품! 비극마저도 아름답게 표현하여 시대를 미화하곤 했던 당시의 오페라 무대에서 작곡가 마스카니는 평범한 사람들의 격정과 애욕까지 날 것 그대로 드러낸 베리스모 오페라를 만들어 냈습니다.

로즈먼 브릿지
우리 주변을 표현한 시대, 베리스모

　베리스모(사실주의)란 19세기 후반기에 이탈리아에서 유행한 예술사조입니다. 꾸미고 다듬고 완벽하게 마무리하는 기존의 아카데믹한 고정 관념을 타파하고, 우리 주변의 평범한 삶을 있는 그대로 표현하고자 했답니다.

　사실 16세기말 메디치 가의 후원을 받은 피렌체의 예술가 모임에서 그리스의 비극을 되살리고자 오페라를 만들었거든요. 이후의 오페라는 전통적으로 신화와 영웅적 이야기를 소재로 왕과 귀족, 나아가 부르주아들의 구미에 맞는 꿈과 사랑을 아름답고 이상적으로 표현해왔지요.

　그런데, 프랑스 혁명 후, 그리고 산업혁명을 거치면서 사람들은 사회가 오페라에서 보여주는 것처럼 그리 아름답지만은 않다는 인식을 하게 됩니다. 언제나 시대를 앞서고 그 변화를 리드했던 예술계에서, 또다시 새로운 방향을 모색하고 변화된 형태의 작품을 선보이게 되지요. 아름다운 이상을 추구하던 오페라가 이제는 주변에서 쉽게 볼 수 있는 현실 세계를 다루면서, 기존의 통념을 뒤집은 혁신적인 시도를 합니다. 주제도 아름다운 희생과 그에 따른 숭고한 사랑이 아니라, 불륜과 어긋난 사랑으로 인한 살인 등 무거운 소재를 다루면서 인간의 본능과 본성을 파헤치는 거지요.

　사실주의 오페라의 대표작인 〈카발레리아 루스티카나〉는 음악적으로는 서정적이고 아름다운 선율을 이어가면서도 강렬한 격정과 긴장을 비극적으로 대비시킵니다. 이제, 비극적인 장면에서마저도 감동과 아름다움을 보여주던 이전의 오페라는 찾을 수 없는 거지요. 산투차나 투리두의 아리아를 보아도, 시적인 표현 없이 직설적이며 꾸밈 없이 뱉어내거든요. 섬마을 사람들의 거친 말투도 그대로입니다. 비애감을 극대화하면서도 꾸미지

않은 날것 그대로 보여주고 당혹스럽게 마무리함으로써 관객의 가슴을 할퀴어 버리지요.

회화에서도 이처럼 우리 주변의 평범한 사람을 그린 사실주의 미술이 미술사에서 중요한 메시지를 던지고 있답니다. 우리를 당황시키기도 하는 화가 쿠르베를 만나러 갑니다.

#1 "천사를 보여주면 그리겠다" 쿠르베

사실주의의 대표 화가는 귀스타브 쿠르베Jean-Désiré Gustave Courbet (1819~1877)입니다. 가난한 농부의 자식으로 태어난 그는 노동으로 얻은 재산만이 정당하다는 이론 등과 함께 무정부주의 사상을 접하기도 합니다. 스스로를 '리얼리스트'라 했던 그는, 신화나 역사 속의 사실을 미화한 신고전주의를 비난하였고, 격한 상상력으로 현실과 괴리된 그림을 표현하려 했던 낭만주의에도 정면으로 대항했지요. 그는 부르주아들에게 착취당하고 있던 노동자의 비참한 현실 속에서 리얼리티를 찾았고, 그런 현실을 자신의 화폭에 담음으로써 예술에 현실을 구현한 리얼리티를 추구했던 것입니다. 살아있는 예술을 만들고 싶었던 것이지요.

그의 이 같은 도전적 자세는 필연적으로 당시 다비드의 뒤를 이은 신고전주의 대가였던 앵그르(1780~1867)와 낭만주의의 대표 들라크루아 (1798~1863) 양측의 반발과 공격을 유발했지요. 이들의 격렬한 대립과 논쟁은, 과연 미술이란 무엇이며 우리의 삶 속에서 현실을 어떻게 표현할 것인가에 대한 문제를 사회에 던지게 되었습니다.

이런 신념으로 미술 작업을 한 그는 1849년에 〈돌 깨는 사람들〉, 다음 해에 〈오르낭의 매장〉을 연달아 발표하여 화단에 충격을 주었답니다.

'돌 깨는 사람들'(1849), 쿠르베

　위 그림은 이미 언급한대로 노동자의 고단한 현실을 '사실 그대로' 전해주고 있습니다. 변변한 장비도 없이 돌을 깨는 그림 속 두 사람 중 한 사람은 나이 어린 아들이에요. 찢기고 헤진 옷과 신발에서 그들의 곤궁한 살림이 짐작되기도 하지요. 끼니는 챙겼는지도 모르게 한 켠에 대충 치워진 식기가 보이는데, 아직도 해야 할 일은 쌓여있답니다. 잠시의 여유도 없이 일해야 하는 이들의 표정은 어둡기만 하고 뒤로 돌아 있거나 모자를 꾹 눌러 쓰고 있지요. 죽어서야 힘겨운 노동의 사슬에서 벗어날 수 있었던 이들에게 희망의 빛은 언제 비춰줄까요?

　그동안 그림의 주인공이었던 귀족과 부르주아를 화폭에서 밀어내고, 당시까지 외면 받아온 사회의 어두운 면이라 할 수 있는 노동자의 비참한 노동 현실을 화폭에 담은 이 작품이 파리 살롱전에 처음 전시되었을 때, 볼품없고 추하다는 악평을 받았답니다. 고된 노동에 시달리며 표정 없는 노동자의 힘겨운 모습과 낡은 옷과 신발 등을 사실적으로 묘사한 이 작품이 당시 파리 신사들에게는 낯설고 추하게 느껴졌던 것이겠지요. 그들은 아

마도 하층민들의 노동을 당연히 여겼을 것이기에, 우아하거나 고상하게 꾸며진 여신 대신에 아랫것들이 일하는 너무나 평범한 상황을 '사실 그대로' 그린 이 화가를 이해할 수 없었을 거예요.

파리 만국박람회를 위한 살롱전에서 그의 대작 '화가의 작업실'(1855)이 낙선하자, 쿠르베는 살롱전이 열린 박람회장 바로 옆에 가건물을 지어 역사상 처음으로 개인전을 개최했답니다. 입구에는 '리얼리즘Realism' 전시장이라고 붙여 놓았구요. 박람회에 온 관람객들은 박람회장 옆에 붙은 이 개인전시장도 자연스레 줄지어 많이들 돌아보았지요.

'오르낭의 매장'(1850), 쿠르베

'오르낭의 매장'은 47명이 등장하는 인간 군상들에 대한 그림이라고도 할 수 있는데, 화가의 고향인 한 시골마을에서 벌어진 장례식 장면을 묘사한 것입니다. 가로 668㎝, 세로 311.5㎝인 어마어마한 대작이지요. 쿠르베가 이렇게 커다란 그림을 그렸다는 소식을 들은 파리 신사들은 이렇게 혀를 차며 이야기 했을 거예요.

"쿠르베가 그렇게 크게 장례식 장면을 그렸다고? 오, 그곳의 영주가 돌아가셨나 보군"

"아니라고? 그럼 그 마을 출신의 대단한 추기경이 돌아가셨나 보지…"

"그것도 아니야? 세상에 별일이 다 있군. 시골 노인 장례식 그림에 귀한 물감을 그렇게 많이 쓰다니… 쿠르베란 화가는 정신 나간 미친x이 틀림없어!"

이 그림은 고귀한 신분의 위인을 그린 것도 아니고, 화려하고 아름다운 모습으로 그린 것도 아니랍니다. 그저 마을의 한 어르신이 돌아가셨고, 그 평범한 사람들의 차분한 장례식 모습이지요. 이를테면, 미술에 민주주의가 등장했다고나 할까요!

매장되는 사람이 누구이며 그의 영혼은 어떻게 구원받는지 등을 고상하고 이상적으로 표현하는 대신, 단순하게, 마을공동체의 사건이라 할 사건(매장)을 그저 세세하게 그린 것뿐입니다. 배경도 푸생(1594~1665)이나 부셰(1703~1770)의 그림에서처럼 멋지고 이상적으로 만들어 그리지 않았지요. 그저 있는 배경 그대로 단조롭게 바위산을 그렸을 뿐입니다. 성화나 역사화에서나 사용하던 큰 캔버스에 그린 특별할 것 없는 장례장면은 당시에 파리 비평가는 물론 일반 관람객에게도 충격적인 작품이었던 것이지요.

그는 "천사가 있다면 눈앞에 데리고 오라, 그러면 그리겠다"며 눈앞에 있는 대상을 보이는 그대로, 작가의 주관을 배제한 채 그릴 것을 강력히 주장하였습니다. 장엄하고 아름답게 꾸민 그림 대신에 현실 그대로의 모습을 철저히 드러내려는 신념이 확고했던 그는 다소 지나친 장면도 그렸습니다. '세상의 기원'(1866) 과 같이 극단적으로 사실적인 묘사도 하였던 것이지요.

이 그림이 전시된 날 저녁, 파리의 카페에선 몇 명의 점잖은 신사들이 술잔을 기울이며 소곤댑니다.

"이봐, 그 작품 봤어?"
"뭘?"
"글쎄, 쿠르베란 화가가 누드화를 그렸는데, 참 거시기 해, 거시기…"

이야기를 전해들은 그 신사는 밤새 그림을 궁금해하다가 아침 일찍 전시장으로 달려 갔을지도 모를 일이지요.

몇 년 전에는 이 작품을 배경으로 벌어진 '기원의 거울'이라는 퍼포먼스가 화제가 되기도 했답니다. 브뤼셀에서 활동중인 공연예술가인 로베르티스Deborah De Robertis(1984~)의 행위예술이 위 작품 앞에서 벌어져, 예술과 외설의 경계에 대해 논란이 일기도 했었지요. 해당 동영상은 유튜브에서 성인인증 후 확인할 수 있답니다.

혁명정부인 파리코뮌에 참가할 정도로 정치사회에도 적극적이었던 쿠르베는 예술가로서 자부심이 대단했다고 합니다. 예술가로서 자산가의 후원을 받는 것도 당연하게 여겼지요. 자신의 후원자를 방문하는 장면을 그린 '안녕하세요 쿠르베씨'(1854)에는 이런 그의 당당한 모습이 잘 표현되어 있습니다.

당시의 화가는 귀족이나 돈 많은 부르주아 등으로부터 주문을 받거나 그려 놓은 그림을 팔아서 생계를 유지했답니다. 요즘식으로 말하자면, 돈을 지불하는 후원자는 '갑'이요, 그림을 팔아야 하는 화가는 '을'인 상황이라 할 수 있지요. 허나, 쿠르베는 그런 것에 연연하지 않았답니다. 언제나 당당했지요.

위 QR에 연결된 그림을 보면, 쿠르베가 주문을 받고 찾아가자 그를 존경하고 아낀 후원자께서 친히 그를 맞이하러 나왔답니다. 후원자는 정중하게 모자를 벗고 그를 맞이하고 있으며, 옆의 시종도 공손히 쿠르베에게 예의를 표합니다. 심지어 데리고 나온 개도 낯선 이를 처음 만나건만, 짖는 대신 꼬리를 내리고 얌전히 있지요.

재미있는 장면은 바로 쿠르베 자신의 모습입니다. 각종 화구를 배낭에 가득 메고 평범한 지팡이를 소지한 채 먼 길을 신발이 닳도록 그를 찾아간 형편임에도, 전혀 비굴하지 않습니다. 오히려 당당하게 수염을 치켜들고 빳빳하게 인사를 받고 있는 것으로 그렸거든요!

#2 미화하지 않고 일상을 그린 사실주의

사실주의Realism는 '자연을 있는 그대로' 그리는 자연주의에서 한걸음 더 나아간 미술이랍니다. 단순히 자연을 세밀하게 묘사하는 것이 아니라, 우리 주위의 '일상을 있는 그대로' 묘사한 것이라고 간단히 말할 수 있지요. 대상을 아름답게 포장하거나 작가의 생각이나 주관을 이입하려는 것을 배제하였답니다.

유럽, 그리고 프랑스에서는 18세기부터 시작된 기술의 혁신과 산업혁명, 그에 따른 경제발전 등 격변의 시기를 거치면서 농민들이 도시로 몰려들게 됩니다. 마치 계속 움직여야만 숨을 쉬고 살 수 있는 참치의 운명처럼, 도시로 밀려 온 그들은 쉼 없이 일해야만 하루하루 연명을 하는 도시

빈민이나 하층 노동자로 전락하지요. 반면에 자본가는 더욱 부유해졌으므로 결국 빈부격차가 심해지게 되고, 이런 시대 분위기의 영향을 받은 당시의 프랑스 사실주의 화가는 자연스럽게 자기 주변의 대상을 있는 그대로 그리게 됩니다.

프랑스에서 사실주의는 19세기 중엽에 미술 분야에서 시작되었습니다. 화가들은 성직자나 귀족 또는 부르주아 등 특별한 사람이 아닌 다양한 모습을 그리기 시작했지요. 그동안 전혀 회화의 대상으로 취급되지 않았던 우리 주변의 평범한 사람들의 모습을 말이에요. 특히 하층민의 고단한 일상, 자본의 노예가 된 노동자의 가혹한 실체 등을 사실적으로 그렸답니다.

그리고 드디어 평민과 노동자 등을 그린 쿠르베가 등장하면서, 예술로서의 회화와 현실의 삶에 '리얼리티'라는 화두가 사회에 던져지고, 당시 미술계는 충격을 받게 됩니다.

그림을 그리는 목적에 대해 근본적인 화두를 던지며 그때까지의 화풍을 돌아 볼 계기를 만들었던 사실주의 미술의 의미는 크다고 할 수 있습니다. 하지만 그림의 대상을 온전히 사실 그대로만 그리려 했던 이러한 시도는 안타깝게도 이내 사라지게 된답니다. 바로 사진기의 출현 때문이지요. 사용하기 편한 사진기가 보급되면서 사실주의는 급속히 그 영향력이 사라지고, 이제 화가는 무엇을, 어떻게 그릴 것인가에 대해 심각한 고민에 빠지게 됩니다. 그리고 마침내 사진기가 할 수 없는 그림, 바로 인상주의 미술이 나타나게 됩니다.

자코모 푸치니

빈센트 반 고흐

8장 반 고흐와 함께, 푸치니의 〈토스카〉

주요등장인물

토스카	감각적인 그리고 자존심 강한 오페라 가수	소프라노
카바라도시	감성적인 화가, 토스카의 연인	테너
스카르피아	(로마 공화국의)치안 총수	바리톤
안젤로티	카바라도시의 친구	베이스

원작 : 빅토리앵 사르두의 동명 희곡

1절 : 사랑을 위협하는 권력에 대한 반격

사랑을 하는 연인들에게는 여러 가지 위협 요소가 있답니다. 서로에 대한 익숙함으로 인한 습관적 무관심일 수도 있고, 서로를 구속하는 것이 사랑이라 믿는 것에 대한 인식 차이가 있을 수도 있겠지요. 한편, 만약 한 여자를 차지하기 위해 그녀와 연인을 이간질시키고 연인의 목숨을 담보로 여인을 압박하여 강제로 욕보이려는 간교한 자가 있다면, 당신은 어떤 선택을 하게 될까요?

1900년 자코모 푸치니(1858~1924)가 발표한 〈토스카〉는 혼돈의 시기인 1800년 당시의 로마가 배경인 작품으로, 젊은 여인을 위협하며 육체를 탐

하는 파렴치한 인물에 의해 비극을 맞이하는 커플을 다룬 오페라랍니다. 10여편의 오페라를 작곡한 푸치니가 그의 조국 이탈리아를 배경으로 만든 단 두 작품 중의 하나이지요.(다른 하나는, 기억나시지요? 피렌체를 배경으로 한 <잔니 스키키>입니다)

이미 프랑스 작가 빅토리앵 사르두의 동명 연극이 파리에서 대히트를 친 뒤였거든요. 그래서 <라 보엠>으로 성공한 푸치니의 이 오페라도 기대 속에 초연되었답니다. 탄탄한 연극 구성을 베이스로, 여러분도 잘 아시는 '예술에 살고 사랑에 살고'와 '별은 빛나고' 등 아름다운 아리아와 빛나는 이중창이 흐르는 이 비극 오페라는 역시나 대성공을 거두었답니다. 지금까지도 열렬한 관객의 사랑은 계속되고 있구요.

2절 : 주요등장인물

토스카는 감각적이며 자존감 강한 유명 오페라 가수입니다. 카바라도시와도 순수하다기보다는 다소 끈적한 사랑을 노래하지요. 또한 질투가 많아 연인을 쉬이 의심합니다.

카바라도시는 로마 대형 성당의 벽화를 그릴 정도로 잘 나가는 화가입니다. 친구를 지키기 위해 자신을 희생하는 의인이지요. 끔찍한 고문을 당하면서도 흔들리지 않는데, 그렇다고 투사까지는 아니랍니다.

스카르피아는 공화정에 반대하는 보수파의 측근으로, 로마의 치안 총수입니다. 탐욕에 사로잡힌, 성공지향적이며 잔인하고 비도덕적인 인물이지요. 세상을 선과 악으로 양분하고, 자신을 지지하지 않으면 모두를 적으로 몰아 제거하려 하는 악의 화신입니다. 목적을 달성하기 위해서라면 뼈와 살 속에 들어있는 정보를 캐기 위해 피가 튀는 고문도 서슴지 않지요.

안젤로티는 공화정 추종자입니다. 갇혀있던 감옥에서 탈옥 후, 후작부인인 여동생의 도움을 받아 탈출하고자 성당으로 피신해 옵니다.

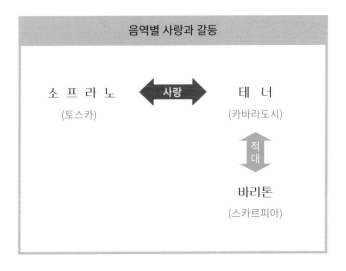

3절 : 오페라 속으로

#1막 (우리 사랑의 시련은)

막이 오르면 카바라도시가 벽화로 마리아 초상화를 그리고 있는데, 애인인 토스카의 작은 초상화를 꺼내 들고 그녀와 벽화 속의 여인을 비교하는 아리아 '*오묘한 조화*'를 부릅니다. 토스카에 대한 사랑을 노래하며, 그는 두 여인의 머리와 눈빛을 비교하여 떠올리며 감동스러워 하지요.

https://youtu.be/Iyh7r1uOhM0
QR코드를 휴대폰으로 찍어 보세요. 해당 동영상을 바로 확인할 수 있습니다.

성당지기가 나간 뒤 탈옥한 친구 안젤로티를 카바라도시가 반갑게 만나는데, 토스카가 오는 소리에 카바라도시는 급히 자신의 도시락을 그에게 주며 다시 숨도록 합니다.

토스카가 등장하여 왜 평소와 다르게 성당 문을 잠궜냐며, 다른 여자와 함께 있었던 것은 아니냐고 따지고 드네요. 카바라도시는 그렇지 않다며 그녀를 은근히 보듬어 주고, 토스카는 교태 어린 몸짓으로 이날 밤 공연이 끝나면 별장에 가서 뜨거운 밤을 보내자고 합니다. 두 사람은 달달한 사랑 노래를 뜨거운 몸짓으로 부른답니다.

토스카는 카바리도시가 그리던 벽화의 모델이 너무 예쁘다고 시샘합니다. 혹시 그녀를 사귀고 있는지 의심하지요. 카바라도시는 그녀가 성당에 기도하러 오는 신도일 뿐이라며 서둘러 그녀를 보내려 하고, 토스카는 그래도 기분 나쁘다며 그림을 수정하라고 투정부리며 돌아갑니다. 카바라도시는 안젤로티를 자신의 별장에 숨겨주려 함께 나갔답니다.

스카르피아가 탈옥범 수색단을 이끌고 나타나 성당을 수색합니다. 안젤로티가 카바라도시의 도움으로 도피한 것을 눈치챈 그는 카바라도시의 애인 토스카의 질투를 유발하는 계책을 번개처럼 설계해 냅니다. 그녀에게 안젤로티가 떨구고 간 후작부인의 부채를 보여주고, 카바라도시가 그 부인과 함께 사라진 것이라며 토스카가 의심하게 만들지요.

토스카는 어쩐지 그의 행동이 이상했다며 스카르피아가 파놓은 함정에 빠집니다. 그녀는 분노하여 눈물까지 흘리며 별장으로 달려가고, 스카르피아는 부하에게 그녀를 뒤쫓게 하지요. 승전을 축하하는 미사가 열리는 경건한 성당에서 신성한 찬송인 '테 데움' 합창을 배경으로, 스카르피아는 덫에 걸린 토스카를 차지할 애욕을 불태웁니다.

내 목표는 두 가지!

반역자 처단도 내 할 일이나
그보다는 그 오만한 여자의 눈빛이
내 품에 안겨 욕정으로 불타는 것을 보고 싶구나
하나는 교수대로
하나는 내 품 안에
토스카여, 너 때문에 천국을 버리노라!

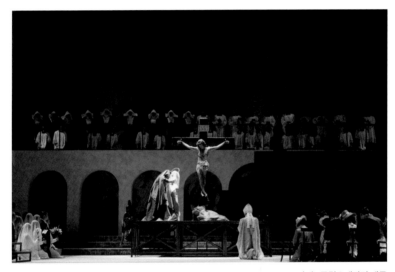

승전을 축하하는 찬송이 울려 퍼지는 성당! 사진 : 국립오페라단 제공

　한때 소란스러웠던 현직 검사 성추행 사건에서, 상사가 후배 검사의 허리와 엉덩이를 만진 장소가 바로 엄숙해야 할 장례식장이었다는 뉴스에 많은 시청자가 더욱 분개했었지요. 그리고 여기, 엄숙한 성당에서 드러낸 스카르피아의 음모와 욕정! 특히나 그는 카바라도시의 목숨을 대가로 토스카의 육체를 거래하려는 추악한 본능을 보여줍니다. 그런 그를 신께서 용서할 리는 없는 일이겠지요.

성스러움과 악의 노래가 클라이맥스를 이루며 1막이 내려집니다.

https://youtu.be/tgWW6o1y9xI
QR코드를 휴대폰으로 찍어 보세요. 해당 동영상을 바로 확인할 수 있습니다.

#2막 (죽었으니 널 용서하마)

막이 오르면, 안젤로티를 은닉시킨 혐의로 카바라도시가 끌려오고, 스카르피아는 안젤로티의 행방을 추궁하다가 토스카가 들어오자 그를 고문하도록 지시합니다. 애인이 고문을 받는 비명소리가 들려오는 상황에서 그녀는 어떻게 해야 하나요? 사실을 모른다면 몰라도, 알고 있는 것을 끝내 감추기는 너무나 힘들겠지요. 결국 토스카는 안젤로티가 숨은 곳을 실토합니다.

그 대가로 애인을 만나게 해달라는 토스카의 요구에 따라 피범벅이 된 카바라도시가 끌려오고 토스카가 그를 위무해 줍니다. 그러던 차에, 승리하던 로마연합군이 마렝고에서 나폴레옹에게 대패했다는 소식이 전해집니다. 이에 카바라도시가 '공화정 만세'를 부르며 환호하고, 이에 분노한 스카르피아는 그에게 사형집행 처분을 내림으로써 다시 감옥에 투옥되지요.

이제 방 안에는 토스카와 스카르피아만 남았습니다. 카바라도시를 살리려는 토스카와 그녀를 탐하는 스카르피아의 야욕이 부딪히는 대화가 치열하게 이어집니다. 토스카는 스카르피아에게 금전을 제공하고 연인을 살려보려 시도하지만, 그가 원하는 것이 돈이 아니라 자신의 육체임을 알아채고는 격렬하게 반항하지요. 그가 끈질기게 압박하는 와중에 밖에서는 사형집행을 알리는 북소리가 들려옵니다.

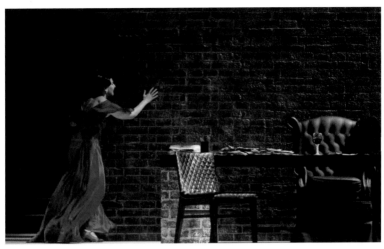

오, 주여! 주님을 따라 열심히 살아왔건만… 왜? 　　　　　　　사진 : 국립오페라단 제공

　　이에 절망적인 토스카는 자신에게 왜 이리 힘든 고통을 주느냐며 한탄하는 아리아 '예술에 살고 사랑에 살고'를 부릅니다. 신께 호소하는 애처로운 그 내용을 볼까요?

　　예술에 살고 사랑에 살고
　　누구에게도 나쁜 일 하지 않았건만
　　불행에 빠진 사람들을 남몰래 도왔건만
　　언제나 깊은 신앙심으로 제단에 기도 드리고
　　언제나 깊은 신앙심으로 꽃을 바쳤건만…
　　이 고통의 시간을 주시다니 왜, 왜
　　주님은 이렇게 갚으십니까!

https://youtu.be/gnqa94oeGfw

QR코드를 휴대폰으로 찍어 보세요. 해당 동영상을 바로 확인할 수 있습니다.

사랑하는 이를 살리기 위해, 결국 토스카는 그에게 굴복하고 말지요. 스카르피아는 카바라도시를 거짓처형하라고 지시하며 토스카를 안심시킵니다.

마침내 치욕의 순간, "이제 넌 내 여자"라며 그녀를 품으려고 달려오는 추악한 스카르피아에게 토스카는 자기 방식의 키스를 강렬하게 보냅니다. 식탁 위의 칼을 그의 가슴에 깊숙이 찔러 넣은 것이지요. "이것이 토스카의 키스다!"라는 그녀의 목소리가 쩌렁쩌렁하게 울립니다. 죽은 그의 손에서 통행증을 빼내고 보니 기가 막힐 일이지요. 죽어있는 고깃덩어리에 불과한 이런 자에게 온 로마가 벌벌 떨었다니! 토스카는 죽은 그를 용서하고, 그의 가슴 위에 십자가를 올려준 뒤 카바라도시에게 달려갑니다.

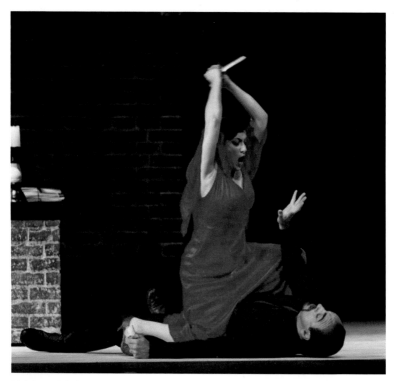

이것이 토스카의 키스! 사진 : 국립오페라단 제공

#3막 (별은 빛나건만, 투신)

막이 오르면 어두운 감옥입니다. 카바라도시는 토스카에게 안부라도 전하고 싶어 간수에게 반지를 뇌물로 주고 마지막 편지를 쓸 기회를 얻습니다. 펜을 집어 들었지만, 머리는 복잡하고 감정이 복받쳐 편지는 써지질 않고 그녀와의 달콤했던 추억만 되살아나네요. 그는 토스카와의 추억을 회상하며 아리아 '별은 빛나고'를 부릅니다. 이 오페라에서 가장 인기 있는 아리아인데, 내용을 볼까요?

별은 빛나고 대지는 향기로운데
정원의 문이 열리고 가벼운 발소리 들렸지
향기로운 그녀가 다가와 내 품에 안겼네
오, 달콤하고 뜨거운 입술
난 떨면서
고운 그녀의 베일을 벗겼네
사랑의 꿈은 이제 영영 사라지고
절망 속에서 나는 죽어가네, 죽어가네
아, 죽게 된 이 생의 귀함을 이제 깨닫네

https://youtu.be/5xzOnoYeLrY
QR코드를 휴대폰으로 찍어 보세요. 해당 동영상을 바로 확인할 수 있습니다.

물론 삶에 대한 애착을 보이고 있지만, 죽음을 앞둔 사람의 노래라고 하기에는 지나치게 관능적이란 생각이 들지 않으세요? 심각한 순간인데, 꽤 야한 장면을 떠올리잖아요. 하기야 유언 같은 아리아니 그가 가장 기억에 남고, 죽을 때까지 잊고 싶지 않은 순간을 노래하는 것이 타당하겠지요.

죽기 전이라고 꼭 정치적으로 강직한 소신이나 남은 연인의 행복을 빌어주어야 하는 것은 아니니까요.

토스카가 감옥으로 찾아와 통행증까지 내보이며, 그에게 완벽한 계획을 설명해줍니다. 거짓으로 사형집행이 있을 것이니 연극 잘 하라고 말이지요. 산탄젤로 성의 옥상에서 사형이 집행됩니다. 군인들이 일제히 사격을 가하고, 카바라도시는 푹~ 쓰러지지요. 토스카는 카바라도시의 죽는 연기가 멋지다고 감탄까지 합니다. 군인들이 모두 사라지자 토스카는 그에게 달려가 연극 끝났으니 어서 도망가자고 하지만, 아뿔사! 애당초 연극 같은 것은 없었습니다. 거짓 처형은 단지 토스카를 갖기 위한 스카르피아의 속임수였을 뿐…

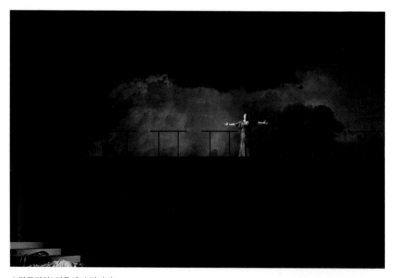

스카르피아! 지옥에서 만나자!

사진 : 국립오페라단 제공

그녀는 자신을 끝까지 속인 스카르피아에게 치를 떨며 울고 분노를 터트리지만, 성 밑에서는 스카르피아가 살해된 것을 안 병사들이 토스카를

잡으러 달려 옵니다. 토스카는 성벽 끝까지 도망갔지만 이제 선택의 여지가 없네요. "스카르피아! 신 앞에서 만나자"를 외치며 그녀는 성벽 아래로 몸을 던지고 맙니다.

https://youtu.be/n6kTmWYIAcw

QR코드를 휴대폰으로 찍어 보세요. 해당 동영상을 바로 확인할 수 있습니다.

스카르피아가 토스카의 연인의 목숨을 볼모로 육체를 농락하려 한 장면처럼, 권력자에 의한 폭력이 우리의 역사 속에서도 그대로 일어났었음을 기억하는 분들이 많습니다. 특히 일제 강점기와 군사독재 시절, 인권에 대한 인식은커녕 자신의 생각을 마음 놓고 이야기할 수도 없었던 그때의 어두운 역사는 우리를 불편하게 합니다. 약자가 꼼짝하지 못할 덫을 파놓고는 생명 또는 자유와 육체를 거래하는, 오페라 장면과 유사한 폭력이 있었음을 우리는 알고 있지요. 아니, 현재에도 우리 사회 어디에선가 그런 '거래'가 음험하게 진행되고 있을지도 모를 일입니다.

토스카는 하나부터 열까지 신의 가르침대로 살아온 여인입니다. 스카르피아를 죽이고도 "죽었으니 널 용서한다"며 십자가를 올려 준 그녀입니다. 그런 그녀가 신의 가르침에 역행하여 스스로를 죽이는 최악의 선택을 합니다. 그녀는 어느 곳, 어떤 신 앞에서 스카르피아를 만났을까요?

오페라에서 이러한 불편한 진실을 다뤘다는 사실이 의외이기도 합니다. 오페라는 대부분 아름다운 사랑이야기이거나 아니면 사랑 때문에 고통 받고 헤어지는 가슴 시린 러브스토리라고 생각했다면 더욱 그렇겠지요. 푸치니의 〈토스카〉는 우리의 불편한 진실을, 그의 아름다운 음악으로 보듬어준 위로의 오페라랍니다.

로즈먼 브릿지
죽음 앞에서, '별'을 그리다

오페라 〈토스카〉에서 카바라도시는 처형당하기 1시간 전, 감옥에서 죽음을 앞두고 애절한 심정으로 마지막 아리아 '별은 빛나고'를 부릅니다. 별을 그리며, 자신에게 가장 아름다운 추억을 떠올리고 삶에 대한 애착도 처연하게 드러냈지요.

시인 윤동주도 가을로 가득 찬 밤하늘을 바라보며, 별 하나에 추억과 사랑을 떠올리며 어머니, 그리고 함께 했던 모든 이를 그리워 했더랬습니다. 심지어 '밤이면 수많은 별들과 오손도손 이야기 할 수 있는' 나무를 부러워하기까지 하며, '별똥 떨어진 데'가 자신의 지향점이라고 다짐도 했구요.

북위 62도가 넘는 북극권 가까운 곳에서 오로라가 나타나기를, 짧지 않은 시간 동안 추위에 떨면서 기다린 적이 있습니다. 그런데, 추억 속에는 오로라만 남은 것이 아닙니다. 그보다 먼저 광활한 밤하늘에 소금을 뿌려 놓은 듯 반짝이던, 수없이 많은 별들이 떠오른답니다. 이렇게 모든 사람들의 '별'에는 저마다의 추억이 담겨 있기 마련이지요

여기 죽을 때까지 별을 그린 화가가 있습니다. 자신의 그림을 믿었고 희망을 잃지 않고자 했지만, 지나온 인생 자체가 고통과 절망의 연속이었던 화가 반 고흐! 그런 절망 끝에서도 그는 별을 그렸습니다. 정신이 흐트러지는 순간까지 그렸던 그의 별은 노란색이었습니다. 노란색은 희망을 상징하지요. 그가 그린 별과 그 의미를 좇아 보렵니다.

#1 태양을 훔치고 별을 그린 슬픈 영혼, 반 고흐

빈센트 반 고흐Vincent Willem van Gogh(1853~1890)는 참으로 불운한 삶을 살았고, 대중에게는 외면 받았던 화가랍니다. 반면에, 그가 죽은 이후 현재까지 그의 그림에 대한 세상의 찬사는 상상을 초월합니다. 그의 그림에 가격을 매길 수도 없을 정도거든요. 하지만 생전에 그가 판 그림은 단 한 점뿐! 아이러니한 이런 상황은 우리 마음을 한없이 안타깝게 만듭니다. 그가 살아있을 때, 지금의 만분의 일이라도 그의 가치가 인정 되었더라면…. 다행히 제수씨인 요한나의 철저한 관리와 홍보 덕분에 사후에라도 그의 작품이 열렬한 사랑을 받고 있으니, 우리의 마음도 다소나마 위로 받는 느낌이랍니다.

반 고흐의 삶은 순탄치 않았습니다. 그가 동생 테오와 나눈 편지들을 보면 눈물이 날 정도니까요. 그는 '새장에 갇힌 새'라거나(1880.7월 편지) 아버지로부터 '개 취급을 당하고 있다'(1883.12.15)는 고민을 털어놓기도 했구요. 경제적으로 항상 어려움을 겪었으며 심지어는 빈민 급식소에서 무료로 끼니를 때우기도(1882.1~2월) 했답니다. 그는 밥을 굶으면서도 붓과 물감을 살 수 있기를 소망했으며, 그런 상황에서도 버려진 여인과 그녀의 아이까지 보듬어 주는 등◆ 어려운 사람들을 도우려 자신을 기꺼이 희생하는 여린 마음을 가졌답니다.

자신의 그림에 대한 확신에도 불구하고 경제적으로 쪼들리다 보니, 자존감은 땅에 떨어졌고 그림이 싼값에라도 제발 팔리기를 기대했습니다. 물감을 살 수 있도록 말이에요. 스스로 귀를 자르고 정신병원에 입원하고, 그렇게 절망적인 상황에서도 그를 숨쉬게 한 것은 그림을 그리는 것이었

◆ 시엔Sien과 그녀의 아이들, https://blog.naver.com/donham21/222190405008
QR코드를 휴대폰으로 찍어 보세요. 해당 작품을 바로 확인할 수 있습니다.

지요. 그는 단순히 본 것을 그리는 데 그치지 않고, 대상을 보고 느낀 화가의 깊은 내면을 그렸습니다. 죽는 순간까지 그는 그렇게 꿈을 꾸듯, 열정적으로 자신의 느낌을 화폭에 쏟아 냈답니다.

그의 사인死因을 다룬 영화 〈러빙 빈센트〉를 보면, 동네 아이들에게 돌팔매질을 당하거나 비 내리는 날에도 그는 붓을 들고 있지요. 푸른 풀밭의 잔디 하나하나, 그리고 하늘의 구름과 별 하나까지 그는 모든 것에 아름다운 의미를 담았습니다. 미국 가수 돈 맥클린은 그의 곡 '빈센트'에서 '아무 희망이 남아 있지 않던, 별이 찬란하게 빛났던 바로 그 밤에 삶을 마감한 반 고흐'를 추모하기도 했답니다.

https://youtu.be/Ooi2yP_v9IM
QR코드를 휴대폰으로 찍어 보세요. 해당 동영상을 바로 확인할 수 있습니다.

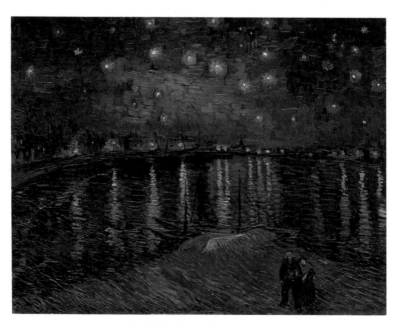

'론 강의 별이 빛나는 밤' (1888), 반 고흐

태양이 찬란한 아를에 머물던 반 고흐는 '*론 강의 별이 빛나는 밤*'(1888. 9월)을 그렸습니다.

푸른 하늘에 별이 빛나는 밤, 화면 가운데 평안하게 줄지어 선 마을엔 불빛이 화사하지요? 그리고 론 강은 그 별빛과 불빛을 받아 어우러지며, 빛의 만찬을 벌입니다. 강 위에 반사되는 빛은, 마을이 아니라 수많은 하늘 별빛의 긴 꼬리 같이 보이네요. 그가 그린 하늘은 검은색이 아닌 파란색이고, 북두칠성을 비롯한 그의 별은 물감을 두텁게 칠한 노란색입니다.

어떤 이는 고흐가 노란색을 즐겨 쓴 것이 그가 즐겨 마시던 술인 압생트에 중독된 부작용과 그로 인한 정신착란 때문이라고 하는데, 저는 생각이 다르답니다. 술에 중독될 수도 있고 정신착란이 있기도 했지만, 그가 강렬한 노란색을 그리기 위해 술을 마셨다는 주장은 억지스럽지요. 베토벤이 귀가 멀어가면서도 음악에 대한 열정을 놓지 않았던 것과 같이, 고흐는 몸과 마음이 아프면서도 그림에 대한 뜨거운 열정과 희망을 놓지 않았습니다. 더구나 그는 작품을 극적으로 대비시키고자 노란색과 보색인 남색을 동시에 즐겨 썼거든요. 세상 사람들이 자신의 작품을 이해하지 못하는 상황에서도, 그는 희망의 상징으로 노란색을 불태우듯이 표현한 것입니다. 마치 단테가《신곡》에서 기나긴 여정을 마칠 때마다 희망의 상징으로 별을 언급한 것처럼 말이에요.

'밤의 카페 테라스' (1888), 반 고흐

　그가 아를에서 왕성한 작품활동을 하던 1888년에는 포럼광장의 *밤의 카페 테라스*'(1888. 9월) 위에 빛나던 별을 그리기도 했지요. 카페란 장소는 화가는 물론 많은 예술가들에게 활기찬 사교의 장이었고, 반 고흐는 아를의 카페에서 하숙을 하기도 했습니다. 이 카페는 아직도 운영되고 있는데, 이 작품으로 홍보하며 반 고흐 덕을 톡톡히 보고 있답니다.

　그는 테오에게 보낸 편지에서,

바깥에서 바라본 어떤 카페의 풍경인데, 푸른 밤에 카페 테라스의 커다란 가스등이 불을 밝히고 있다… 그 옆으로 별이 반짝이는 파란 하늘이 보인다. 밤 풍경이나 밤이 주는 느낌, 혹은 밤 그 자체를 그 자리에서 그리는 일이 아주 흥미롭단다.

(1888. 9월)

'별이 빛나는 밤' (1889), 반 고흐

라고 표현했습니다. 하늘은 여전히 푸르고, 두껍게 칠하여 도톰한 노란 별은 금방이라도 또로록 떨어질 것만 같지요. 그가 자주 쓰곤 했던 주황색과 녹색도 화면 가득하네요.

고갱과의 갈등 중에 스스로 귀를 자른 뒤 1889년 5월에 생 레미의 정신병원에 입원해서도 그는 붓을 놓지 않았습니다. 그는 병원에서 그림 그리는 것을 통제하자 동생 테오에게 그 부당함을 호소하고 그림만이 자신의 상태를 호전시킬 것이라고 편지하기도 했지요. 이 시기에 그린 그의 작품 *'별이 빛나는 밤'* (1889. 6월)은 더욱 환상적이고 역동적인 별을 표현하고 있답니다. 하늘은 역시 파란색이고 그의 별은 여전히 노란색이며, 대비된 색상으로 인해 더욱 따스한 분위기를 고조시키네요.

파랑과 주황, 노랑 그리고 하얀색의 구름은 하늘을 몽환적으로 날고 있고, 그믐달이 샛노랗게 희망적으로 그려져 있으며, 열 한 개의 별은 각자 스스로를 뽐내듯이 하양, 노랑, 주황과 초록 및 파란색으로 빛나고 있습니다. 그리고 달빛과 별빛을 머금은 하늘이 파도처럼 마을로 흘러 내려옵니다. 물감 살 돈이 부족했음에도 그는 자신의 별에게 물감을 듬뿍 묻혀 두껍게 칠해주곤 했지요.

발 디딘 지상에서 구원이라 할 하늘에 닿은 것은, 그가 이집트의 오벨리스크처럼 선이 아름답다고 찬미했던 사이프러스 나무와 가여운 이들의 안식처인 교회의 첨탑뿐입니다. 아쉽게도 오벨리스크는 죽음을 상징하기도 하며, 교회에는 구원이 사라진 듯 불이 꺼져 있군요. 20대에 전도사를 하기도 했던 반 고흐는 노동을 하며 힘든 삶을 이어가던 많은 사람들에게, 교회가 더 따스한 불을 지펴주기를 소망했던 것으로 보입니다. 죽음과 희망을 동시에, 그리고 역설의 미학을 보여주는 것 같네요.

이렇게 아름답고 찬란하게 별을 그렸지만, 그에게 별은 죽음을 의미하기도 했습니다. 테오에게 보낸 편지에서 그가

별까지 가기 위해선

죽음을 맞이해야 하지.

죽으면 기차를 탈 수 없듯이

살아있는 동안에는 별에 갈 수 없어…

(1888. 6월)

라고 한 것을 보면 그에게 별은 쉬이 닿을 수 없지만 꼭 가야만 할, 지향점 같은 곳이었던가 봅니다.

'사이프러스와 별이 있는 길' (1890), 반 고흐

그가 죽기 두 달 전에 그린 별◆은 '사이프러스와 별이 있는 길'(1890. 5월)입니다. 그는 고갱에게 쓴 편지에서 이 그림에 대해 자세히 설명하며 '아주 낭만적이고 프로방스적인 풍경'이라고 했습니다. 별 주위에는 푸른색과 녹색 그리고 하얀색 꿈 같은 점이 반짝이듯 툭툭 그려져 있습니다. 그의 심정을 알 수는 없겠지만, 그에게 사이프러스는 죽음을 앞둔 현실이고, 하늘의 별은 희망이자 꿈이었던 것 같아요.

'별을 보는 것은 언제나 나를 꿈꾸게 한다'고 했던 반 고흐는 결국 저 하늘에서 우리들의 영원한 별이 되었습니다.

우리 모두가 꿈꾸는 별! 오늘도 그를 그리워하며 밤하늘의 별을 치어다봅니다.

#2 보이는 것 너머를 그린 화가들, 후기 인상주의

19세기 중엽에 사실주의 화가 쿠르베가 기존의 모든 가치를 부정하고 오직 사실적인 묘사만을 표방하며 한때 화단에 파란이 일었음을 앞서 살펴보았습니다. 그런데, 사진기가 보급되면서 갑자기 상황이 급변합니다. 그 당시까지 화가들의 미술 활동을 영속 가능하게 해준 가장 큰 수입원은 초상화였는데요, 이제 초상화를 얻으려고 몇 날 몇 시간씩 화가 앞에 꼼짝 않고 앉아있을 필요가 없어진 거예요. 사진 한 방이면 해결 됐으니까요. 풍경화도 마찬가지였지요. 화가들은 생존의 위기에 봉착하게 됩니다. 사진과 다른 회화만의 표현 방법을 찾아야만 했지요.

당시 널리 알려지기 시작한 색채이론을 연구한 모네와 드가, 바지유, 르누아르 등의 화가들은 '빛에 의해 보여지는 색' 즉, 순간의 '빛의 색'을

◆ https://blog.naver.com/donham21/222214157453
QR코드를 휴대폰으로 찍어 보세요. 고흐가 그린 다른 별을 바로 확인할 수 있습니다.

그리기 시작했습니다. 그런데 '빛의 색'은 순간 순간 변하니까 정교한 채색이 불가능하잖아요? 때문에 찰나를 쓱쓱 빠르게 붓 터치를 해야 했고, 마침내 그들의 리더인 클로드 모네(1840~1926)가 1874년 '인상, 해돋이'를 발표합니다. 마치 그리다 만 그림처럼 빠르게 툭툭! 그린 이 작품으로 인상주의Impressionism가 시작되었고, 그들이 표현한 그림 세상은 수 백 년간 이어져 온 이전의 고전주의 작품 세계와는 완전히 달라졌답니다.

https://blog.naver.com/donham21/222164613816
QR코드를 휴대폰으로 찍어 보세요. 관련 그림을 바로 확인할 수 있습니다.

원근법과 함께 치밀한 데생과 완벽한 마무리를 고수해온 고전주의 화법을 넘어선 인상주의! 하지만 드디어 수백 년 된 미술사의 흐름을 바꾸었다고 환호한 회화인 인상주의(正)에도 기존의 모순(反)을 통해 새로운 진리(合)를 찾는 이론인 변증법이 적용된답니다. 즉 인상주의가 새로운 기준으로 인정받았으나, 그 역시 형태와 색의 표현방식 등에서 모순을 갖고 있었던 것이죠. 인상주의의 주요 특징인 순간의 인상을 그리느라 뭉개진 형태, 화가가 본 사물의 본질과 객관성, 그리고 사물에 반사된 빛을 표현하는 방식 등에 대한 의문이 생기게 되었답니다.

이러한 한계를 극복하고자 화가들은 여러가지 시도를 하지요. 신인상주의Neo-Impressionism의 쇠라(1859~1891)와 시냑(1863~1935)은 예술에 과학을 융합하여, 광학 이론에 따라 물감을 섞지 않고 수많은 점을 찍어 색 분할(점묘법)을 구현했습니다. 뒤이은 후기 인상주의Post-Impressionism를 대표하는 화가는 세잔(1839~1906)과 고갱(1848~1903) 그리고 반 고흐인데요, 이들은 각자 독자적으로 그 해결책을 모색했습니다.

세잔은 대상의 색채와 색면色面을 강조하며, 대상을 보는 시점View

point도 달리했지요. 시점을 나누면서 브라크(1882~1963)와 피카소(1881~1973)의 입체주의에 영향을 주게 되구요. 인류에게 큰 영향을 끼쳤다는 세 개의 사과◆ 중 하나를 표현한 것이 바로 세잔입니다. 그는 자연을 구성하는 것은 '원, 원추와 원통' 이라는 주장을 하며, 모든 대상을 쪼개어 색면으로 형태를 표현하려 했지요.

그가 수없이 많이 그렸던 '생 빅투아르 산' 은 점차 산과 나무의 형태는 사라지고, 색깔이 입혀진 여러 개의 색면만 남았습니다. '바구니가 있는 정물(1890)' 에서는 항아리와 과일바구니, 그리고 탁자의 좌우를 서로 다른 시점에서 그렸답니다.

https://blog.naver.com/donham21/222164711047
QR코드를 휴대폰으로 찍어 보세요. 형태의 변화를 바로 확인할 수 있습니다.

한편, 고갱은 기존에 중시되었던 원근법이나 입체감은 물론 기존 회화의 모든 가치를 부정합니다. 프랑스 서부 해안마을인 퐁타방에서는 원색을 많이 사용한 작품을 창작했고, 남태평양의 타히티에서는 원시족을 대상으로 더욱 강렬한 색을 사용한 작품을 남겼지요. 그런데, 그의 색은 기존에 사용되던 객관적인 색채가 아니었습니다. 그 자신이 느낀 색을 표현한 것이지요. 그의 작품 '블루 트리Blue Tree' 의 나무와 하늘, 땅은 우리가 알고 있는 색이 아니거든요.

https://blog.naver.com/donham21/222165133274
QR코드를 휴대폰으로 찍어 보세요. 해당 그림을 바로 확인할 수 있습니다.

◆ 아담과 이브의 사과, 뉴턴이 만유인력을 발견하게 된 사과, 그리고 회화의 개념과 판도를 바꾼 세잔의 그림 속 사과를 지칭함. 이젠 세상을 손 안에 가져다 준 잡스의 애플(아이폰)도 포함되어야 하지 않을까요?!

후기 인상주의의 특징 겸 의미는 수백 년의 미술사의 물길을 바꾼 인상주의조차도 도도한 역사 앞에서는 개선의 대상임을 알려준 것이지요. 그들은 이렇게 그들만의 방식으로 자신들도 모르는 사이, 서서히 20세기의 새로운 (추상)미술의 문을 열고 있었던 것이랍니다.

3부

색도 형태도 새롭게 재구성한 미술을 만나다

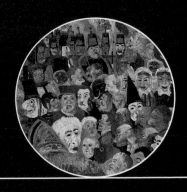

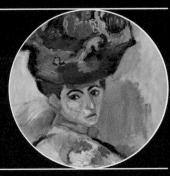

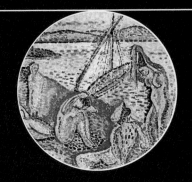

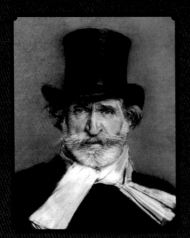

주세페 베르디 제임스 앙소르

9장 앙소르와 함께, 베르디의 <가면 무도회>

주요등장인물

아멜리아	레나토의 아내, 구스타보의 연모녀	소프라노
구스타보	스웨덴 국왕, 사랑 앞에 모든 것을 내려놓은 왕	테너
레나토	국왕의 친구, 질투로 모든 정신을 내려놓은 신하	바리톤
오스카	국왕의 시종	소프라노
울리카	주술가, 점쟁이	콘트랄토

원작 : 외젠 스크리브의 <구스타프 3세 또는 가면 무도회> 대본을 바탕으로 함

1절 : 친구의 아내를 사랑한, 나는 왕이다!

1859년 주세페 베르디(1813~1901)가 발표한 <가면 무도회>는 1792년에 일어난 스웨덴 국왕 구스타프 3세의 암살 사건을 소재로 작곡한 작품입니다.

구스타프 3세는 프랑스 혁명 직전 계몽사상이 들불처럼 번지던 시기인 1746년, 만25세에 왕이 되어 1792년 가면 무도회에 참석했다가 암살당한 계몽군주였습니다. 그는 루소, 볼테르 등의 사상가와 교류하면서 지성을 넓히고 예술과 학문을 적극 후원했으며, 언론자유의 보장과 고문 금지, 그

리고 빈민구제법 등의 정책을 실행하기도 했습니다. 또한 의회와 귀족의 권한을 축소하고 농민의 지위를 향상시킴으로써 왕권을 강화하려 했으나, 그의 개혁 정치에 불만을 품은 귀족들의 음모에 희생되었다고 합니다.

한편, 베르디가 이 오페라를 작곡하던 시기의 이탈리아는 일찍이 통일 제국을 형성한 영국, 프랑스 등과 달리 여전히 분열되어 있었답니다. 19세기에 들어서야 이탈리아인들의 가슴에 민족주의에 기반한 통일의 열망이 불붙기 시작했거든요. 19세기 중엽에 통일을 위한 국민봉기♦가 일어났고, 지배국 오스트리아에 대한 저항이 점차 강렬해집니다.

이러한 때에 국왕을 암살하는 내용의 오페라를 공연하는 것은 쉽지 않았습니다. 지배국 오스트리아는 검열을 강화하여 많은 부분을 고치도록 했구요. 베르디는 수 차례 제목과 내용을 변경하고, 정쟁보다는 주인공의 애정과 우정을 둘러싼 갈등 관계로 스토리를 재구성하게 됩니다. 이마저도 검열을 통과하지 못하자, 주인공으로 구스타보(스톡홀름 판) 대신 실제 있지도 않은 가상의 보스턴 총독(보스턴 판)인 리카르도를 등장시키고, 당시 검열이 다소 느슨했던 바티칸 관할 로마에서 공연을 하기로 하지요.

초연 때 관객들은 '비바 베르디Viva VERDI'를 열광적으로 외쳤는데, 음악가 베르디에 대한 존경을 표현한 것이기도 했지만 상징적인 뜻이 숨어 있었지요. 베르디(VERDI)는 'Vittorio Emanuele Re D'Italia'의 약칭이기도 했거든요. 즉 그의 이름은 그 자체로 지금도 로마 판테온에 들어서면 정면에 모셔져 있는, 당시 사르데냐 왕이었던 비토리오 에마뉴엘레 2세를 중심으로 통일 이탈리아로 나아가자는 독립 의지의 상징이었던 것이지요. 그는 단순히 유명한 오페라 작곡가가 아니라 이탈리아 통일운동을

♦ 이탈리아 통일을 위해 1848~49년에 일어난 1차 봉기는 오스트리아의 라데츠키 장군에게 패배하여 실패했습니다. 오스트리아의 전승 기념으로 요한 슈트라우스 1세가 작곡하여 매년 빈 필이 신년음악회에서 고정으로 연주하는 '라데츠키 행진곡'은 이탈리아 국민들에게는 굴욕의 연주곡이겠네요.

뜻하는 '리소르지멘토Risorgimento'의 핵심 인물이었던 거예요. 마치 우리 민족이 일제의 압제하에서 '울 밑에 선 봉선화야'를 숨죽여 부르며 독립을 갈망하던 것과 같은 느낌이랍니다.

이탈리아 통일운동의 상징 'VERDI' 그림 : 한형철

결국 '주세페 베르디'의 〈가면 무도회〉 초연이 성공한 이듬해에 이름이 같은 '주세페 가리발디' 장군이 '붉은셔츠단'을 조직하여, 나폴리와 시칠리아 지방을 무혈 평정합니다. 그리고 점령 지역 모두를 온전히 사르데냐 왕국에 바침으로써 그 다음 해(1861)에 통일 이탈리아 제국이 탄생하게 되었지요.

절대자인 국왕의 암살은 항상 사람들에게 흥미진진한 소재랍니다. 사랑과 우정 사이에서 고뇌하며, 스스로의 명예뿐 아니라 사랑하고 신뢰하는 사람의 명예까지 지켜낸 스토리! 자~ 이제 왕이 아닌, 한 인간의 가슴 저린 비극이 기다리는 오페라 속으로 들어가 볼까요!

2절 : 주요등장인물

구스타보는 스웨덴의 왕인데, 자신을 위해 목숨을 바칠 정도로 충성스런 신하이자 친구인 레나토의 아내를 사랑하게 됩니다. 그는 온몸으로 그 여인을 사랑하지요. 사랑에 모든 것을 바치면서도 친구와의 우정은 물론 여성의 명예도 지켜주는 인격적으로 완성된 캐릭터입니다.

레나토는 국왕의 친구이자 충성스런 신하입니다. 왕을 시해하려는 반역의 기운을 눈치채고 수시로 가까운 거리에서 왕을 보필하는 방패 역할을 자임하지요. 그렇게 목숨을 바쳐 충성을 다하는데, 왕이 자신의 아내를 사랑하고 있음을 알고는 분노합니다. 목숨보다 중요한 명예가 훼손당했다고 생각한 거지요. 이성을 잃은 그는 일생일대 단 한 번의 반역, 왕을 향해 날카로운 칼을 휘두릅니다.

아멜리아는 레나토의 부인으로, 왕을 사랑하지만 선을 넘지는 않습니다. 그러면서도 왕에 대한 무한한 신뢰에서 피어나는 플라토닉 사랑을 어찌할 수는 없습니다. 자신의 마음속 깊이 뿌리 내린 왕의 모습과 그런 사랑을 지우려 애쓰는 그녀. 남편의 친구를 사모하게 된 그녀는 이 세상에서 가장 슬픈 노래를 토해내지요.

오스카는 국왕의 시종으로, 여가수가 남자역을 맡는 바지역할입니다. 같은 소프라노지만 다소 어둡고 무거운 역할인 아멜리아에 비해 항상 빠른 리듬으로 경쾌하고 밝은 모습을 보여주지요.

울리카는 주술가로서 왕의 손금을 보고 그의 운명을 예언합니다. 불행한 예언은 틀리지 않음을 암시하지요. 여자의 가장 낮은 알토 음역을 제대로 발성하는 가수를 만난다면, 아주 그럴듯한 주술의 현장에 몰입할 수 있답니다.

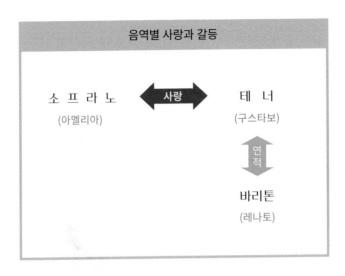

음역별 사랑과 갈등

소 프 라 노
(아멜리아)

사랑

테 너
(구스타보)

연적

바리톤
(레나토)

3절 : 오페라 속으로

#1막 (천국보다 아름다운 별, 그녀)

금관과 목관악기 뒤에 현악기가 교대로 연주되며 운명을 예고하는 듯한 전주곡이 조용하게 흐른 뒤 막이 오르면, 궁전에 여러 신하들이 합창하며 왕을 기다리고 있습니다.

이윽고 왕이 등장하자 시종 오스카가 무도회의 참석자 명단을 드리고, 왕은 명단에 아멜리아가 있는지 확인합니다. 이윽고 그녀를 명단에서 찾은 왕은 기뻐하며 노래합니다. "오~ 달콤한 밤이여 오라. 보석으로 빛나게 치장하고. 별은 오직 그녀, 천국보다도 아름답구나"라며 그녀를 그리워해요. 사랑에 빠진 남자는 그 신분이 어떻든 환희의 노래를 부르기 마련이지요.

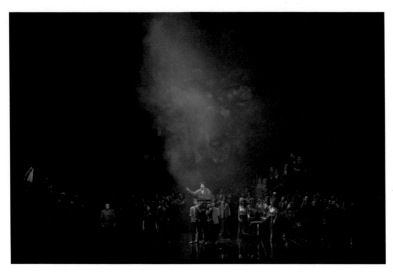

내 사랑과 함께 무도회를! 사진 : 국립오페라단 제공

　왕을 칭송하는 합창이 이어지는 가운데, 반역을 꾀하는 호른과 리빙 백작도 그들의 음모를 노래합니다. 왕의 측근 레나토는 왕에 대한 자신의 충정을 담은 아리아 *'전하의 희망과 기쁨을 위해'*를 부릅니다. 백성들의 운명이 왕께 달려있다며, 왕의 안위를 염려하는 마음을 굵은 음성으로 드러낸답니다.

https://youtu.be/fM6mYstYaDI
QR코드를 휴대폰으로 찍어 보세요. 해당 동영상을 바로 확인할 수 있습니다.

　대법관이 등장하여 민심을 홀리는 주술사 추방 건을 결재 올리는데, 오스카가 끼어들어 아리아 *'그녀가 별을 향해'*를 부릅니다. 사랑에 고민하는 젊은이나 항해나 전장에 나가는 사람들도 자주 그녀에게 점괘를 받으므로, 선처해달라고 변호를 하지요. 감히 시종이 국사에 끼어드는 것이 고

약한 장면이기는 하지요? 그래도 워낙 노래를 귀엽게 하니 봐주자구요.

https://youtu.be/tzGpQA0atNk
QR코드를 휴대폰으로 찍어 보세요. 해당 동영상을 바로 확인할 수 있습니다.

　　사랑점도 봐준다는 소리에 왕도 귀가 솔깃해지고, 호기심이 발동하여 신하들에게 함께 변장을 하고 가보자고 합니다. 그러자 반역을 꾀하는 백작들은 암살 기회가 생길 수도 있겠다 하고, 오스카는 별들이 자신에게 미소 지을지 물어보고 싶다고 하지요.

　　드디어 스톡홀름 교외의 주술사 울리카의 동굴입니다. 3번의 울림으로 음산한 전주가 시작되는데, 울리카는 "부엉이가 3번 울고, 불을 먹는 도마뱀도 3번 울고, 무덤에서 3번의 신음소리가 흘러나온다"며 각별한 저음의 아리아 '어둠의 왕이시여'를 부르며 접신의 주문을 웁니다.

https://youtu.be/y8bbG0AAsSc
QR코드를 휴대폰으로 찍어 보세요. 해당 동영상을 바로 확인할 수 있습니다.

　　그때 한 사람이 들어와 은밀히 면담을 요청하는데, 아멜리아랍니다. 구스타보가 숨어 보고 있는 가운데 그녀가 들어와 남모르는 사랑으로 인해 고통 받고 있는 중이라며 울리카에게 처방을 문의합니다. 주술사는 창백한 달이 비추는 사형장 들판에, 반드시 본인이 가서 약초를 뜯어 먹으라고 알려줍니다. 말을 엿들은 왕은 그녀도 자신에 대한 사랑으로 힘들어하고 있음을 알고 기뻐하는 한편, 위험한 곳에 가는 그녀를 지키고자 합니다. 사랑에 빠진 남자가 그 대상을 보호하는 것이 당연하기는 하나, 그녀는 배우자가 있는 여인이란 것이 벌써부터 안타깝네요.

아멜리아가 떠나고 약속대로 신하들이 변장하고 나타나자, 왕도 어부로 변장하고 '*순조로운 파도가*'를 부르며 눈물에 젖어 항구에서 작별한 사랑하는 여인의 마음이 변하지 않을지 여부를 주술가에게 알려달라며 손을 내밉니다.

https://youtu.be/NpO1IzN5P1c
QR코드를 휴대폰으로 찍어 보세요. 해당 동영상을 바로 확인할 수 있습니다.

왕의 손금을 본 울리카는 깜짝 놀라며, 절대 권력자의 손금이라 비밀을 말할 수 없다고 입을 닫습니다. 왕과 신하들은 손금 결과를 알려달라고 거듭 재촉하지요. 결국 그녀는 '왕이 친구의 손에, 그리고 이후부터 처음 악수를 하는 자의 손에 죽게 될 운명'이라고 털어놓게 됩니다. 신하들은 모두 불경스런 그녀를 처벌해야 한다고 하는데, 신분을 드러낸 왕은 오히려 복채를 두둑이 주며 재미있었다고 태연하게 웃습니다. 어처구니 없는 예언이니 누구든 자신과 악수를 하며 비웃자고 하지요. 그리고는 신하들에게 손을 내밀지만, 아무도 왕의 손을 잡는 자는 없습니다. 반역을 꾀하는 백작들은 자신들의 계획이 누설된 것은 아닌지 심각한 표정이구요. 이들의 서로 다른 심정은 5중창으로 이어집니다.

이때 하필 레나토가 뒤늦게 들어오는데, 상황을 모르는 그는 반갑게 내미는 왕의 손을 덥석 잡고 악수합니다. 그가 왕의 친구이자 충신임을 아는 모든 사람들은 주술사의 예언이 틀렸다고 웃으며 1막이 내려집니다.

#2막 (저들의 사랑을, 내가 지켜주었단 말인가?)

2막이 열리면 도시 외곽의 사형장에 달빛이 비추고, 아멜리아가 나타나 아리아 '*저 들판의 풀을 뜯어*'를 부르며 애절한 마음을 노래합니다. 사

랑의 고통을 뽑아버리고는 싶은데, 자신의 마음에서 그 사랑마저 잃는다면 무엇이 남을 것인가를 고민 고민하다가 또 다시 자신의 마음을 다독입니다. 남편의 친구를 사모하게 된 그녀는 이 세상에서 가장 슬픈 노래를 흐느끼듯 부른답니다.

https://youtu.be/iogpxGscqOM
QR코드를 휴대폰으로 찍어 보세요. 해당 동영상을 바로 확인할 수 있습니다.

그녀를 보호하고자 구스타보가 뒤따라 왔습니다. 그는 2중창 *'나 그대와 함께'*를 부르며(위 QR 코드의 5'50"~) 그녀를 사랑하는 속마음을 절절하게 털어놓지만, 아멜리아는 이름이 더럽혀질까 두려워하며 그와 거리를 둡니다. "저는 당신을 위해 목숨도 바칠 친구, 그 사람의 아내예요"라는 말을 반복하며 억지로 본심을 감추지요. 그 역시 친구에 대한 죄책감 때문에 주저하면서도, 불타오르는 사랑을 감출 수는 없어 폐부를 찌르는 아픈 그녀의 말을 억지로 외면하고 있습니다. 그녀는 지금 그의 삶의 이유니까요.

아, 무자비한 사람
그 사실을 상기시키는구려
내 마음이 찢어지고 가책에 괴로워하는데…
내 심장이 멈출지라도 그 마음이 당신 것이라는 사실을
당신은 모르오?
얼마나 많은 밤을
당신을 갈망하며 잠 못 이루었는지
얼마나 오래도록 괴로워했는지 그렇지만 불행한 나는
당신이 없었다면 한 순간이라도

살아올 수 있었을까

그녀에게 구스타보는 힘겹게 부탁을 합니다. "나를 사랑한다고, 한 마디만 해주시오"라는 거듭되는 그의 간청에 결국 그녀는 단 한마디만을 허락합니다. "그래요, 당신을 사랑해요!"

그녀의 사랑을 확인한 구스타보는 가슴 터지는 기쁨에 젖어 외칩니다. "이 순간, 죄책감도 우정도 내 마음속에서 지워버리리. 사랑 외엔 모두 지워버리리. 사랑의 빛을 내게 비춰주오". 아멜리아도 자신의 모든 것을 바쳐 사랑할 수 있기를 소망하며, 함께 사랑을 노래하지요. 사형장의 차가운 달빛이 그들의 머리 위로 희미하게 비춥니다. 이 오페라에서 사랑하는 두 사람이 같이 부르는, 유일한 아리아랍니다.

그때 왕의 안위를 걱정하는 레나토가 왕을 찾아옵니다. 놀란 아멜리아는 얼굴을 베일로 가리고, 왕은 그녀를 시내로 데려다 주되 얼굴을 보지도 말을 걸지도 말라고 지시합니다.

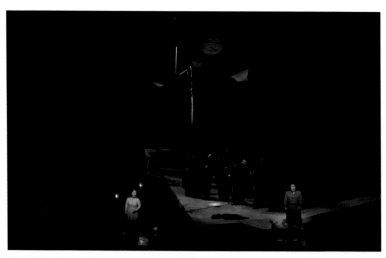

내가 충성을 다한, 나의 친구 구스타보가 배신을?　　　　　　　사진 : 국립오페라단 제공

레나토는 베일을 쓴 여인을 데리고 돌아가다가 반역을 꾀하던 백작들과 마주치는데, 왕을 시해할 찬스를 놓친 그들은 왕의 여자가 누군지 확인이라도 하자며 시비를 겁니다. 왕의 지시를 이행하기 위해 그들을 막아서며 여인을 보호하려는 레나토와 그들 간의 결투가 붙는 상황이 되자, 어쩔수 없이 아멜리아는 베일을 벗게 되지요.

그녀의 정체를 확인한 순간! 레나토를 포함한 모두가 경악하고, 반역을 꾀하는 무리들은 그런 줄도 모르고 충성을 바친 레나토를 조롱합니다. '하, 하, 하'를 반복하는 베이스들의 저음 합창 사이로, 배신감에 치를 떠는 레나토의 분노와 산산조각 난 아멜리아의 흐느낌이 밤하늘에 울려 퍼집니다.

https://youtu.be/SmPJAsMYzQE
QR코드를 휴대폰으로 찍어 보세요. 해당 동영상을 바로 확인할 수 있습니다.

#3막 (영원히 그대를 잃을지라도)

막이 열리면 레나토의 집입니다. 그는 아멜리아에게 죽음으로 죄를 씻으라 하고, 그녀는 왕에게 잠시 마음을 빼앗겼지만 명예를 더럽힌 행위는 없었다고 해명합니다. 하지만 그의 분노는 거칠기만 하고 아멜리아에게 거듭 자결을 강요합니다. 고통스러운 마음을 가다듬으려는 듯이 첼로의 거친 숨소리가 바닥에 깔리며 침묵이 흐르지요. 아멜리아는 레나토에게 아리아 '내 마지막 소원이에요morrò ma prima in grazia'를 부르며 죽기 전에 아들을 한 번 안을 수 있게 해달라고 하지요.

아내의 청을 들어주고 혼자 남은 레나토는 왕의 흔적을 바라보며 끓어오르는 분노를 토해내는 탁월한 바리톤 아리아 '바로 당신'을 부릅니다. 비장한 음악을 배경으로, 가장 친했으며 또한 충성을 다한 자신의 믿음을

배신한 왕에게 분노가 뻗칩니다. 그러다가 아름답고 서정적인 선율과 함께 그녀와의 아름다웠던 추억을 떠올리지요. 아, 이렇게 비참한 순간에, 자신을 전율케 했던 그녀와의 포옹, 그리고 행복했던 사랑이 떠오르다니…레나토의 공허한 가슴에는 증오와 슬픔만이 남게 됩니다.

https://youtu.be/ArBfU4gRDaY

QR코드를 휴대폰으로 찍어 보세요. 해당 동영상을 바로 확인할 수 있습니다.

반역을 꾀하는 백작들을 소집한 레나토는 자신도 그들의 암살음모에 가담하기로 합니다. 그들은 서로 자신이 왕을 죽여야 하는 이유를 대며 각자가 선봉에 설 것이라고 주장하지요. 레나토는 아멜리아에게 제비 뽑기를 시킵니다. 선택된 사람은 레나토! 결국 그녀는 사랑하는 사람을 죽일 사람으로 자신의 남편을 뽑게 된 것이지요. 아, 잔인한 운명이여!

한편, 구스타보는 아멜리아의 사랑을 확인한 것에 만족하며 그녀가 마음 상하지 않도록 레나토를 외국대사로 임명하여 부부가 같이 떠나도록 임명장을 작성합니다. 하지만 그녀를 이제 볼 수 없다는 생각에 아리아 *'나 영원히 그대를 잃어야 하지만'* 을 부릅니다.

나 영원히 그대를 잃어야 하지만,
당신이 어느 하늘아래 있더라도
나의 열망이 당신께 도달하리라.
당신의 추억은 내 가슴 깊은 곳에 자리잡으리...

https://youtu.be/vGLUr3cU9_4

QR코드를 휴대폰으로 찍어 보세요. 해당 동영상을 바로 확인할 수 있습니다.

그렇게 왕은 그녀를 지키고 친구와의 우정, 그리고 그녀와의 사랑을 간직하고자 합니다.

드디어 화려한 가면 무도회가 열리고 반역자들은 국왕을 찾으려 애쓰는데, 오스카를 발견한 레나토가 급한 용무가 있다며 왕의 가면과 복장을 묻지요. 오스카는 왕의 복장은 비밀이라며 거절하다가 결국 레나토에게 알려주고 맙니다. "전하는 가슴에 붉은 리본을 단 검은 외투!"

구스타프 3세가 암살 당시 입은 것으로 알려진 드레스
사진 : 위키미디어커먼스

한편 왕 암살 기도를 알게 된 아멜리아는 무도회장에서 왕을 알아보고는 속히 자리를 피하라고 재촉합니다. 허나 구스타보는 그녀가 자신을 사랑하는 한, 죽음도 두렵지 않다며 숭고한 사랑을 노래하지요. 그녀를 지켜주기 위해 두 사람을 멀리 떠나 보낼 것도 이야기 하구요. 그러면서 마지막 인사를 정중하게 나누는 그 순간, 뒤에서 다가온 레나토가 왕의 가슴을 찌

릅니다.

마지막 숨을 거두면서 왕은 체포된 레나토를 놓아주라며, 아멜리아의 결백을 끝까지 증언해줍니다. "그녀를 사랑했지만 자네와 그녀 가슴에 상처를 줄 수는 없었다"라고 자신의 진심을 전하며 숨을 헐떡이는 그는 가슴에서 외국대사 임명장을 꺼내 레나토에게 건넵니다. 그렇게 왕의 마지막 권한으로 그를 사면하고, 모든 이들의 장엄한 애도 합창 속에 숨을 거둡니다.

사랑은 무엇일까요? 우리는 사랑을 위해 무엇을 걸고 어디까지 희생할 수 있을까요? 누구는 사랑 때문에 끼니를 거르고, 누군가는 사랑의 상실로 인해 머리를 자르며, 또 어떤 이는 사랑을 지키기 위하여 자신의 생명을 포함한 모든 것을 내려놓기도 하지요.

사실 아멜리아가 실제 한 행동이라곤, 주저주저하다가 단 한번 사랑을 인정한 것뿐입니다. 레나토는 친구로서 왕을 지킨다고 했지만, 끓어오르는 질투심을 이기지 못하고 칼로써 복수했지요. 허나 왕은 그들 모두를 사랑했으며, 죽으면서까지 그들을 지켜줍니다. 그는 순수하고 숭고한 사랑 하나에 왕위를 포함한 생의 모든 것을 걸었답니다. 칸이 인정한 영화 <기생충> 속 대사처럼, '왕이 착하기까지 한' 걸까요? 아니면 '여유로운 왕이니까 착해질 수 있는 것' 일까요?

로즈먼 브릿지
진실과 거짓의 야누스, 가면

오페라 〈가면 무도회〉에서 오랫동안 왕을 사랑하고 충성을 맹세했던 친구 레나토는, 그 왕을 오해하고 '가면 무도회'에서 복수를 결심합니다. 가면을 썼으니 서로 아무도 몰라보는 것이 마땅했으나, 왕의 시종은 충신 레나토를 믿었고 왕의 복장을 알려주고 말지요. 안타깝게도 왕은 가면으로 자신을 감추지 못하고 암살을 당했답니다.

고대 그리스의 가면극에서 사용한 페르소나Persona, 즉 가면은 가면극에서 특정 캐릭터를 강조하기 위해서 사용하기도 하고, 최근 우리나라에서도 유행하는 핼러윈 때처럼 재미로 사용하는 경우도 있습니다. 가면으로 정체를 숨기게 되면, 가면을 쓴 자는 더 과감하고 자신 있는 행동을 하게 된답니다. 달리 생각하면, 가면 쓴 이를 보는 대중은 가면 속 인물에 대한 일체의 선입견이나 편견을 제거하고 그를 판단할 수 있다는 말이지요.

마치 미스터리 음악쇼 '복면 가왕'에서 판정단이 오로지 노래만으로 출연자를 판단하는 것과 마찬가지랍니다. 그럼에도, 무도회나 카니발에서 자주 등장하는 가면이란 본질적으로는 정체를 숨기기 위한 도구이지요.

다양한 형태의 베네치아 가면들
사진 : 한형철

한 발 더 들어가 생각해보면, 가면은 단순히 정체를 숨기기만 하는 것이 아니라 자신을 위장하기도 하지요. 사악한 마음을 선한 얼굴의 가면으로, 증오의 복수심을 호감의 미소로, 비아냥이나 얕봄을 존경하는 듯한 표정으로 덮어버립니다. 본심을 감추고 겉으로는 그렇지 않은 것처럼 꾸미는 거지요. 인간의 이런 위선과 인간 심연의 본성을 풍자하며 가면을 그린 화가가 있습니다. 벨기에의 표현주의 화가 앙소르, 그와 함께 산책을 떠나볼까요!

#1 가면으로 세상을 풍자한, 앙소르

제임스 앙소르James Ensor(1860~1949)는 벨기에의 해변도시 오스텐드에서 관광 기념품 가게를 하던 엄한 어머니 밑에서 우울하고 고독한 아웃사이더로 어린 시절을 보냈습니다. 그렇다고 뭉크(1863~1944)나 쉴레(1890~1918)처럼 어린 시절에 부모자매 등 가족에게 충격적인 사건이 있었던 것은 아니에요.

앙소르는 잠시 왕립아카데미에서 공부하기도 했으나 전통적인 교육방식에 적응하지 못했고, 새로움을 추구했던 여타 화가들과 마찬가지로 살롱전 등 당시의 화단에서 거부당했답니다. 결국 그는 풍자적이고 공격적이며 우울한 자신을 그림에 드러냅니다. 무정부주의 사상에 심취하여 사회와 기득권층을 비판하기도 했구요. 이렇게 본인의 깊은 내면을 자유로운 구성과 색채로 다소 과격하고 적나라하게 표현하다 보니, 자신이 공동창립하고 모네, 쇠라 그리고 세잔 등과 전시회도 같이 했던 진보미술단체인 [20인회]도 그의 작품 전시를 거절할 정도였답니다.

스스로 '장르를 초월한 화가'라 한 그는 10여 년간 오싹하고 기괴한 가면과 해골을 그리며, 사람들의 깊은 내면 특히 군중의 심리 표현에 몰두합니다. 그의 그림에서는 붓을 마치 창처럼 휘두르는 듯한 모습이 그려지기

도 한답니다. 그에게 가면은 대상의 본질을 나타내는 상징이었지요. 불안, 환상 같은 앙소르의 마음 상태를 표현한 것이기도 하구요.

평생 화단과 대중의 조롱을 받던 그는 점차 인정을 받았고, 일흔이 되어서는 남작 작위까지 받게 된답니다. 그럼에도 불구하고 그는 어느 화파에도 속하지 않았고 후학을 양성하지도 않았답니다. 독보적인 장르를 개척한 아웃사이더였지요.

'이상한 가면' (1892), 앙소르

그림의 가면은 기괴한 모습이지요. 화가 난 것인지 아니면 비아냥거리고 있는 것인지, 가면으로 가리워진 그들의 속마음을 알 수가 없습니다. 화면의 일부 모습은 가면을 쓴 인간인지, 가면처럼 변해버린 얼굴을 가진 인간인지 헷갈릴 정도여서 보는 이의 마음이 더욱 오싹하기만 하군요.

왼쪽 창 너머에는 카니발을 알리는 듯한 깃발이 날리고 있네요. 방안의 촛불이 꺼지고 있는 것을 보면, 축제가 끝나고 놀이를 마친 사람들이 방금 전에 들어온 것 같구요. 그들의 모습은 빨강과 파랑, 노랑 그리고 초록색으로 강렬하게 칠해져 있습니다. 가운데 사

(부분) 위태로운 인간의 모습

람들의 손가락 사이에는 존엄성마저 훼손된 듯이 미미한 존재로 표현된 인간이 위태롭게 걸쳐져 있군요. 창문 앞에는 해골 모습의 인형이 걸려있고, 오른쪽 아래의 가면 모습은 신나게 카니발을 뛰어다닌 사람이 지쳐 쓰러진 걸까요, 아니면 누군가가 변장한 복장과 가면을 벗어 놓은 걸까요? 그 모습이 불분명하여 더욱 기괴하답니다.

카니발은 끝났고, 저 가면을 벗으면 무엇이 남을까요? 조금 우스울 수도 있을거에요. 가식과 위선 등으로 뒤덮인 인간의 얼굴을 거칠고 강렬한 붓 터치로 그렸는데, 가면을 쓴 모습이 현대를 살아가는 우리 모두의 자화상이란 생각도 드는군요.

'1889년 예수의 브뤼셀 입성' (1888), 앙소르

이 작품은 앙소르의 가장 크고 유명한 작품인데, 크기가 가로×세로가 430.5×252.5㎝이니 대단하지요? 튜브 물감으론 감당하기 힘들었을 것 같아요. 1885년에 그린 '예수의 예루살렘 입성'을 좀더 구체화시킨 작품이랍니다. 전체적으로 빨강과 파랑 그리고 녹색과 노란색으로 뒤덮인 화면에다 수많은 군중의 다양한 표정을 가면으로 뒤섞어 놓았지요(사실 저 표정들이 가면인지 얼굴인지조차도 가려 내기 힘들지만요). 가면 전람회라도 하는 듯 다양한 인상을 주는 표정의 얼굴과 가면이 화면을 가득 채우고 있습니다.

가운데 선두에는 화려한 휘장을 한 자와 붉은 법복과 노란 법모를 착용한 자가 있습니다. 그 뒤로 훈장을 주렁주렁 단 장교가 파랑과 노랑이 수평을 이룬 군악대를 이끌지요. 당나귀를 탄 예수는 그 뒤 멀리에 보일 듯 말 듯 하답니다. 황금색으로 광배를 하지 않았다면 알아보기도 어려웠을거에요. 그런 처지에도 불구하고 예수는 그를 향해 경배하는 군중을 향해 자애로운 축복을 내리시고 있네요. 그 뒤로 구세주 예수를 따르는 행렬이 끝도 없이 화면을 채우고 있습니다. 마치 송곳을 세울 빈틈도 허용치 않으려는 듯 빼곡히요.

우측에는 '브뤼셀의 왕, 예수 만세'라는 구호가 적혀 있구요. 여기저

기 크고 작은 깃발이 보이는데 역시 가장 눈에 띄는 것은 화면상단을 붉은 색으로 채운 현수막이지요. '사회주의 만세VIVE LA SOCIALE'라는 슬로건인데, 정치 현실에 대한 그의 반발심을 보여주는 것이겠지요. 그리고 보면, 이 수많은 군중은 사회를 이끄는 권력자들이 이끄는 대로 가차없이 내몰리는 당시 사회를 반영한 것이기도 하답니다. 결국 선두에서 리드하는 세력은 기득권 세력이며, 이들은 흰 양과 해골의 모습을 동시에 갖고 있음을 보여주고 있지요. 또한 같은 행렬에서도 각자의 이익에 따라 제각각인 그들의 시선도 놓치지 말자구요.

앙소르는 이 대작 속에 자신의 처지와 감정을 반영한 것으로 보입니다. 자신을 이해하지 못한 당시 미술계와 대중들에게 철저히 아웃사이더였던 자신의 상황을, 경시되고 있는 예수의 애처로운 상황과 동일시하고 있는 것이죠. 이처럼 앙소르는 성서 속 사건도 당대의 상황과 연관 지어 해석하고자 했답니다.

그가 가면처럼 어둡거나 깊은 의미를 담은 그림만 그린 것은 아니에요. 고향의 해수욕장 풍경처럼 자기 주변의 풍속을 밝게 그린 그림도 있습니다. 물론, 특유의 풍자를 빼놓지는 않았답니다.

https://blog.naver.com/donham21/222165594407
QR코드를 휴대폰으로 찍어 보세요. 해당 그림을 바로 확인할 수 있습니다.

앙소르는 죽을 때까지 고향 오스텐드에 거주하며, 당시 프랑스에 유행했던 인상주의와는 또 다른 독자적인 작품세계를 구축하였습니다. 이렇게 깊은 내면의 세계를 주관적으로 나타내는 표현 방식과 강렬한 인상을 주는 그의 작품은, 이후에 역시 상징적인 가면 그림을 많이 그린 에밀 놀데(1867~1956) 등 표현주의 화가에게 큰 영향을 끼치지요.

유럽의 근대 회화사에서 그리 큰 역할을 하지 못했던 벨기에의 한 마을에서 악착같이 자신의 그림을 그린 화가가 앙소르였습니다. 자신의 예술 세계를 표현하기 위해, 외롭고 고통스런 길을 신념 하나로 뚜벅뚜벅 걸어간 화가의 고집스런 숨결을 느낄 수 있는 산책이었나요?

#2 형태보다 깊은 내면의 감정을 표현한 표현주의

빛을 좇고, 대상물에 비친 빛에 의해 보여지는 찰나의 색을 부지런히 그렸던 인상주의에 비해 세잔과 고갱, 반 고흐 등 후기 인상주의 화가들은 대상을 그리면서 점차 자신의 독자적인 감정과 내면의 느낌을 드러내지요. 대상의 형태와 색채를 과장하거나 심지어 왜곡하면서 자신의 영혼을 표현하게 된답니다.

이들의 영향을 받은 표현주의Expressionism 화파는 화가의 깊은 내면을 더욱 극적으로 표현합니다. 그들이 선택한 색채는 더 강렬해지고 윤곽선은 변형되거나 단순화되었으며, 붓 터치는 더욱 역동적이고 거칠어지지요. 기존의 미술계가 추구하던 각종 고전주의 기법들은 이제 회피 정도가 아니라 무시되고 해체되어 갑니다. 표현주의의 뚜렷한 특징이기도 하지요.

이러한 경향은 20세기 초에 더욱 다양하게 전개되는데, 대표적으로 키르히너(1880~1938)의 다리파와 칸딘스키(1866~1944)가 주도한 청기사파 등으로 발전을 계속합니다. 앙소르는 19세기 말에 이미 이들 표현주의자들의 표현기법을 선도하면서, 어느 화파에도 속하지 않고 독특한 자신만의 작품세계를 독자적으로 만들었답니다.

프란츠 레하르 앙리 마티스

10장 마티스와 함께, 레하르의 〈유쾌한 미망인〉

주요등장인물

한나	거부의 미망인, 다닐로의 전 애인	소프라노
다닐로	기병장교 출신의 사랑꾼, 백작	바리톤
발랑시엔	게임처럼 사랑을 즐기는 대사부인	소프라노
카미유	사랑을 좇는 순정파 파리지앙	테너
제타	주 파리 폰테베드로 대사	바리톤

1절 : 주말극, 뮤지컬 같은 오페레타 ◆

　사랑하는 사람들도 막상 결혼을 앞두고는 여러 가지 조건을 따진다고
들 하던데, 사랑 앞에 막대한 재산과 고귀한 신분은 복인가요, 독인가요?
요즘처럼 연애 따로 결혼 따로라는 공식이 강해진 때에는 더욱 그럴 수도
있겠지만, 오페라에서는 〈세비야의 이발사〉의 로지나, 〈라 체네렌톨라〉의
안젤리나 그리고 〈리골레토〉의 질다처럼 신분이나 재산 등을 고려하지 않
는 경우도 많습니다. 진정한 사랑의 조건은 무엇일까요? 신분이 높고 재산
이 많아야 하나요? 오히려 그것들로 인해 진정한 사랑이 왜곡되고 방해 받
는 것은 아닐런지요?

1905년에 프란츠 레하르Franz Lehar (1870~1948)가 오스트리아 빈에서 초연한 오페레타◆ <유쾌한 미망인>은 막대한 재산 때문에 주저하지만 끝내 모든 것을 극복하는 진정한 사랑을 보여줍니다. 한 나라의 미망인이 외국인과 재혼하는 것을 막기 위한 해프닝이 벌어지는데, 워낙 약소국이어서 막대한 재산을 상속받은 그녀가 외국인과 결혼하여 재산이 국외로 유출되면 나라의 재정이 파산하기 때문이지요. 귀족 또는 사회지도층의 턱시도와 화려한 드레스 뒤에 숨겨진 욕망, 욕정의 민낯이 발가벗겨지는 가운데, 그 무엇도 진정한 사랑을 막을 수는 없음을 보여준답니다.

이 오페라는 아름답고 관능적인 음악을 배경으로 재미있고 흥미진진한 스토리와 끝없이 펼쳐지는 유머, 유쾌한 각종 춤이 우리의 오감을 만족시키면서 촌철살인의 사회 풍자까지 보여줍니다. 교훈을 주면서도 한편으로는 가슴 따뜻한 감동을 주고, 마침내 사랑을 완성시키지요. 재미있는 오페레타의 모든 요소가 모두 갖추어진 최고의 작품으로, 요한 슈트라우스 2세의 <박쥐>와 함께 빈 오페레타의 쌍두마차랍니다.

자~ 흥겨우면서도 의미심장한 빈 오페레타의 세계로 들어가볼까요~

2절 : 주요등장인물

한나는 평범한 집안의 처녀이며 예전에 백작가(家) 청년 다닐로의 연인이었습니다. 서로 사랑했지만 백작가문의 반대로 헤어졌지요. 그 후 갑부인 은행가와 결혼했지만 첫날밤에 남편을 여의었습니다. 어마어마한 유산

◆ 오페레타 : 오페레타는 '작은 오페라'란 뜻으로, 파리를 중심으로 풍자를 많이 담은 '파리 오페레타'와 왈츠가 많이 연주되는 빈 중심의 '빈 오페레타'가 대표적입니다. 오페라 가수가 대사를 하고 아리아와 함께 춤추기도 하는데, 이후에 대중성을 강화한 뮤지컬로 발전합니다.

을 받게 된 그녀가 파리 사교계에 등장하니 뭇 남성들이 구애를 합니다. 그래도 그녀는 아직 다닐로를 잊지 못하고 있답니다.

다닐로는 백작이자 파리 주재 외교관인데, 부임한지 몇 달이 지났건만 모든 의욕을 잃고 퇴근 후엔 카페에서 쾌락의 시간을 보내고 있습니다. 한나를 사랑하면서도 가문의 반대로 헤어졌기에 그녀에게 미안한 마음이 있는 그에게, 국부 유출을 막기 위해 한나에게 접근하라는 조국의 지령이 내려옵니다. 하지만 그는 그렇게 할 수 없습니다. 사랑하는 그녀에게 오해 받는 것은 싫기 때문이지요.

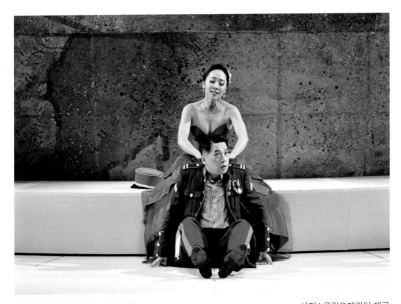

카미유와 밀회를 즐기는 발랑시엔 사진 : 국립오페라단 제공

발랑시엔은 대사 부인인데, 대사의 눈을 피해 파리지앙 카미유와 밀회를 즐기고 있습니다. 사랑에 눈 먼 그 남자를 멋대로 조종하면서, 사랑을 게임처럼 즐기고 있지요.

카미유는 유부녀 발랑시엔과 사랑에 빠진 프랑스 외교관입니다. 사랑의 노예가 되어 그녀가 시키는 것은 뭐든지 합니다. 사랑하는 그녀가 다른 여자와 결혼하라고 하면, 그것까지도 시키는 대로 따르려 하지요.

제타는 폰테베드로의 파리 대사입니다.

3절 : 오페라 속으로

#1막 (요즘 저 같은 홀몸이 인기가 많다죠!)

막이 오르면, 파리 주재 폰테베드로◆ 대사관에서 국왕의 생일 축하 파티가 열리는 장면입니다. 워낙 나라 재정이 형편없다 보니, 명색이 국경일 파티인데도 물만 마시고 있지요. 파티에 참석할 예정인 거부巨富 미망인의 돈과 재혼을 소재로 서로 농담들을 하며 시간을 보냅니다. 카미유가 발랑시엔의 부채에 "당신을 사랑합니다"라고 써놓자, 발랑시엔이 그를 은밀한 곳으로 데리고 가 관계를 끝내자며 아리아 *'나는 정숙한 여인이에요'* 를 부릅니다. 불륜이 드러나면 서로 좋을 것이 없으니 끝내고 결혼하라는 거지요. 그렇지만, 그녀의 눈은 절연의 각오를 담기보다는 카미유의 구애를 게임처럼 즐기는 듯 하답니다.

https://youtu.be/29IyFHN7JLs
QR코드를 휴대폰으로 찍어 보세요. 해당 동영상을 바로 확인할 수 있습니다.

◆ 오페라 속 가상의 나라. 국명과 국력 등을 참고하여 재미삼아 추정하면, 아름다운 피요르 항구이며 한글 지도를 제공하는 도시인 코토르가 있는 발칸의 소국 '몬테네그로'와 유사함.

한나가 파티에 등장하자 파티에 참석한 많은 신사들이 우르르 몰려들어 구애하자, 그녀는 "요즘 저 같은 돈 많은 홀몸이 인기 많다죠!"라며 그들의 겉치레를 비꼬며 즐긴답니다. 발랑시엔은 마침 잘됐다며 카미유에게 한나와 결혼하라고 권유합니다.

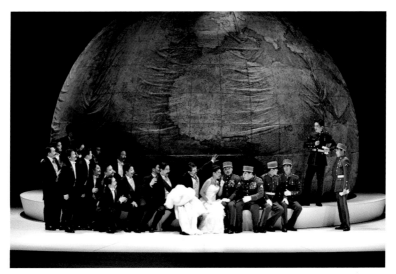

한나를 둘러싼 신사들 사진 : 국립오페라단 제공

한나가 가는 곳마다 그녀의 재산에 관심이 많은 신사들이 몰려다니고, 전날 카페에서 마신 술이 채 깨지 않은 다닐로는 대사의 호출에 아리아 '나는 카페 막심으로'를 궁시렁거리듯 노래하며 파티장에 옵니다. 한나와 이별한 충격 때문인지 그는 요즘 카바레 '물랑루즈' 같은 곳에서, '루루', '도도'와 '주주' 등의 여자와 함께 밤새워 놀고만 있지요.

https://youtu.be/ILZryr0KsR4
QR코드를 휴대폰으로 찍어 보세요. 해당 동영상을 바로 확인할 수 있습니다.

구애하는 신사들을 피해 조용한 방에서 서로의 정체를 확인하지 못한 채 다시 마주친 한나와 다닐로. 그들이 상봉하는 장면을 보면 서로의 습관과 신체에 대해 구석구석 잘 알고 있음을 알 수 있답니다. 여전히 서로에게 호감이 있음에도, 자존심 때문에 꽁냥꽁냥하지 못하고 서로 비꼬면서 말다툼만 벌이지요. 쓸데없이 서로 전쟁을 선포합니다.

대사가 다닐로를 불러 본국의 훈령을 전달합니다. 한나가 외국인과 재혼해서는 절대 안되고 조국을 위해서는 자국인인 다닐로 본인과 결혼하게끔 그녀를 유혹하라는 지시입니다. 다닐로는 자신의 결혼관에 반한다며 그 지시를 거절하지만, 대사는 그에게 조국에 대한 충성심을 발휘할 것을 요구합니다.

무도회에서 '파트너를 골라요'라는 흥겨운 합창이 흐르고 안무가 펼쳐집니다. 여성이 남성 파트너를 고르는 시간이 되자 여러 신사들이 한나에게 적극적으로 어필하고, 발랑시엔은 각종 춤에 능하다며 카미유를 한나에게 추천하지요. 그런 상황에서 한나는 프랑스 외교관과 폰테베드로 귀족들을 제끼고 다닐로를 춤 상대로 선택합니다.

https://youtu.be/-gmA53lLlQY
QR코드를 휴대폰으로 찍어 보세요. 해당 동영상을 바로 확인할 수 있습니다.

하지만 다닐로는 한나와 춤 출 권리를 1만 프랑에 팔겠다고 그녀를 쫓아 다니는 신사들에게 제안합니다. 자신의 제의가 거절된 상황을 한나는 기분 나빠 하지만, 사실 다닐로는 파티에 참석한 신사들이 절대 그 많은 돈을 쓸 리가 없다는 것을 알고 있지요. 결국 모두들 거금이 없다며 꽁무니를 내빼고 발랑시엔에게 절연통보를 받은 순진한 카미유가 기꺼이 지갑을 열려고 하자, 그녀는 눈을 흘기며 그를 끌고 나갑니다. 둘이 남게 되자 다닐

로는 한나에게 춤을 청하고, 결국 경쾌하게 함께 춤을 추는 가운데 막이 내려집니다.

#2막 (부채바람에 들추어지는 욕정들)

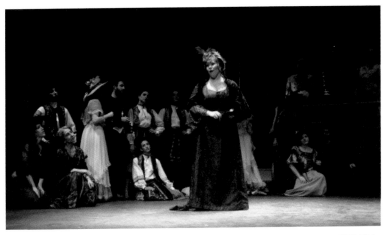

다닐로의 마음을 확인하고자 '빌랴의 노래'를… 사진 : Flickr

　　한나는 파리의 폰테베드로 사람들을 모두 초대해 성대하게 파티를 엽니다. 다닐로를 위한 깜짝 파티에서, 한나는 그의 마음을 확인하고픈 것이랍니다. 그래서 한나는 파티에서 젊은 사냥꾼이 정령인 소녀와 사랑에 빠진 이야기를 담은 서정적이고 아름다운 아리아 *'빌랴의 노래'*를 부릅니다. 이 노래를 통해 한나는 옛 연인 다닐로와 다시 사랑을 하고 싶은 간절한 마음을 표현하는 거지요. 사실 그도 여전히 한나를 사랑하고 있답니다. 다만, 다른 많은 남자들처럼 한나의 재산을 바라고 구애하는 것처럼 보이는 것은 죽기보다 싫은 거에요.

https://youtu.be/AKJsSDemXwQ
QR코드를 휴대폰으로 찍어 보세요. 해당 동영상을 바로 확인할 수 있습니다.

이들의 밀당과 갈등은 결국 터지고 맙니다. 한나는 고백하기를 주저하는 다닐로를 바보 같은 기수가 말 타고는 허둥대는 것에 빗대며, '오빠 달려~'식으로 제대로 돌진해보라고 자극하지요. 이에 자존심이 상한 다닐로도 한나를 비꼬면서, 둘 사이에 그야말로 전쟁이 터진답니다.

그 사이 카미유가 발랑시엔의 부채에 써놓은 문구 때문에 대사관 직원들 사이에 실랑이가 벌어집니다. 귀족들끼리 부채의 주인을 놓고 서로 의심하기도 하구요, 다닐로는 부채의 주인을 찾아주는 과정에서 부채를 통해 그들의 턱시도와 드레스 속에 감춰진 은밀한 관계를 알아버립니다. 신사와 부인들은 서로 은밀히 정을 통하면서도 동시에 서로를 의심하고 있었거든요.

신사와 부인들은 남자와 여자로 나뉘어, 서로가 서로를 어떻게 대하는지에 대해 8중창 '여자들을 어떻게 다루면'을 부르는데 남녀의 속성을 같은 선율과 리듬의 경쾌한 음악으로 코믹하게 보여줍니다. 내용을 모두 옮길 수는 없어 아쉽지만, 남녀 모두 고개를 끄덕일 만한 내용이랍니다.

https://youtu.be/stEd9V5-mq4
QR코드를 휴대폰으로 찍어 보세요. 해당 동영상을 바로 확인할 수 있습니다.

카미유와 정말로 관계를 청산하려고 만난 자리에서, 발랑시엔은 돌고 돌아 자신에게 온 부채에 '나는 정숙한 여인입니다'라고 써서 그에게 기념으로 줍니다. 카미유는 아름다운 아리아 '5월 햇살에'를 부르며 변함없는 사랑을 그녀에게 고백합니다.

5월 햇살에
장미꽃 봉오리가 만발하듯

내 가슴 속에서도 사랑의 불꽃이 타오르네

그것은 나에게 행복을 상기시키는

그 어떤 신기한 꿈속에서조차

어렴풋이라도 예감한 적 없는

지극히 행복한 꽃봉오리라네…

https://youtu.be/Cw39hWotljA

QR코드를 휴대폰으로 찍어 보세요. 해당 동영상을 바로 확인할 수 있습니다.

아름다운 노래에 마음이 흔들린 발랑시엔은 마지막으로 작별의 연애를 위해 근처의 정자로 들어가는데, 마침 대사가 나타나지 뭡니까? 그 정자에서 대사가 회의를 하기로 되어 있었던 겁니다. 정자에서 뭔 소리가 나자 그 안을 엿본 대사는 자기 아내가 있는 것으로 의심하고 격분하게 됩니다.

이때, 한나가 발랑시엔을 도와주려 정자 뒷문으로 들어가서 그녀 대신 카미유와 연인처럼 손잡고 정문으로 나옵니다. 그리곤 카미유와 약혼하겠다고 둘러댑니다. 대사와 동행한 다닐로가 긴장하는 것을 보고는 한나가 한 술 더 떠 자신은 파리 스타일로 결혼을 하겠다고 선언하지요. 대사는 자기 부인이 아니어서 안도의 한숨을 내쉬지만, 다닐로는 질투가 일어 어쩔 줄 모른답니다.

다닐로는 이젠 아무 희망이 없으므로 다시 카페 막심에 가서 술과 여자나 즐기겠다고 합니다. 그런 모습을 본 한나는 다닐로가 여전히 자신을 사랑하고 있음을 알아채고 기뻐하면서 2막이 내려집니다.

#3막 (입술은 침묵해도 영혼은 춤춰요)

막이 오르면 합창 '우리가 파리 카바레의*ja wir sind es die grisetten*'와 함께 카페 막심에서의 흥겨운 춤판이 이어집니다. 한때 이곳 가수이자 무희였던 발랑시엔이 노래와 춤 솜씨를 뽐내고, 오케스트라와 댄서들의 빠른 리듬이 흥겹게 연주되지요. 무대 위에서 가수들이 직접 흥겨운 춤도 추기에 오페레타는 한층 더 재미 있답니다. 한나의 재산이 국외 반출되면 나라가 파산이라는 본국의 전보가 또 다시 오자, 대사는 다닐로 백작에게 한나와의 결혼을 재촉합니다. 하지만 그는 아직 자신이 없습니다.

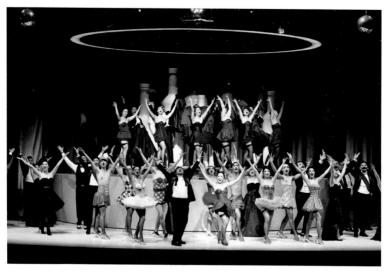

카페 막심의 파티 사진 : 국립오페라단 제공

한나와 단둘이 만난 다닐로는 카미유와의 결혼을 반대한다고 합니다. 자신을 사랑하기 때문이냐는 그녀의 질문에 조국의 재정 파산을 막기 위해서라고 답하는 다닐로. 카미유와의 결혼은 거짓이며 정자에서의 해프닝도 어느 유부녀를 구하려 한 것이라는 한나의 해명에, 사색이었던 다닐로

236

의 표정이 환하게 풀리지요. 결국 두 사람은 서로의 사랑을 고백하고, 이중창 '입술은 침묵하고'를 부르며 슬로 왈츠에 맞추어 춤추며 사랑을 확인하지요.

https://youtu.be/_0-HKSeHy6k
QR코드를 휴대폰으로 찍어 보세요. 해당 동영상을 바로 확인할 수 있습니다.

모두가 모인 자리에서 한나는 남편의 유언을 공개하는데, 한나가 재혼하게 되면 모든 유산을 포기해야 한다는 것 아닙니까? 모두들 실망하여 낙담한 표정을 짓는데 오직 한 사람, 그 말을 들은 다닐로는 무일푼이 된다는 한나에게 결혼하자고 청혼합니다. 그런데, 한국말처럼 폰테베드로 말도 끝까지 들어야 한답니다. 즉, 한나의 재혼 시 포기된 재산은 새로운 남편에게 증여된다는 내용이 공개됩니다. 조국도 경제 파탄을 막았고 한나와 다닐로도 사랑의 결실을 맺었으니, 모두가 축복하고 춤추며 흥겨운 가운데 막을 내립니다.

한나와 다닐로의 사랑이 해피엔딩으로 끝난 뒤 다시금 묻게 되네요. 사랑 앞에 막대한 재산은 복인가, 오히려 독인가?
요즘처럼 연애와 결혼이 따로라는 개념이 강한 시대에, 그리고 순수한 사랑만이 결혼의 절대 조건이라고 생각하는 풍조가 희박해진 이때, 막대한 재산은 복일 수 밖에 없겠지요? 그래도 다닐로와 같은 진정한 사랑을 만나게 되는 오페라 <유쾌한 미망인>은 색다른 경험이랍니다.

오직 사랑만으로 선택한 한나와 다닐로 사진 : Flickr

　　피날레에서 무일푼이 된 한나에게 청혼을 하는 다닐로가 어리석어 보
이기도 하다가, 그런 순수한 사랑 위에 막대한 재산이 보상처럼 퍼부어지
는 장면에서는 통쾌하기까지 합니다. 이걸 보면 막대한 재산을 놓치기 아
까워하는 우리들의 마음을 살짝 들킨 것 같기도 하군요.

　　하긴 두 남녀가 서로 사랑하고 결혼해 같이 살아가는데 사랑과 재산,
어느 것 하나 소중하지 않은 것이 있을까요? 많을수록 또 넘칠수록 좋겠지
요.

로즈먼 브릿지
새로운 시대, 새로운 그림

오페라는 이탈리아 피렌체의 예술가 모임이었던 카메라타의 음악가들이 만든 것입니다. 그리스·로마 시대 드라마의 비극을 되살리려는 목적으로 말이지요. 여러모로 시도하던 중에 1600년, 메디치 가문의 딸과 프랑스 왕 앙리 4세의 결혼식이 열렸고 이를 축하하는 다양한 축제가 벌어졌습니다. 축제의 일환으로 오페라를 만들었고 야코포 페리(1561~1633)가 작곡한 오페라 〈에우리디체〉가 무대에 올랐습니다. 이 작품이 악보가 현존하는 최초의 오페라랍니다.

초기의 작품은 그리스·로마 신화 또는 역사적 사실을 바탕으로 진지하고 심각한serious 스토리의 비극을 많이 다뤘습니다. 이런 오페라를 '오페라 세리아'라고 하지요. 그런데 이런 류의 작품은 즐겁게 감상하기엔 다소 고역스럽다는 단점이 있습니다. 귀족들이 우아하게 앉아 있지만, 그들도 속으로는 지루해 했을 거예요.

그래서 대중은 보다 재미있게 볼 수 있는 희극 오페라인 '오페라 부파'를 즐겨 찾게 됩니다. 덜 심각한 스토리에다 다양한 소재로 여러 부류의 사람들에 관한 이야기를 재미나게 풀어냈지요. 오페라는 점차 변화를 거듭하여 대중성을 더 확장한답니다. 드디어는 뮤지컬로까지 변화하는데, 그 앞 단계에 나타나 대중들에게 큰 인기를 얻은 가벼운 오페라가 바로 '오페레타'입니다.

20세기를 전후로 예술가들은 새로운 작품을 시도했습니다. 오펜바흐(1819~1880)나 요한 슈트라우스 2세와 함께 오페레타로 큰 인기를 모은 작곡가 레하르는 1905년 〈유쾌한 미망인〉을 발표합니다. 같은 해 화가 마티스는 색다른 채색의 회화를 선보인 '모자를 쓴 여인'을 발표하여 세상을

발칵 뒤집지요. 그렇게 예술은 분야별로 서로 영향을 주고 받으며 발전해 왔답니다. 새로운 세기 초, 새로운 화풍을 몰고 온 마티스를 만나러 갑니다.

#1 거친 들판의 맹수처럼 색을 채색한, 마티스

앙리 마티스Henri Émile-Benoit Matisse(1869~1954)는 피카소와 함께, 20세기에 새로운 미술을 연 최고의 화가 중 한 사람이지요. 피카소가 형태를 해체하고 재구성해 미술의 새로운 세계를 연 화가라면, 마티스는 색채를 해방시키고 새로운 채색의 길을 열었답니다. 그는 야수파의 리더답게 색을 '야수와 같이' 채색했답니다. 다양한 색으로 과감하고 거친 형태를 만들되, 나름대로 조화롭고 질서 있게 균형감을 유지하면서 말이에요.

원래 유망한 법조인이었던 그는 맹장염에 걸려 병원에 입원했었는데, 그때 무료해 하는 그를 위해 어머니가 미술도구를 사 주었고, 우연히도 이로 인해 마티스의 삶이 바뀌게 됩니다. 그는 앞서 19세기 말, 화가의 주관적인 색을 화폭에 표현했던 고갱의 영향을 많이 받았지요. 특히 마티스는 고갱처럼 타히티에서 7년이나 살았답니다.

'사치, 고요와 관능' (1904), 마티스

　위 작품은 다채로운 색점이 화려하게 표현되어 있어, 언뜻 보아도 신인상주의를 대표하는 쇠라(1859~1891)나 시냑(1863~1935)의 영향을 받았음을 알 수 있습니다. 허나 표현 기법은 그렇다 하더라도 색채의 표현은 단순하지 않지요. 자유를 얻은 색채로 인해 오른쪽의 나무는 우리가 알고 있는 나무색이 아니랍니다. 파랑과 노랑, 빨강의 3원색과 주황, 초록과 보라의 2차색으로 나무를 채색했지요.

　하늘도 마찬가지랍니다. 여러 가지 색으로 표현되어 있지요. 관능미를 보여주며 여유롭게 쉬고 있는 사람들의 표현에서도 우리에게 익숙한 색은 추방당했습니다. 하늘, 땅 그리고 바다와 사람들 모두 마티스만의 자유로운 색으로 덮여 있습니다. 이 작품에서 강렬한 색채와 부드러운 곡선을 표현한 그는, 다음 작품에서 미술사를 바꾼, 더욱 과감한 색의 야수성을 보여줍니다.

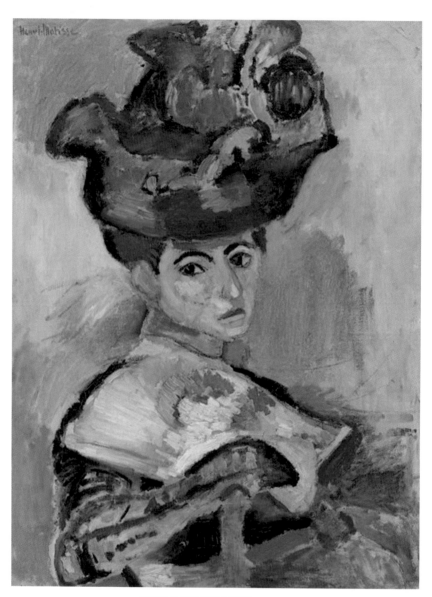

'모자를 쓴 여인' (1905), 마티스

위 작품은 1905년 살롱전에 출품된 것으로 화가가 자신의 부인을 그렸다고 합니다. 여인의 초상이라면 아름답게 여신처럼 그려야 한다고 생각했던 당시 관람객에게 이 그림은 생소함을 넘어 충격적이었지요. 보시는 것처럼, 여인의 얼굴은 얼굴색이라고 할 수 없는 녹색과 하늘색으로 대충 그려져 있습니다. 목과 머리는 빨갛고 그 위의 커다란 화관에도 초록색 등이 덕지덕지 칠해졌구요. 아마도 모델이 우아하게 챙겨 입었을 옷과 장갑 등은 마치 누더기처럼 그려졌네요. 모델의 배경도 뚜렷한 구분 없이 녹색과 빨강과 노랑, 파랑 등 원색이 무심하게 덮여 있지요. 어느 것도 우리가 당연하다고 인지하는 사물의 고유색은 아니랍니다.

그의 작품을 접한 당시 시민들의 조롱과 비난의 소리가 들려 오네요.

"아니, 저것도 전시 작품이야? 색을 저렇게 칠하다니, 기본이 안 됐어"
"어찌 여인 초상을 저렇게 그릴 수 있지? 구토가 나오려고 하네"
"진짜로, '사치, 고요와 관능'을 그린 마티스의 그림이야? 쯧쯧 사람 버렸네…"

여러분이 보시기엔 어떤가요? 아, 관람객보다는 한껏 세련된 의상을 입고 멋진 부채까지 챙기며 모델을 서준 그의 부인이 더 화가 났겠군요! 자신의 초상화를 엉망으로 그렸다고 말이죠.

그런데 그림을 자세히 보면 예쁘답니다. 대충 칠한 그녀의 얼굴에 나름 명암도 있고, 색의 구분으로 입체감도 보이구요. 또 오~래 보니 사랑스럽답니다. 결국 마티스는 사랑하는 부인의 모습을 지금까지도 대중들이 찾게 만든 것 아닌가요! 이 그림을 즐기는 당신도 사랑스러운 사람이랍니다.

#2 거칠고 강렬한 색채! 야수주의

야수주의Fauvism 화가들은 20세기 초반에 잠시 했던 전시활동 (1905~1907)에서 강렬한 원색으로 화가의 감정을 과감하게 표현함으로써 이후에 출현하는 표현주의를 이끌었다고 할 수도 있답니다. 물론 19세기 초반에 들라크루아를 비롯한 낭만주의 화가들이 강렬한 색채를 휘두르기도 했지만, 여전히 실제 존재하는 대상을 그럴듯한 색으로 묘사했습니다. 또한 19세기 후반 모네 등 인상주의 화가들도 빛에 의해 변하는 색을 포착해 찰나를 그렸지만, 여전히 자신들이 본 대상을 그대로 그린 단계였죠.

후기 인상주의를 거치면서 마티스와 블라맹크(1876~1958)를 비롯한 야수주의 화가들은 드디어 '색色에게 자유'를 줍니다. 자연 또는 원시의 모습에 화가의 주관적인 색을 표현했던 고갱의 영향을 받기도 했지요. 그들은 당시에 당연하다고 전해지던 미술 이론을 배격하고 자유로운 그림을 추구합니다. 그들에게 하늘은 푸른색이라거나 피부는 살구색이라는 식의, 색에 대한 고정관념과 색채론은 아무 의미가 없어졌답니다. 즉, 우리가 당연하다고 믿고 눈에 보인다고 생각하는 색을 거부하였고, 화가가 느끼는 마음속의 색채를 그대로 표현했답니다. 그것도 강렬한 원색을, 다연발탄이 터지듯 거칠고 과감하게 붓 터치했지요. 유치원생이 그렸을 법한 또는 성의 없이 대충 그린 듯한 그들의 그림들! 원색이 작렬한 그들의 작품을 접한 당시 감상자들은 엄청난 충격을 받았겠지요? 기존 미술계에서 볼 때, 그들은 '미친듯한' '야수'였으니까요.

짧은 활동에도 불구하고, 야수파 화가들이 화가의 내면을 주관적인 색채로 표현함으로써 이후의 미술계는 더욱 색을 추상적으로 상상할 수 있게 되었고, 현대를 관통하는 추상미술의 한 기반을 다지게 된답니다.

빈첸초 벨리니 파블로 피카소

11장 피카소와 함께, 벨리니의 〈노르마〉

주요등장인물

노르마	고대 켈트족 드루이드인의 제사장, 금지된 사랑 중	소프라노
폴리오네	주 갈리아 로마총독, 노르마의 아이 아빠	테너
아달지사	드루이드인 젊은 사제, 폴리오네의 새로운 사랑	메조소프라노
오로베소	드루이드인의 지도자, 노르마의 아버지	베이스

원작 : 알렉상드르 수메의 동명 희곡

1절 : 죽음으로 다시 살아난 사랑

한때 매스컴에 오르내리던 '드루킹' 이란 인물이 있었는데요, 드루킹은 역사상 기념비적인 온라인 게임(MMORPG)인 '월드 오브 워크래프트' 에 나오는 '드루이드' 중에서 '킹' 이란 뜻이랍니다.

드루이드는 원래 고대의 켈트족에게 지식과 지혜, 또는 그를 상징하는 계급을 뜻했는데, 이들은 점술 등으로 신과 교통하는 제사장은 물론 의사, 약사, 과학자, 철학자 그리고 재판관 등의 중요한 역할을 수행하였답니다. 이렇게 막강한 역할을 수행하였기에, 왕이나 부족장 같은 지도자들도 함부로 대할 수 없는 존재였던 것이지요.

켈트족은 프랑스와 영국, 아일랜드 일대에 퍼져 있었는데, 이곳은 우리가 갈리아와 브리타니아 지방으로 알고 있는 지역입니다. 이들은 신의 계시를 받거나 전쟁 승리를 기원하기 위해서 산 자를 제물로 삼아 화형에 처하곤 했었답니다. 유명 게임인 '라이즈: 선 오브 로마'에는 사로잡은 로마군을 산 채로 넣고 화형시키는 장면이 묘사되고 있기도 하지요. B.C.51년 카이사르가 이 지역을 점령하여 로마 영토로 삼은 뒤에도, 가장 지속적으로 저항한 중심 세력은 바로 드루이드 교도들이었습니다. 결국은 로마세력에 밀려 브리타니아 즉 영국으로 밀려가면서 사라지지만, 갈리아 지방과 영국 일대에는 스톤헨지Stonehenge 같은 그들의 성소聖所와 유적이 적잖이 남아 있답니다.

1831년 빈첸초 벨리니Vincenzo Bellini(1801~1835)가 발표한 〈노르마〉는 바로 이러한 드루이드 교도와 관련된 오페라인데요, 로마 전성기의 갈리아 지방을 배경으로 신성하고 순결을 지켜야만 하는 제사장의 사랑이야기가 펼쳐집니다. 허나 마냥 아름답지는 않답니다. 그녀 스스로 계율을 어긴 신성모독의 당사자이기 때문이지요.

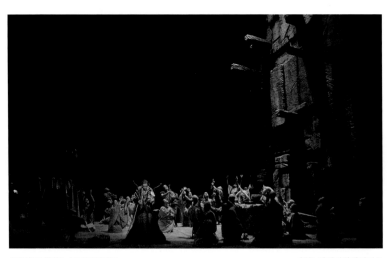

로마에 저항하는 드루이드교도 사진 : 위키미디어커먼스

격정과 증오가 불타오르는 인생극장의 현장. 인간의 감정을 최대한 아름답게 표현하기 위해, 사람의 목소리로 화려한 기교를 뽐내고자 했던 '벨칸토' 오페라. 그중 대표적인 오페라인 〈노르마〉에서 우리는 인간의 본능, 사랑과 증오, 그리고 인간에 대한 무한한 신뢰의 장면을 만나게 됩니다.

이 장엄한 오페라는 예전에는 이탈리아의 지폐에도 등장했던 벨리니의 아름다운 음악을 배경으로 한 기막힌 반전 드라마이며, 음악과 스토리 모두 관객을 압도한답니다.

2절 : 주요등장인물

노르마는 신탁을 전하는 드루이드교의 제사장입니다. 제사장으로서 순결을 지켜야 하는 계율을 어기고 금지된 사랑을 하여, 자식 둘을 몰래 키우고 있답니다. 그 상대는 바로 자신의 민족을 억압하고 있는 로마의 총독인 폴리오네랍니다. 그런데 그가 또 다른 여사제 아달지사와 사랑에 빠졌습니다. 자신과 똑같은 처지의 사제를 그녀는 용서해야 하나요? 아니, 용서할 수 있을까요? 그녀는 마침내 결단을 내립니다.

폴리오네는 갈리아 지방의 로마총독입니다. 그는 사제와 사랑을 나누고 아이를 낳고, 또 새로운 사랑을 찾아 다니지요. 노르마의 복수가 두렵기는 하나, 장수인지라 비겁하지는 않습니다. 노르마의 살해 협박에도 당당하게 새로운 연인과 사랑을 지키고자 애쓴답니다. 결국에는 그가 지켜온 모든 것들에 대해 책임을 져야하겠지요.

아달지사는 드루이드교의 젊은 사제랍니다. 그녀는 노르마를 존경하고 따르며 무한한 신뢰를 갖고 있지요. 홀로 신전에 있다가 폴리오네를 만났고 사랑에 빠지게 되었답니다. 계율을 어긴 사실 때문에 괴로워하는데,

하물며 그가 노르마의 전 연인이라니요?

　오로베소는 드루이드교의 지도자이자 노르마의 아버지입니다. 자신들을 억압하는 로마에 대항하기 위해 드루이드교도의 세력을 규합하는 중이지요. 그는 성스러운 몸을 유지해야 할 딸이자 제사장이 민족을 배반하고 적장을 사랑했다는 사실을 용서할 수 없답니다. 그렇지만 어쩝답니까, 그도 아비요 할아비인 것을!

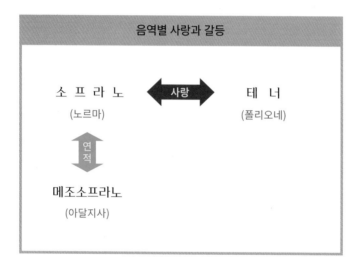

3절 : 오페라 속으로

#1막 (금지된 사랑, 나에게 안기렴)

비극적인 결말과는 다르게, 무겁거나 웅장하기보다는 다소 경쾌하기까지 한 서곡이 흐른 뒤 막이 오르면, 드루이드 교도들의 지도자인 오로베소가 민중들을 향해 로마에 대적하자며 사제 노르마의 신탁이 있을 것임을 예고합니다. 이에 모두 결의를 다지며 진군가 *'경외하는 신이여'*를 합창하며 숲 속으로 사라집니다.

https://youtu.be/zQeXiXM7Lmk
QR코드를 휴대폰으로 찍어 보세요. 해당 동영상을 바로 확인할 수 있습니다.

로마총독 폴리오네가 친구인 플라비오 장군에게 노르마가 두렵다고 말하자, 노르마와 연인 사이임을 알고 있는 친구는 두 아이의 아빠인데 무엇이 두려우냐며 위로합니다. 그러자 폴리오네는 신이 자신의 사랑을 바꿔놓았다며 지금은 젊은 사제 아달지사를 사랑하고 있다고 합니다. 새로운 애인이 생겼다는 고백이지요. 그의 총독 임기는 곧 끝나는데, 그때 아달지사와 함께 로마로 가서 살 작정이랍니다.

그 이야기를 들은 플라비오가 놀라며 노르마가 용서치 않을 것이라고 걱정하자, 폴리오네는 꿈 이야기를 합니다. 로마에서 아달지사와 행복하게 지내고 있는데 그녀가 갑자기 사라지는 꿈을 꿨다며, 부족에서 막강한 힘을 가진 제사장 노르마의 복수가 두렵다고 말합니다. 그러면서도 그는 새로운 사랑을 지키고자 하는 의지를 굽히지 않습니다.

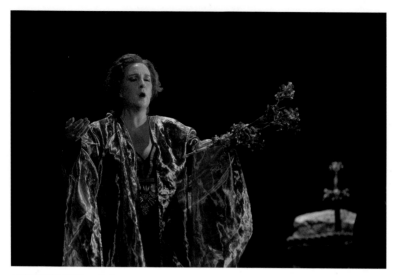

신탁의 기도를 올리는 노르마 사진 : 위키미디어커먼스

　　사제들을 거느리고 등장한 노르마는 로마에 대항하고자 운집한 교도들을 진정시킵니다. 그녀는 오로베소와 교도들에게, '아직 전쟁의 계시는 없으며 로마는 안으로부터 스스로 무너질 것'이라는 신탁을 전하지요. 달이 떠오르자 드디어 성스런 버베나 잎을 따며 신탁의 기도 아리아 *정결한 여신*'을 부릅니다. 이 장엄한 신탁 아리아는 벨칸토 오페라 중 대표적인 아리아랍니다. 어려운 성악적 기교는 물론 넓은 음역을 오르내려야 하며, 로마에 대한 항전을 원하는 자신의 교도에게 계시를 전하는 동시에 연인인 로마총독 폴리오네를 위해서라도 평화를 기원하는 심정을 표현해야 하는 등 복잡미묘한 노래이거든요. 소프라노에게 과제와 같은 아리아랍니다. 조용한 공간에서 귀 기울여 들어보세요. 분명 울림이 전해질거에요

https://youtu.be/AI5FDLbkPOI
QR코드를 휴대폰으로 찍어 보세요. 해당 동영상을 바로 확인할 수 있습니다.

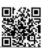

모두가 퇴장하고 혼자 남은 아달지사가 계율을 어기고 폴리오네와 사랑에 빠진 사실에 괴로워하는데, 폴리오네가 나타납니다. 그리고 로마로 귀향할 때 같이 가자는 폴리오네와 신을 버리고 그럴 수는 없다며 거절하는 아달지사가 함께 이중창 *'가라, 매정한 이여Va crudele'*를 부릅니다. 그를 사랑하는 아달지사는 거절의 말과는 달리 그의 품에 안기게 되지요. 그리고 다음날 다시 만나 떠나기로 약속합니다.

가라, 매정한 이여
당신의 무자비한 신에게 가서
내 피를 제물로 바치시오 설사 그렇다 해도
나는 포기할 수 없소, 그럴 수 없어…
당신의 마음을 당신 스스로 내게 주었지
아, 당신의 사랑을 포기하기가 얼마나 힘든지
당신은 알지 못할거야 아…

여전히 죄스러움에 고통스러워하던 아달지사는 믿고 존경하는 노르마에게 그 사실을 털어놓게 됩니다. 계율을 어기고 남자를 사랑하게 되었다는 사실을 고백하는 아달지사, 그리고 자신도 같은 처지였으므로 아달지사의 아픔을 이해하고 공감하는 노르마. 그녀의 고백을 들은 노르마는 아달지사를 용서하고 더 나아가 사랑하는 이와 행복하라고 격려까지 해줍니다. 하지만 그렇게 대화를 이어가다가 결국엔 그 상대가 폴리오네임을 알게 되고, 때마침 나타난 그를 격렬하게 비난하지요.

노르마는 자신을 버리고 새로운 여성을 탐하는 폴리오네를 힐난하면서, 아달지사에게도 자신처럼 비참한 희생물이 되어 언젠가는 또 버림을 받게 되리라는 비난을 담은 충고를 퍼붓습니다. 폴리오네가 아달지사에게

약속대로 같이 떠나자고 하나, 잔인하고 치명적인 사실을 모두 알게 된 그녀는 도저히 그럴 수 없다며 거절합니다.

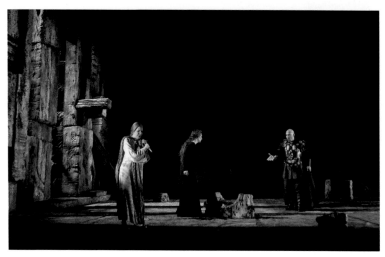

아, 이렇게 잔인한 진실이… 사진 : 위키미디어커먼스

불경스러움에 두려워하는 아달지사, 그녀를 걱정하는 폴리오네, 그리고 그런 그를 저주하는 노르마, 각자 자신의 비극적인 운명을 노래하는 3중창이 울려 퍼지며 1막이 내려집니다.

#2막 (금지된 사랑, 나를 처형하라!)

막이 오르면, 사랑 때문에 연인을 위해 종족의 투쟁까지 막아 왔음에도 끝내 배신당한 노르마를 위로하는 듯한 전주곡이 연주됩니다. 배신당한 사랑의 충격에 노르마는 잠든 아이들을 자신의 손으로 죽이고 자신도 죽으려고 하나, 차마 그러지 못합니다.

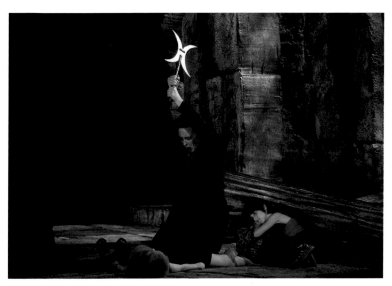

차라리 내가 내 손으로 아이들을⋯ 사진 : 위키미디어커먼스

 노르마는 아달지사를 불러 자신은 죽을 것이나 아이들은 보살펴 달라고 당부합니다. 폴리오네와 로마에 갈 때 아이들을 데려가, 시종으로 부려도 좋으니 버리거나 노예가 되는 것만은 막아달라고 부탁하지요. 그 말을 들은 아달지사는 오히려 폴리오네를 설득하여 아이들의 아버지로 돌아오도록 하겠다며 양보합니다. 연적이 된 여사제들이 서로 신뢰하며 부르는 사랑의 이중창 '노르마여, 보세요'가 감동적으로 울려 퍼집니다. 서로 다른 처지의 둘이 상호 신뢰하며, 서로 다른 음역의 노래가 하나의 노래로 일치되는 아름다운 명곡이랍니다. 자신을 믿고 의지함은 물론 자신을 위해 모든 것을 버리려는 아달지사를 노르마는 깊이 신뢰합니다.

https://youtu.be/1HupnMOWKTU

QR코드를 휴대폰으로 찍어 보세요. 해당 동영상을 바로 확인할 수 있습니다.

폴리오네가 다시 돌아오리라 믿으며 노르마는 태양이 다시 비추는 듯한 희망을 갖게 되지만, 아달지사의 노력도 그의 마음을 돌리지 못하고 허사로 끝나버렸답니다. 이에 격노한 노르마는 성스런 징을 세 번 울리고 전쟁을 선포합니다. 그녀의 선언에 병사들이 무기를 들고 "전쟁!"을 외치며 전의를 불태웁니다.

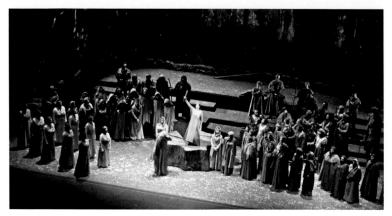

전쟁이다, 전쟁! 사진 : Flickr

이런 분위기 속에 폴리오네가 아달지사를 억지로라도 로마로 데려가려고 신전에 숨어들었다가 근위병에게 잡혀왔답니다. 오로베소가 그를 죽여 진군을 위한 전쟁 의식의 제물로 삼으려 하고 군중들도 흥분하는 가운데, 노르마는 내통한 여인을 알아내기 위해 필요하다며 모두를 물리치고 그와 단둘이 대면합니다.

노르마는 2중창 '그대, 드디어 내 손안에'를 시작하며 그의 목숨이 자신에게 달렸으니, 다시는 아달지사를 만나지 않는다면 살려주겠다고 회유하지요. 폴리오네는 그녀의 분노를 모두 받아들이면서도, 사랑을 속일 순 없다며 제안을 거절합니다. 노르마가 거듭 아달지사도 신의 제물로 삼겠

다고 하자, 폴리오네는 "나는 죽어도 좋으나, 그녀만은 살려달라"고 애원한답니다. 변한 사랑의 끄트머리를 잡은 노르마와 새로운 사랑에 목숨 거는 폴리오네의 비장한 2중창은 관객의 긴장감을 최고조로 끌어올리게 되지요.

https://youtu.be/eqyOzvOOOlU
QR코드를 휴대폰으로 찍어 보세요. 해당 동영상을 바로 확인할 수 있습니다.

노르마는 다시 군중을 모은 뒤, 계율을 어기고 신성을 더럽혀 신이 노했다며 그 사제를 처형할 것이니 화형대를 준비하라고 지시합니다. 결정의 순간, 노르마는 폴리오네의 변심이 서러울 뿐 아달지사의 순수한 사랑을 처벌할 수는 없었답니다. 마침내 처형할 사제가 "노르마"라고 선언하자, 오로베소는 물론 모든 군중들은 기절초풍하게 됩니다.

배신당한 마음…
나를 떠나버린 잔인한 로마인이여
하지만 그대는 결국 나와 함께 있게 되는군요
그대보다 더 강한 운명이
삶과 죽음을 함께 할 거에요
나를 태워버릴 화형대와 같이
무덤에서도 나는 당신과 함께 할 거에요

https://youtu.be/-jGNgHRsVyI
QR코드를 휴대폰으로 찍어 보세요. 해당 동영상을 바로 확인할 수 있습니다.

죽음을 각오한 노르마는 주제선율이 흐르는 가운데 최후의 아리아 *배신당한 마음*을 부르며 자신의 심정을 토로합니다. 폴리오네에게는 영원히 함께 할 것을 약속해달라며 변함없이 사랑을 노래하고, 아버지에게는 아이들을 지켜달라고 당부하지요. 폴리오네는 노르마의 죽음을 각오한 사랑에 감동하여 그녀에게 용서를 빌고, 그녀의 숭고한 사랑을 칭송하며 같이 죽기를 각오합니다. 오로베소는 성전을 더럽혔다며 노르마에 대한 분노가 하늘을 찌르나, 그녀가 "그 아이들은 당신의 핏줄"이라며 거듭 자비를 호소하자 결국 눈물을 보이게 된답니다.

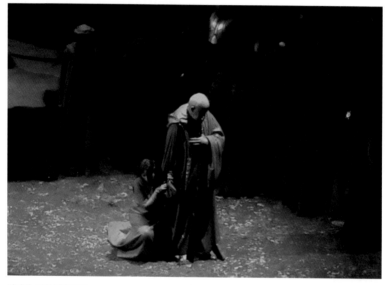

아버지, 부디 아이들을… 사진 : Flickr

마침내 노르마는 불길이 치솟는 화형대로 뛰어 들고, 폴리오네는 헌신적이고 숭고한 사랑 앞에 용서를 구하며 비록 먼 길을 돌아왔지만 마지막 길을 함께 하지요.

예전에 여자의 적은 여자라는 말을 흔히들 했습니다. 절대적인 선택을 해야 하는 사랑에 있어서 서로 경쟁관계라면 두말할 나위도 없잖아요? 노르마는 아이까지 있는 어미의 입장이어서 양보할 수 없는 상황이구요. 더구나 그녀는 자신을 배신한 남자와 그의 새로운 연인 모두를 해치울 힘도 있는 상황입니다. 그런 그녀가 아달지사를 신뢰의 마음으로 대하고 있습니다.

사랑하는 연인를 두고 연적에게 아량을 베풀기란 제 목숨을 버리는 것만큼이나 어려운 일이 아닌지요? 아달지사의 연애 상대를 몰랐던 순간까지는 동병상련의 그녀를 안아주려던 노르마를 충분히 이해할 수 있지만요.

허나, 노르마는 최후의 순간에 연적 아달지사가 아닌 본인 스스로를 처단함으로써 자신과 민족의 영혼을 정화시키려 합니다. 아이러니하게도 그러한 그녀의 선택이, 마지막까지도 새로운 연인과 함께 떠나려던 옛 사랑 폴리오네의 마음을 움직이게 만듭니다. 자신의 모든 것을 희생하는 진정한 사랑으로 마침내 연인과 함께 마지막 길을 떠나게 되는 거지요. 그녀도 그 길이 행복하다고 합니다. 역설적으로 그녀는 자신을 버림으로써 영원한 사랑을 얻지요.

로즈먼 브릿지
새로운 시선視線, 새로운 미래

최근 KAIST 정재승 교수는 졸업 요건으로 학점을 취득하는 대신 획기적인 방법을 제안했습니다. 지금까지의 인류가 남긴 명저 100권을 읽고 원고지 50쪽의 서평을 남기거나 2시간 이상의 감상평을 유튜브에 등재하면 졸업할 수 있다는 방식이지요.

지금까지 수십 년 동안 대학에서 행해진 방식 즉, 똑같은 지식을 주입하고, 외운 것을 실수 없이 시험을 치뤄 점수를 확인하고, 서열을 매기는 방법의 교수 및 평가법이 더 이상 적합치 않다는 반성일 겁니다. 그런 방식이라면 인공지능(AI)이 1등일 것이기 때문이지요. 새로운 세상을 위해서라면 기존의 관행적인 기준을 버려야 한다는 절박감의 발로이기도 하겠구요.

오페라 〈노르마〉에서 여사제 노르마는 연적인 아달지사를 화형으로 처단할 수도 있었습니다. 그녀를 처형하는 것은 곧 자기를 배신하고 아달지사를 사랑하는 폴리오네에게 복수하는 것이기도 했지요. 하지만 마지막 순간, 그녀는 스스로 자신을 불구덩이에 던집니다. 소중한 것을 버리고 얻은 사랑, 그것은 그녀에게 이전과는 다른 새로운 사랑이었을 거에요.

19세기말과 20세기 초, 혼란스러움 속에 미술계에도 다양한 시도들이 범람합니다. 그리고 미술사에서 수백 년 동안 소중하게 지켜온 회화의 형태를 버리고 새로운 구성을 얻게 되었죠. 바로 대상을 달리 보고 주관대로 짜맞춘 입체주의Cubism랍니다. 한국전쟁에서 희생된 민중에게도 따뜻한 시선을 보내주었던◆ 고마운 화가, 피카소를 만나러 갑니다.

◆ https://blog.naver.com/donham21/222247802158
QR코드를 휴대폰으로 찍어 보세요. 해당 그림을 확인할 수 있습니다.

#1 형태를 버리고 새 미술을 얻은, 피카소

파블로 피카소Pablo Ruiz Picasso(1881~1973)는 마티스와 함께, 20세기에 새로운 미술을 연 최고의 화가랍니다. 마티스가 미술의 새로운 세계, 즉 색을 해방시키고 새로운 채색의 길을 열었다면, 피카소는 형태를 해체하고 재구성한 화가이지요. 피카소는 평생 동안 그림과 파피에 콜레papier collé, 콜라쥬collage◆와 조각 등 2만 여 점을 창작하며 왕성한 활동을 했답니다. 그래서인지 유럽이나 미국의 유명한 미술관은 그의 작품을 몇 점씩 갖고 있을 정도지요.

'아비뇽의 처녀들' (1907), 피카소 ⓒ 2021 - Succession Pablo Picasso - SACK (Korea)

위 작품은 본격적인 큐비즘으로 가기 전, 전통적인 형태를 버리기 시작하는 작품이랍니다. 20세기 최초의 걸작이며 현대미술을 창조한 근원이기도 하지요.

피카소는 1907년 어느 날, 인류박물관을 견학한 뒤 아프리카 조각과 가면에 강렬한 인상을 받게 됩니다. 그곳에 전시된 가면 등의 흑인 예술에서 생동감 넘치는 형태와 단순미를 발견했거든요.(아래 사진 참조) 몇 달 뒤 그는 이전의 청색시대나 분홍색시대에서 그가 보여주었던 스타일과는 완전히 달라진 작품을 선보입니다.

피카소가 박물관에서 보았을 것으로 추정되는 아프리카 가면들
사진 : 바비에르 뮐러 박물관

아비뇽의 매춘부들을 그린 작품인데, 제목이 '처녀들'이라니 이상하지요? 사실 피카소가 제목을 붙인 것은 아니랍니다. 왼쪽에는 내실로 연결된 통로를 가리는 커튼이 묘사되었고 앞에는 과일바구니가 놓여 있습니다. 처음에 7명의 인물이 등장했던 스케치는 최종 5명의 여인만 남았고, 다

◆ 파피에 콜레는 캔버스 등에 신문, 잡지 또는 색종이 조각 등을 붙이는 미술방식이며, 콜라쥬는 종이류는 물론 헝겊이나 나무 또는 병 조각 등 다양한 소재로 화면을 구성하는 방식.

소 기괴한 얼굴의 여인이 포함된 에로틱한 장면을 보여주고 있지요.

가운데 여인은 얼굴은 정면을 향했는데 코는 옆으로 그려져 있구요. 오른쪽 위의 여인의 검은 눈은 정면을 쳐다보는데 다른 쪽 눈은 옆을 보고 있으며, 우측 아래 여인은 얼굴은 정면을 보고 있으나 돌아 앉아 등을 보이고 있는 모습입니다. 도저히 정상적인 체위라고 할 수 없는 자세잖아요? 이는 세잔의 영향을 받아 복수의 시점에서 본 여러 모습을 한 화면에 담았기에 가능한 일이지요. 왼쪽 여인의 오른쪽 다리는 교통사고가 나서 깁스라도 한 듯이 조각난 색면을 이어 붙여 재구성했구요.

가운데 여인은 전체적으로 달걀형 얼굴에 이목구비가 갖춰진 반면, 오른쪽 두 여인의 얼굴에는 빗살무늬가 그려졌지요. 이는 아프리카의 조각과 가면 등 원시예술의 이미지에서 영감을 얻은 것이랍니다. 전체적으로 여인들의 몸도 여러 개의 색면으로 구성되었음을 볼 수 있지요. 색면은 원이나 3각형, 4각형 또는 다면체 등으로 다양하구요. 푸른색으로 칠해진 배경도 마찬가지로 다면체구요!

이 작품에 대해 자부심을 보인 피카소에 비해 그의 절친들은 감탄과 한탄을 동시에 쏟아 냈다고 하는데, 당시 그들의 목소리가 들리는 듯합니다.

"세잔에 심취하더니, 그의 '대수욕도' 느낌이 있는 걸..."
"형체가 조각나니, 왠지 소름이 끼치는데?"
"전통미를 무시하고, 아름다운 여인의 몸을 조각 내다니. 영~ 낯설어"
"우와~ 멋지군. 드디어 피카소가 회화의 오랜 족쇄를 풀었어!"

결국에는 새로운 시대를 연 이 작품도, 초기에는 비평가의 혼돈을 초래했답니다. 피카소의 작품세계와 이 작품에 대한 깊은 인식이 부족했던 루브르 박물관은 이 작품을 기부 받을 기회를 놓쳤구요. 현재 '아비뇽의 처

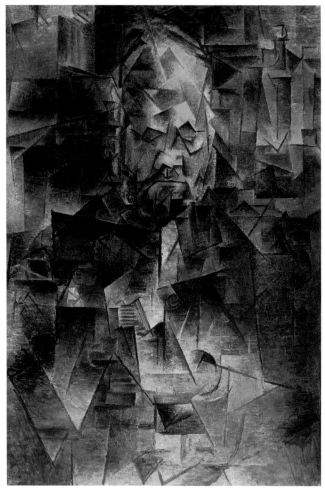

'볼라르의 초상' (1910), 피카소 ⓒ 2021 - Succession Pablo Picasso - SACK (Korea)

녀들'은 뉴욕 현대미술관MoMA에 소장되어 있습니다.

볼라르는 인상주의 여러 화가들과 많은 인연을 맺은, 미술에 대한 취향과 안목이 남달랐던 화상畵商이었습니다. 입체주의와 피카소를 이야기하면 세잔을 언급해야만 하는데 세잔의 첫 개인전을 개최해준 사람이 볼라

르였지요. 고갱과 반 고흐, 그리고 마티스와 피카소의 파리 전시회도 그가 열어 주는 등 19세기 말과 20세기 초의 미술가들은 거의 그를 거쳐 활동하고 그와 작품을 거래했답니다. 그와 인연을 맺었던 거의 모든 화가들이 볼라르의 초상을 그렸구요.

1907년 '아비뇽의 처녀들'로 형태를 버리기 시작한 피카소는 1910년 위 그림 '볼라르의 초상'에 이르러서, 드디어 대상을 해체하며 전형적인 큐비즘의 특징을 갖추게 됩니다. 이 그림에서는 전통적으로 외곽선으로 이뤄진 대상물의 형태가 거의 사라지고 수많은 다면체만 그려져 있는 것을 보게 됩니다. 이 작품 이후 20세기 이래 완전히 대상을 해체한 추상미술이 봇물 터지듯 세상에 쏟아져 나오며 대세를 이루었고, 화가는 자신의 예술적 아이디어를 추상기법으로 제시하고 관객은 온전히 자신만의 느낌 Feel으로 작품을 감상하게 되었습니다.

#2 이제 형태도 사라졌다! 입체주의

입체주의Cubism라 하면 우리는 피카소를 먼저 떠올리지만, 사실 그보다 앞서 입체Cube를 표현했다고도 할 수 있는 화가는 브라크(1882~1963)입니다. 세모와 네모 등 입체立體로 구성된 그의 풍경화인 '에스타크 집들'◆에서 '큐비즘'이란 말이 비롯된 것이니까요. 사실 피카소와 브라크는 서로 예술적 동지였던 관계로, 그들의 화풍은 선후를 가리기 어려울 정도로 유사한 점이 많답니다.

1907년 세잔 추모 특별전에서 그의 작품세계에 감탄한 브라크와 피카소는 세잔의 작품을 함께 연구하며 작업하지요. 그리고 드디어 형태를 해

◆ https://blog.naver.com/donham21/222235340134
QR코드를 휴대폰으로 찍어 보세요. 관련 내용을 바로 확인할 수 있습니다.

체하고 재구성합니다. 우리가 당연하다고 믿고 눈에 보인다고 생각하는 대상이 아니라, 화가가 느끼는 마음속의 형태를 과감하게 그려냅니다. 후기 인상주의의 세잔처럼 대상을 다시점多視點으로 바라보고, 그 모습을 한 화폭에 여러 개의 색면色面으로 그려 넣는 입체화를 발전시킨 것이지요.

물론 큐비즘이 단번에 완성된 것은 아니랍니다. 허나, 시대를 바꾸려는 그들의 끊임없는 시도는 뜨거운 용암처럼 분출되고 도도하게 흘러내렸답니다. 처음에는 세잔의 가르침을 받드는 단계였으나 점차 분석하고 종합하는 단계를 거쳐 완성되었구요. 그들이 곧바로 추상미술을 구현한 것은 아니었지만, 입체주의 화가들이 대상의 형태를 허물면서 20세기 이후의 추상미술이 시작되었고, 새로운 미래가 활짝 열렸습니다. 그러니 입체주의의 가장 큰 특징이자 개가는 회화에서 형태를 과감히 포기한 것이지요.

산책을 마치며

지금까지 오페라와 함께 르네상스에서 입체주의까지의 미술의 흐름을 따라 오페라산책을 했습니다. 이러한 예술사조를 두부 자르듯이 구분하는 것은 무리입니다. 서로 영향을 주고 받으며 서서히 변하지요. 특히 19세기 후반에서 20세기 초의 미술사조는 여러 화풍이 동시 다발적으로 형성되었기에, 획일적으로 구분하기는 곤란하답니다. 한 화가가 몇 개의 경향을 보이기도 하고, 비슷한 화풍을 보여서 따로 구분하기 애매한 사조도 있답니다. 굽이굽이 흐르다가 삼각주를 이루며 갈라진 강물이 결국은 바다에 모이듯이, 인상주의 이후의 많은 화가들이 고민하고 시도한 흔적들은 20세기 이후에 추상미술로 모여들지요.

이 책에서는 오페라를 모티브로 화가와 미술작품을 연결하되, 당대 미술이 보여주는 핵심을 표현하려 공을 들였으며 그 특징을 집중하여 소개하였습니다.

이제는 100세 시대라고 합니다. 100년이면 역사에 남을만한 사건을 몇 차례씩 겪을 기간이며, 역사적 사건으로 남을 코로나19가 우리의 일상을 바꿨습니다. 피할 수 없는 운명이라면 받아들이고(Amor fati), 황금보다 소중한 지금엔 내가 좋아하는 것에 열정을 쏟아야겠지요(Carpe diem).

미술과의 만남 외에도 오페라를 모티브로 하여 다른 예술분야를 잇는 많은 저술이 나오면 더욱 재미있겠지요? 융합은 또 하나의 창조니까요! 기분 좋은 느낌과 설렘이 있는 예술. 그 예술을 반영하는 시대의 큰 흐름인 역사. 그 역사와 함께 유럽 문화를 따라 오페라를 감상하는 과제는 다음을 기약하며 산책을 마칩니다.

두 번째 오페라 산책
오페라, 미술을 만나다

1판 1쇄 인쇄 2021년 3월 25일
1판 1쇄 발행 2021년 3월 30일

———

지 은 이 한형철
발 행 인 이미옥
발 행 처 J&jj
정　　가 17,000원
등 록 일 2014년 5월 2일
등록번호 220-90-18139
주　　소 (03979) 서울 마포구 성미산로 23길 72 (연남동)
전화번호 (02) 447-3157~8
팩스번호 (02) 447-3159

———

ISBN 979-11-86972-82-3 (03600)
J-21-02

Copyright © 2021 J&jj Publishing Co., Ltd

J & jj
제이 앤 제이제이